機動戰士鋼彈UC（UNICORN）11

狩獵不死鳥　福井晴敏

封面插畫／KATOKI　HAJIME

扉頁・內文插畫／虎哉孝征

機動戰士

MOBILE SUIT GUNDAM UNICORN

戰後的戰爭

狩獵不死鳥

登場人物

戰後的戰爭

●羅西歐・梅基
隸屬地球聯邦軍中央情報局的軍官。要追捕竊出機密情報的部下卡爾洛斯・克雷格。

●卡爾洛斯・克雷格
隸屬地球聯邦軍中央情報局的老牌軍官。妻兒遭吉翁殘黨殺害而叛離組織。

●塔克薩・馬克爾
地球聯邦軍特殊部隊 ECOAS 的司令。階級為中校。在總部要求下擔任羅西歐・梅基的護衛。

●達可特・溫斯頓
隸屬「雲海」艦內之 MS 部隊的隊長。遭受「帶袖的」襲擊而身亡。

●弗爾・伏朗托
對「雲海」展開襲擊，被稱作「上校」的神祕駕駛員。據傳為夏亞再世。

●亞伯特・畢斯特
亞納海姆電子公司的幹部。為視察試造的 MS 而前往月球的「格拉那達」。

狩獵不死鳥

●約拿・巴修塔
隸屬地球聯邦軍宇宙軍巡洋艦「大馬士革」的 MS 駕駛員。參與搜索「邪凰」的隊伍。

●麗妲・貝爾諾
與約拿・巴修塔由同一間孤兒院扶養長大的少女。在十三歲時被隸屬迪坦斯的養父母領養。

●雅各・哈卡納
隸屬「大馬士革」艦內之 MS 部隊歇察爾的隊長。負責指揮「邪凰」的搜索任務。

戰後的戰爭

before game

下高速公路之後，沿州道往南行駛約三公里。穿過標示為「獅子門」的住宅區大門，再走上約四個街區，卡爾洛斯‧克雷格的家就到了。

星期六早晨，只有退休老人慢吞吞地走在路上，幾乎不見人車來往。遠近響起鳥囀及除草機的聲音，家家戶戶細心保養的草坪就像染色過一樣綠油油地發亮。在除了閑靜之外別無字眼可形容的住宅區光景當中，卡爾洛斯家的庭院同樣鋪有草坪，還能看見旅鶇覓食的身影，但整體看來無可否認地給人某種慘淡的印象。

近一個月沒修過的草坪明顯長了雜草，擱著的報紙經風吹雨打半已溶化。更可悲的是兒童自行車擺在玄關旁邊薄薄地蒙著灰，道出了無人騎它的事實。羅西歐‧梅基一邊感到心頭作痛，一邊下了電動車。有個比他高一截的魁梧男子也跟著下車。

當羅西歐站到玄關，準備按門鈴時，就被那個魁梧男子伸手攔住了。

「我來。」

對方也有料到我們會來——銳利的目光如此訴說著。羅西歐抬頭看了男子把手伸進西裝懷裡，彷彿隨時會拔出自動手槍的表情，「假如對方有那個意思，我們早就挨槍啦。」便語帶嘆息地如此回話。

「我是過來談事情的。希望你能交給我辦，塔克薩‧馬克爾少校。」

總部為了護衛而派來的特殊作戰群軍官——以別號「ECOAS」著稱的特殊部隊司令哼了一口氣答應讓步。體魄強健的現場指揮官；還有長年位居行政職，身心都已懈弛的五十多歲情報官。羅西歐讓門上玻璃映出彼此看成同樣一種人也難的懸殊身影，並且重新按門鈴。等了十秒也聽不見應門聲，把手伸向指紋辨識型的門把後，未上鎖的門就輕易地開了。

屋主在家這一點已事先確認。羅西歐朝塔克薩使了眼色以後，才慎重踏入屋內。右手伸進懷裡的塔克薩跟在後頭，還向左手袖口安裝的麥克風發話：「進門。」早將這棟房子包圍的部下狀似有所反應，悄悄地散發出殺氣，然而羅西歐幾乎渾然不覺。明明有電視的聲音從客廳傳來，也聞得出些許用餐的餘香，卻完全感受不到生活帶來的溫暖。簡直像棄置好幾年的破屋，氣氛為何會這麼冷清？家不像家的氣氛冷冽刺膚，連荒廢一詞都不足形容。

羅西歐半年前來的時候並非如此。當時有開朗熱心的夫人款待招呼，還有熱衷棒球的七歲少年出來迎接他進客廳。如今，他們的身影只能在牆上掛的照片中看見。由屋主與他珍視

的妻兒帶著笑容合影的一張照片……

羅西歐不自覺地發出嘆息。對於四十過半，人生早已無法重來的男人而言，失落莫過於此。他從照片上別開目光，朝客廳喚道：「卡爾洛斯，我是羅西歐。你在吧？」沒人回應，只有電視聲仍鬧哄哄響著。羅西歐聽出是什麼節目，就捧著又痛起來的胸口走進客廳。

如他所料，電視裡有卡通角色在蹦蹦跳跳。電視前有玩具車翻倒在地；沙發上面則有孩童穿的襯衫；桌上還擺著讀到一半的女性雜誌，大概從那天就沒有移動過分毫。時光靜止的客廳裡，只有電視色彩斑斕，漠然地照出了坐在躺椅上的屋主。羅西歐探頭看了卡爾洛斯‧克雷格好一陣子都不講話，只顧凝望電視的臉龐，然後便聽見他說道「似乎是設了定時器」的低沉聲音。

「每到星期六的這個時段，電視就會自己打開。即使正在看其他節目，頻道也會切過去。感覺簡直像……」

像我兒子還活著一樣。卡爾洛斯吞回原本該繼續講完的話，把臉轉了過來。氣色比想像中還要好。鬍子有刮，修短的黑色頭髮在窗口照進的陽光下也散發著光澤。然而，他目光黯淡，眼底隱約藏有提防之色，更沒有掩飾自己知法犯法的行跡。這幾天一路逃過追兵耳目並藏身至今的男子走到這一步，才回來自己家裡的理由是什麼？當羅西歐如此思索時，對方的

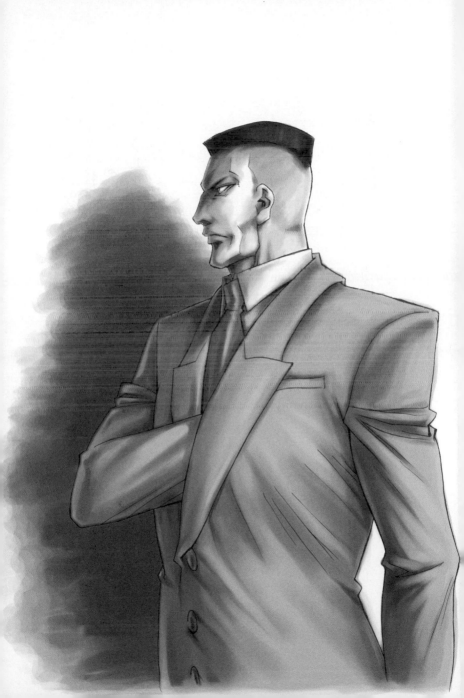

眼睛就被背後的塔克薩盯住，顯露了原本藏起的提防之色。

「他是聯邦宇宙軍的塔克薩少校。」即使羅西歐如此告知，卡爾洛斯眼裡也毫未動搖。

他並沒有回應用眼神致意的塔克薩，拋下一句「居然與狩獵人類部隊一道上門，我可不敢當」，隨即帶著意興闌珊的表情把視線轉回電視。羅西歐從背後感受到塔克薩有所反應的動靜，便繞到了卡爾洛斯面前。「不好意思。因為沒人應門，我們就自己進來了。」他一面說，一面坐到沙發上。

「你懂我來的理由吧？」

羅西歐望著對方看卡通的側臉，謹慎地開口。卡爾洛斯什麼也沒說。

「中央情報局的老牌軍官帶出機密情報後，始終音訊不通……上頭那些人難免會變得神經質。在你失蹤這段期間，我也受到了審問。因為你使用的機密接觸資格驗證碼，似乎是由我發放出去的。」

因為有人趁我不在，用了我的電腦。卡爾洛斯對羅西歐的弦外之音並無反應，還是只顧著看卡通。羅西歐向兔子卡通人物飛上太空，還在殖民衛星外牆到處跑的畫面，「我想我明白你的目的。」然後靜靜地如此繼續說道。

「你家人的事情是椿悲劇。我沒有話可以安慰你，也不會要你淡忘。然而，你這是自殺

行為。無論你拿了什麼材料、向哪裡告發，都會在公開之前被抹去。頂多只有地下報刊肯登

載，事態不會有任何改變。有一天，某份報紙會在角落刊出你的死訊，然後就此了結。」

可以感覺到話剛說完就成了散沙，還來不及玩味便雲消霧散。卡爾洛斯隸屬地球聯邦

軍，身為業務從戰略情報涵蓋到公安情報的中央情報局一員——不，他投身於左右地球圈經

濟的軍工產業複合體一角，對這個世界的規矩心知肚明。向明知故犯的男人講這些話，效果

比念經還不如。羅西歐將雙掌交握，「趁現在還來得及。」並且苦口婆心地如此強調。

「跟我走吧。這件事情由局長壓著。再拖下去，難保不會傳進參謀本部的耳朵。發展成

那樣你就——」

「部長，你記得嗎？我跟馬納德負責的墨西哥灣海盜案。表面上聲稱是吉翁殘黨襲擊貨

船，實則為上頭默許的暗盤。我們的工作，就是把事情掩飾到完美。矇騙當地的沿岸警備隊，

再把會引起事端的物證湮滅……」

卡爾洛斯說到這裡，目光忽然停到了羅西歐身上。「一個月前，攻擊威明頓海軍基地的

吉翁軍殘黨，就用了當時流出的軍火。」他接著所講的話，讓羅西歐忍不住垂下目光。

「我方也有將贓物的清單製作出來。不會錯。『高性能葛克』用的掌心飛彈五箱。從舊

公國軍扣押的物資，我們默許流出的那批飛彈，讓阿露瑪和凱爾變成了屍塊。」

從情緒油然湧上的卡爾洛斯後頭，他那裝在櫥櫃相框裡的妻子正朝著這裡笑。「卡爾洛斯，你若要那麼說——」羅西歐立刻開口，將其打斷的卡爾洛斯硬是蓋過他的話表示：「我明白。」

「我們有我們的勾當，對方同樣有對方的生意。即使要發動恐怖攻擊，也不採取會造成過多喪生的做法。讓民眾死傷是大忌。他們只要適當扮演好『威脅』，幫助軍方編列的預算通過就行了……為了拜訪在海軍任軍官的大舅子，阿露瑪和凱爾會待在基地純屬偶然，不折不扣的事故。要維持一百二十億人口所居住的地球圈經濟，這是應被容許的犧牲。」

卡爾洛斯不接受反駁，就這麼起身了。他無視於稍稍作勢防備的塔克薩，低頭看過來問：「你說是吧？」那驀然一笑的眼神令人好生哀傷，羅西歐無言以對地將臉龐垂下了。

「即使每年有幾萬人死於交通事故，也沒有人會要求讓汽車或飛機消失。道理和那一樣。」

「……你執意要這麼做嗎？」

卡爾洛斯不予回應，在T恤外面披了夾克的背影正準備離開現場。「既然如此，我非得拘押你才行。」羅西歐加重語氣。

「你應該明白。你和我，都站在守護秩序的這一邊。」

「秩序是嗎……」卡爾洛斯停下腳步，將淺淺笑著的臉轉過來。「發生這種事，我倒是試著重新做了調查。『事故』似乎比想像中的多。去年『夏亞反叛』就造成了數以萬計的死傷人數，在之後的游擊戰也有許多民眾喪命。記得在『甘泉』也發生過慘重的事故對吧？原本應該要爆破新吉翁幹部聚集的大廈，卻連一旁的校車都炸飛了。據說有三十多名兒童當場死亡。對媒體方面的說明是遭隕石撞擊，但也有風聲認為是聯邦的特殊部隊……狩獵人類部隊亦即 ECOAS 下的手，還傳得煞有介事。」

最後這句話，是衝著擋住去路的塔克薩而發。卡爾洛斯與面色不改的塔克薩目光相接，隨即轉開視線嘀咕：「我已經受夠了。」並且把手伸進長褲口袋。

「我明白這是自私之舉。請叫這條看門狗讓開。搭飛機的時間要耽擱了。」

「卡爾洛斯，你再想清楚。」

「你曉得這是什麼吧，少校？」

卡爾洛斯把口袋裡掏出的輕薄板狀物體抵向塔克薩，然後獰笑著揚起了嘴唇。「假如我的手指離開按鈕，地板底下的炸彈就會引爆。這整棟房子，都會炸得精光。」

羅西歐沒有看到塔克薩變得略微險惡的臉色。被算計了──如此理解的身體擅自採取動作，起身力道之猛足以將沙發踹翻。

不只北美地區這裡，地球全土的交通機關都在通緝卡爾洛斯。想逃就需要某種殺手鐧，為此卡爾洛斯才晃回家裡，祭出了將追兵誘來當人質的手段。放開按鈕就會啟動引爆裝置的Death switch型發訊器，以殺傷炸彈安裝者將直接導致人質死亡這一點來說，可以在此種情境下發揮無以倫比的效果。「既然你是ECOAS的一分子，應該明白這種技倆是否可行。」卡爾洛斯繼續說道，盯著塔克薩的目光則不動分毫，鞋底還在聲稱裝了炸彈的地板上輕踏示意。

「不好意思，在我搭上飛機這段期間，你們要留在這棟房子。萬一有跟蹤的跡象⋯⋯」卡爾洛斯將尺寸可納於掌心的發訊器舉到眼前，亮出用拇指壓著的按鈕。他鑽過文風不動的塔克薩身旁，朝玄關走去了。「想吃想喝或者做任何事都請隨意。反正我不會再回來這個家。」他如此告知，並且穿過客廳門口。「卡爾洛斯，慢著。」羅西歐扯開嗓門叫道。

「你能用的手段應該多得是。為何要回來這棟房子？」

冷不防地被這麼一問，卡爾洛斯留步了。「你明白我會來吧？」對方又問，卡爾洛斯就忽然仰天似的抬頭，「誰曉得為什麼呢。」然後從背後如此回答。

「或許我是想在最後跟你談談。只要有相同遭遇，想必你也會做出一樣的舉動。」卡爾洛斯隔著肩膀回眸，目光看了過來。羅西歐對無法否認的自己感到困惑而緊咬嘴唇，不待他回應，卡爾洛斯再次邁步的背影便消失在門口另一端了。玄關大門被開啟，然後

微微響起關上的聲音。羅西歐連根指頭都動彈不得，就聽見最後一線希望斷了的聲響。

「康洛伊，聽見了吧？徹底隱匿並追蹤目標。然後聯絡炸彈處理班。或許這是我們應付不了的技倆。」

塔克薩立刻朝袖口的麥克風呼叫。「免了，塔克薩少校。」羅西歐說完，就在沙發坐了下來。

「別追了。由他去吧。」

「我們也受過跟監與追蹤的訓練。不會輕易被發——」

「我不是那個意思。」

羅西歐毅然插話，這或許讓塔克薩察覺了他的心境。塔克薩投以刺探的目光，靜靜問道：「妥當嗎？」羅西歐只回答：「責任我負。」他並沒有看著對方的眼睛。

「你只是聽從了長官的命令。無損於履歷。」

「如果這是要我放過卡爾洛斯上尉的命令，恕我無法聽從。我非得以縱容反叛者為由告發你才行，這就是我的立場。」

羅西歐在被忽然向著自己的殺氣嚇得發冷之餘，仍對塔克薩合乎外表的剛毅口吻冒出苦笑。「我也成了反叛者嗎？」他如此嘀咕，然後微微抬起了臉龐。塔克薩挺直有如巨岩的身

軀，眉頭依舊一動也不動。

「我沒那種膽量。我跟你一樣，都是推動聯邦這個巨大裝置的齒輪。」

「即使是小小的齒輪，一旦發癲就會危害到整具裝置。」

「發癲是人類的特權。齒輪不會發癲。只會在耗損以後停止轉動。」

「正如同當下的自己……」羅西歐不必這麼補充。無論如何，在炸彈處理班抵達以前，自己和塔克薩都離不開這棟房子。卡爾洛斯肯定在屋裡某處裝了感應器，我方一有想逃的舉動就會啟動引爆裝置。行家當然有這種本領，炸彈處理班也得以此為前提，慎重地進行處理。看是他們先完成工作，或者卡爾洛斯先逃出州外。不管怎樣，兩個大男人在那之前，只有度過望著電視看卡通的窩囊時光一途。

然而，那與順從卡爾洛斯的要求暫緩追蹤是兩回事。羅西歐放棄與一點都不服的塔克薩面對面，也不正視自己隱隱作痛的內在，只是有眼無心望著電視畫面。飛上太空的兔子，正與貌似火星人的卡通角色展開追逐。

兩邊都有印象在小時候看過。遠在羅西歐自己出生以前，從西曆便存活至今的卡通角色們。聽說以往是一張一張地由人工作畫而教人佩服，劇情感覺卻從當時就沒有多大改變。兔子依舊狡猾，火星人下手總是不夠絕。這表示即使到了有百億人口住在宇宙的時代，人的腦

子裡還是從西曆時代就沒有變化。自那時起，人類始終是沒有戰爭就無法維持社會的生物。

就算有半個世紀左右的和平，經濟也會立刻撐不下去，總要找藉口依賴名為戰爭的巨大消費活動。儘管在短短十五年前，才體驗過致使總人口半數死亡的一年戰爭……不，正因為體驗過，才造就了沒有戰爭就無法成立的社會。從聯邦與吉翁兩大勢力的全面戰爭，演變成標榜主義或民族的游擊戰。明明從人類達成統一政權樹立的宿願後即將經過百年，人類社會卻幾近可悲地缺乏進步。

自己與卡爾洛斯淪為那些齒輪之一，還配合戰後的戰爭進行演出，又何嘗不悲哀──羅西歐枉然地思索這些，便再次發出嘆息了。原本直盯著他這裡的塔克薩忽然轉開目光，將袖口的麥克風湊近嘴邊。

「康洛伊，撤回命令。停止跟蹤目標。叫炸彈處理班盡快趕來就好。」

塔克薩只說了這些，就彎下壯碩的身軀坐到沙發，低聲咕噥：「我們來打個賭吧。」出乎意料的話語，讓羅西歐眨了眨眼睛重新看向他。

「沒有炸彈。卡爾洛斯上尉做做幌子罷了。」

「那可賭不成。我也是押那一邊。」

塔克薩拋來足以看透眼底的銳利視線，然後將不苟言笑的撲克臉轉向電視了。「謹慎為

上。」他小聲說道，並且看似不打算再多講什麼地望著電視。羅西歐感覺到那不通人情的臉龐好像多了一絲人味，便暗自苦笑了。表示這名男子看似固若磐石，也多少受了耗損吧。羅西歐硬是藏起忽然冒出的親近感，也把視線轉回電視了。

兔子與火星人的追逐持續著。結果不用看也曉得，兔子今天同樣溜掉了，火星人則是慘兮兮。不追的話大概還有其他戲路，扮演吃鱉角色的火星人卻沒有那種想法。他只會忠實地演好被賦予的角色，讓劇情照安排進展下去。

卡爾洛斯不同。趁著兩顆齒輪暫時停止轉動，他應該會飛上宇宙，憑著盜出的機密情報採取行動。他將運用在情報局長年培養出的手腕，以自己的方式贖罪……不，羅西歐不想用贖罪這個詞。羅西歐不願將他喪失妻兒的悲劇，當成默許戰後的戰爭之人所受的責罰。他不過是照著命令轉動的齒輪之一，該怪罪的另有人在。那些人轉動齒輪，創造了沒有齒輪就無法運作的戰後經濟圈──沒錯，好比安坐於月面上的寶座，此時此刻仍俯視著地球和宇宙雙方的那些人。

不過，那套論調亦屬齒輪的詭辯，與目前的卡爾洛斯肯定沾不上邊。以演好被賦予的角色這一點來說，政府首相或大企業的那些董事長也無異於我等，人類既非齒輪，就有責任悉數承擔自己的行為並予以彌補。決定不當齒輪的男人會擔起什麼責任、打算前往何方，並不

是齒輪暫時停止轉動就能想像的領域，羅西歐百無聊賴地一直看著卡通。兔子裝了炸彈將火星人的飛碟炸飛，讓華麗光彩在時間停止的客廳擴散開來。

※

「發光現象？」

「是啊。從以前就有發現，畢竟這玩意用在整副可動式框體。一發光，會變得相當醒目。如果鋪上外部裝甲，我想多少可以減緩醒目的程度……」

廠長這麼說完，便抬頭看了佇立於眼前的人型機械，臉色著實困惑。「新素材」在各方面多有未知之處，但提到連原因都不明的發光現象就無法置若罔聞了。亞伯特・畢斯特緊握維修通道扶手，跟著把目光轉到了眼前的鐵塊上頭。

以「新素材」組合而成的人型機械，其全高在未鋪設外部裝甲的現階段為二十公尺弱。稱作可動式框體而只有骨架的素體，看來倒也像是扒掉皮膚的人體標本。站在周圍幹活的幾名作業人員，和巨人的骨骼相比只有拳頭般大，不借助吊車或升降機理當連巨人的膝蓋都構不著，不過在位處月面都市「格拉那達」的這座亞納海姆電子公司工廠裡就是無謂之憂了。

movable frame

亞伯特看了作業人員們一蹬便可跳上數公尺高，從巨人頭頂到腳尖都能來去自如的模樣，又試著重新環顧縱向與橫向皆為四十公尺左右的密閉空間。

若是從地球的角度來描述，「格拉那達」就設在月球背面之烏拉山脈西南方的隕石坑，深掘至月球底部，既為規模傲居月面第二的永久都市，同時也是規模稱冠地球圈的工業都市。

的都市表層，為港灣設施及工廠區塊所占，像這種規模的研發設施不下百處。由於戰時曾讓吉翁公國軍接收被當成兵器生產據點利用的關係，構造上易於管理機密也有其便利之處，不過最大的優點仍是重力只有地球的六分之一。在地球上需要用到的重機具將倍於這裡，而在殖民衛星的無重力區塊又得留意資材的固定等細節，作業效率勢必低一截。建造ＭＳ就是該在月球──亞伯特心想。不會太輕也不會太重，這種適當的重力對作業環境來說正好。

對他自己的身體也合適。這陣子體重又增加了，非得到地球或殖民衛星談生意時就會氣喘，不過那種毛病可以用藥物抑制。跟地球一樣，月面都市奠基於上下感覺而建的景觀，對原屬地球居住者的身體十分親和，好的是重力又比地球低。身體輕盈，心靈也會跟著輕盈而想出許許多多的點子。將總公司設在這裡的亞納海姆電子公司頭號人物，梅拉尼．修．卡拜因慧眼獨具。月球的環境，可說是地球和宇宙兩者間的中庸之地，夠格作為牽引地球圈經濟的大企業根據地。

但是，記得父親曾說，月球薄弱的重力會令人怠惰。亞伯特忽然有所回憶，便暗自撇嘴了。他咳了一聲斬斷思緒，然後回答廠長：「不是過熱所致？」

「不是的。好像完全感應不到熱能。跟之前的阿克西斯衝擊時一樣。它是那種讓人不明所以的發光現象。要不然，讓我詳細做個說明吧？」

廠長不等亞伯特回話，就朝維修通道的對面喊道：「喂，艾隆！」貼在巨人膝蓋的作業人員回過頭，準備靠近他們這裡，亞伯特感受到其動靜，便開口打斷：「不，免了。」並且動起了原本停下的雙腿。

「我今天來，是為了視察119哨的試作機。型號似乎決定為ＡＭＳ－129了對吧？」

「是啊，名字也取好了。叫『吉拉·祖魯』。」

「又是個帶著吉翁味的名字啊……」

「因為在研發成員中，混了不少前吉翁尼克公司體系的技術人員。對方的會計也希望如此就是了，哎，他們喜歡這樣搞。像機體頭部的造型，根本和『薩克』一個樣。」

廠長一邊追上腳步快的亞伯特，一邊意有所指地說道。吉翁尼克公司是曾在前吉翁公國作威作福的兵器產業，戰後與祖國同樣遭到解體，和曾為最大生產據點的這座「格拉那達」一塊被亞納海姆公司吸收了。夢想讓宇宙移民者獨立，而不眠不休地致力於研發兵器的那些

戰後的戰爭

技術人員，在歸順地球聯邦陣營後便被迫幫忙彈壓以往的同胞。其經歷似乎可以充作思想左傾的政宣電影題材，然而內情並不如街頭巷語所說的那般單純。前公國軍殘黨興建了新吉翁，至今仍持續扮演著地球聯邦的威脅，而現實就是亞納海姆公司也有提供兵器給新吉翁。

這不是多奇特的事情。一名放款者、一名軍火商人，替敵對雙方墊錢購買軍備的事例在過去多有所見。聯邦政府標榜要鬥爭吉翁主義，同時卻無法不用戰爭來維持經濟的矛盾謊言亦若是。當中如果有問題存在，那就是新吉翁勢力在去年「夏亞反叛」之末衰退，無法成為與聯邦相抗衡的威脅了。

夏亞總帥亡故後——儘管新吉翁的同路人以未確認遭到墜落為理由，仍堅稱其消息不明

——組織可說已化為烏合之眾，最近只會在各地反覆展開零星的恐怖攻擊或掠奪行動。倘若是軍隊之間的戰爭，要跟兩邊陣營做生意還能被容許，但其中一方失去軍隊的架構就實在不光彩了。就算協助革命軍與供應武器給恐怖分子是相同行為，給人的印象也截然不同。

雖然說吉翁共和國成了地球聯邦的屬國，另一方面尚餘在有形無形間替新吉翁撐腰的右派勢力當後台，這般時節並不適合將以往的生態型態繼續經營下去。必須看聯邦表態，再看即將迎來自治權歸還期限的吉翁共和國並慎重地轉舵。亞伯特在走路時仍動著腦筋，也重新認清立於前鋒的責任之重，然後側眼瞪了發出「不過，這樣沒問題嗎？」疑問的

廠長的臉。

「明明一方面還有『ＵＣ計畫』在運作，卻繼續跟新吉翁交易……在之前戰爭中負責跟新吉翁通商的雷布里歐常務董事，已經被撤換了吧？連工廠裡也在傳，不知道下一個被迫卸任的會是什麼人。」

縱使有焊接聲與磨鐵聲交互響起，廠長說到最後還是變得像在喃喃細語。連人生中只會往返於住家與工廠的男子，似乎也嗅得出現今的局勢。只知道舊生意型態，又對公司裡的傳聞豎起耳朵，當然會覺得不安，但亞伯特絲毫沒有意願向區區一名廠長說明「新生意型態」的實情。他回道：「別擔心。」然後將腳步停下片刻。

「透過和雙方交易，也能將戰爭規模控制在一定程度。這是聯邦政府的大人物也認可的事。」

「可是，新吉翁將隕石砸在拉薩，還公開地球寒化作戰以後，社會看待他們的眼光也變得嚴厲了。政治家那種人，都會隨著輿論風向而輕易地翻臉不認帳啊。」

「也會有翻不了的臉。你可以把這當成畢斯特財團家說的話，而非亞納海姆電子公司幹部之言。」

這並非比喻，明顯可以看出廠長的臉發青了。據傳畢斯特財團祕密握有禁忌「盒子」，

因此才有能力無止境地向地球聯邦政府討便宜。即使是如今已變得有都市傳說感的傳聞，只要在亞納海姆電子公司得到相當地位，應該就有一探傳聞真偽的機會。從新吉翁急速興起到衰退的這幾年，不時便有財團動用力量以調整聯邦政府與亞納海姆公司關係的局面。若無手捧「盒子」的財團存在，毫無節操地賣武器給敵對雙方的商人不見得能在軍需產業中樞留至今日。事實上，遠在亞伯特出生以前，「盒子」就一直養育著畢斯特財團，也澤被與其同生共存的亞納海姆電子公司，然而那才不是該對小小一名廠長開誠布公的事情。

亞伯特看廠長無謂地感到恐懼，便心生嗜虐之情，「哎，偶爾倒需要宣洩。」還在嘴邊刻下淺淺的笑容這麼說道。

「即使如此，朝現場幹活的人開刀也無法服眾。如果有必要，還是會讓職銜更高的人自我了斷啦。」

廠長露出像是安了心，也像被人瞧不起的複雜表情，然後態度曖昧地點頭了。財團再怎麼有力量，也會有非得端上活祭品清洗門風的時候。尤其是聯邦政府部分人士既已啟動「UC計畫」，表示要採取行動讓針對吉翁主義的鬥爭告一段落，我方也非得將能打的牌先打出去才行。

「從技術研發的觀點來看，和新吉翁交易也有其用處。」亞伯特接著說道，並且把目光

轉到了眼前將內部骨骼暴露在外的新型MS上頭。

「即使我們以為已經將主要研發陣容吸收到旗下，前公國的技術仍然難窺其奧。特別是與精神感應裝置相關的部分。像這架RX-0，要是沒有從新吉翁帶來的技術也造不出吧？」

同樣仰望著巨人骨架的廠長低喃：「精神感應框體……」從新吉翁帶來，曾引發「阿克西斯衝擊」，製造與研究都對外封鎖的「新素材」名稱——亞伯特本身體會到某種不祥的感觸，補上一句：「別操多餘的心，麻煩把發光現象之謎弄清楚。」隨即邁出腳步。

「會閃閃發光將自身位置告訴敵人的MS，若要當成兵器可派不上用場。」

「關於這一點，我有件事情想要拜託。」廠長狀似慌忙地一面追，一面用鄭重的語氣說道：「能不能將之前那架精神感應框體的實驗機『原石 Stein』送回現場？」

原本以為事情到此談完，那句話就成了一支正中要害的箭。亞伯特硬是藏起語塞的動搖，低聲反問：「……但我聽說需要的數據都取樣完畢啦？」

「我們原本是那麼認為，不過要弄清楚發光現象就必須重新審視各種數據。那是沒有安排要交貨的實驗機，只要從倉庫裡搬出來就行了吧？」

廠長用別無他意的表情開口。當亞伯特一瞬間想不出回絕的理由，逼不得已地擠出聲音回話：「這個嘛……」另一陣喊著「亞伯特先生！」的聲音就闖進耳朵了。

「總公司來電。已經接上防諜迴路了，請用。」

先前在辦公樓層碰過面的女職員，就近指了設置於牆上的通訊面板說道。被她迅速按下觸控面板，還神情緊張地將通訊耳機組遞來的急切態度所迫，亞伯特都來不及想就把通訊耳機組湊到耳朵邊了。他看向通話處及通話對象的螢幕都沒有顯示的螢幕，語帶猶疑地答了一聲。『工廠參觀得如何，亞伯特？』於是，耳熟的女性嗓音立刻如此傳來，讓他下意識吞嚥的口水明顯地發出咕嚕聲。

『你啊，小時候會氣喘，對工廠的髒空氣撐不過五分鐘。有沒有適應點了呢？』

「姑姑……瑪莎夫人。妳打來究竟有什麼事？」

身為畢斯特財團的直系血親，又嫁進亞納海姆公司董事長家族的女子，瑪莎・畢斯特・卡拜因。對亞伯特而言則屬父親的胞妹，家族中的頭號女豪傑就是他講電話的對象。女職員行禮後，連正眼都不敢瞧就退下了，她大概曉得這是惹不得的人物直接來電。瑪莎騎在掌管公司的丈夫頭上，對營運方針也要加以過問的蠻橫作風，在職員之間亦有耳聞。亞伯特面對她也無法像親人那樣自在──不對，以身各個角落都被窺遍的意義來說，她在某方面能讓亞伯特將全副心神傾注於耳朵，等待她的下一句話。

亞伯特嚐到比面對母親更深的挫敗感，瑪莎身為當事人卻顯得毫不介意。『出了點麻煩喔。』

姑姑輕鬆應答的聲音，使得亞伯特將全副心神傾注於耳朵，等待她的下一句話。

『剛才參謀本部捎了信息過來。說是情報局有人不長眼，想干擾那樁交易。』

財團手上有許多交易，但現在瑪莎會提到的「那樁」就只有一種可能。廠長剛提起「原石」之事，這樣的電話隨即打來。當亞伯特對險惡的吻合性講不出話時，『你有聽見嗎？軍方似乎在追查那人的下落，不過人似乎已經上了宇宙。』瑪莎說話的聲音又繼續傳來，事態非同小可的理解從亞伯特腳邊節節而上。

『搞到無計可施才聯絡，這些當官的真教人傻眼。能弄到的情報都收集好了，由你去處理。』

「啥……？」

『這次交易跟往常的巡迴銷售不同。對吉翁主義的鬥爭正邁向終結，要如何維持軍需產業的生意型態，對亞納海姆公司來說，這是會成為一顆試金石的交易。倘若進展順利，就能鞏固你身居要職的立場。說不定，連卡帝亞斯都會對你刮目相看唷。』

把人拉到身邊，施予壓力，捧上幾句以後就立刻直指要害。即使亞伯特明白這是瑪莎的一貫手法，父親的名字仍沉沉地迴響在心坎。畢斯特財團現任理事長，卡帝亞斯·畢斯特。父親被譽為創業以來的佼佼者，與平庸兒子之間的關係形同陌路已久。就算和亞納海姆公司之間的互動全讓妹妹瑪莎包辦，這次交易的事應該也有傳到卡帝亞斯耳裡。假設事情進展順

遂，那個男人會否對自己刮目相看倒也不好說。當亞伯特被牽著鼻子思考的瞬間，瑪莎便語帶苦笑地嘀咕：『大概難喔。』令他的指頭為之一顫。

『那個人啊，只對自己著手的事情有興趣。哪怕是親兒子立了功勞也一樣。』

亞伯特並無異議。他以一瞬間曾感到心動的自己為恥，「對……」還咬住了如此應聲的嘴唇。

『總之呢，事不宜遲。交易也直接關係到從共和國送來的王牌。視情況而言，難保不會釀出血光之災。』

「妳是指那個『上校』嗎？聽說滲透進展順利，但是會不會成器就——」

『正因如此，才不曉得會捅出什麼事啊。聯邦那些官僚，可是連自己引起的小火頭，都沒有乖乖承認的氣度。假如造成風波，他們就會要求我們送上活祭品。』

「……我明白。」

『你也不想老是被人在背後指指點點，說你都是靠財團的庇蔭吧？有出頭釘要趁早打。』

亞特伯在始終沒有畫面的螢幕上看到瑪莎嬌豔蠢動的朱唇，隨即打

通話單方面切斷了。亞伯特在始終沒有畫面的螢幕上看到瑪莎嬌豔蠢動的朱唇，隨即打

期待你有所表現喔，亞伯特。』

消了那樣的幻覺，並且一面說道：「我有了急事要辦。視察取消。」一面把通訊耳機組塞回

給廠長。慌忙把東西接到手的廠長，則是迷迷糊糊地應允一聲：「哦。」

「我想借個通訊設備齊全的房間。要單人房，沒人會進出的地方為佳。另外再派兩三個警備人員。現在就要。」

首先得探究瑪莎弄到手的情報，再向各處確認實際關聯才行。在殖民衛星的人也就罷了，地球上的那些官員或軍人會依地區而有時差，要打電話也必須抓準時間。從設定成格林威治標準時間的手錶確認時刻為下午四點十分，看來今天要與電話為伍到深夜了……亞伯特有了如此的覺悟以後，連廠長回答『請稍候』就跑掉的身影都無心多看。在這個關頭，中央情報局有所謂不長眼的人企圖干擾交易。會是情報局佯裝成突發事故的謀略嗎？當他產生理所當然的疑慮，心中浮現兩三張可以透過阻止交易而得利的臉孔時。亞伯特忽然感覺有冷冷的視線扎在背上，就慌然然把頭轉到了背後。

只見作業人員在僅有骨架的MS周圍來來去去，沒有人望向這邊。儘管亞伯特認為是心理作用，視線嘲弄般的寒意仍讓人起雞皮疙瘩，他便凝視了唯一可說在望者這裡的巨大眼睛。

正確來講，那並非眼睛。然而，要形容眼前MS配置於頭部的雙眼式光學感應器 Dual-eye Sensor，再沒有其他字眼了。將內部構造暴露在外的怪誕成塊機械，所埋藏的一對眼睛。

連動力指示燈都尚未點亮的兩顆鏡頭，確實正俯視著這裡。亞伯特不自覺地後退，然後仰望了骨架適才總算試組完畢的機械——被人以型號RX-0稱呼的MS。

竣工以後將在額上長出獨角獸般的劍形天線，被稱呼為「獨角獸」的機械，當然並沒有回望這裡。如同上一刻，連長相都還不明瞭的機體頭部僅僅位於十幾公尺高，然而在亞伯特眼裡，卻覺得它肯定看著自己發出了嘲笑。宛若俯瞰人類愚蠢行為的神或惡魔那般——

※

出港前夕的光景，千百年也不會變。裝卸貨物的作業人員互相大吼，甲板上有檢查備用品的補給長對手邊資料大眼瞪小眼。設在船舷的舷門有登陸完畢的乘員列隊，舉起巨大貨櫃的重機具到處活動不休。要裝滿名為船的巨大容器，沒有人或物的區別。一切都被排在一起，接受檢驗，然後裝載入庫。儘管大伙兒都殺氣騰騰，令人莫名雀躍的光景就在那裡。即將航向大海的緊張與興奮，縱使目的地改成永遠黑暗的虛空亦無不同。

差別頂多在於，港口是設在無重力空間的大空洞，乘員及作業人員們正從半空飛來飛去。船是搭載核融合引擎的航宙艦，舷側則被龐大固定臂銜著以代替下錨。重機具大半屬於

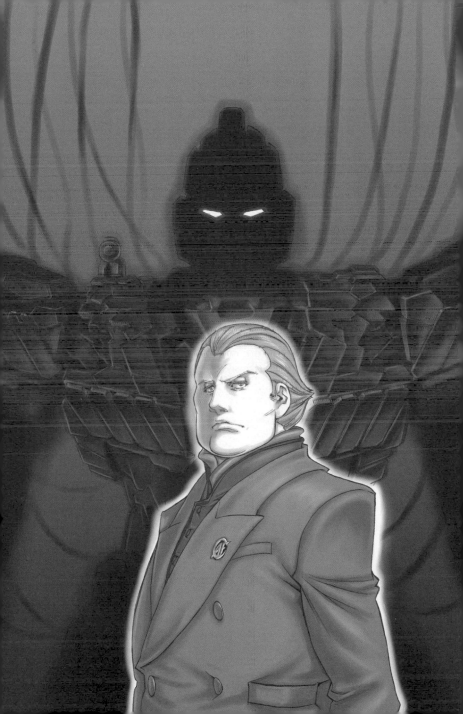

迷你ＭＳ，從球狀的小巧機體伸出了短短手腳，忙著把裝滿物資的貨櫃運入船艙。想著想著，該稱呼為正宗ＭＳ的二十公尺高人型機械開始進行搬運，達可特・溫斯頓就隔著梗窗望向那裡了。

克拉普級巡洋艦「雲海」的ＭＳ甲板位於艦橋結構處正下方，二十公尺高的巨人們主動點燃機體各處的姿勢協調噴嘴，靈活地緩緩降落在艦首突出的投射甲板上。令周圍來回的迷你ＭＳ顯得如籃球般大的巨人，乃是聯邦宇宙軍推行要轉換成主力機種的ＲＧＭ－８９Ｄ「傑鋼」。機體裝載了聯邦機代代相傳的護目鏡型光學感應器，外部裝甲的塗裝理應以淺綠色為主，目前「雲海」正要收容的「傑鋼」上半身卻是漆成淡紅，其他部分的機體則統一塗裝成接近白色的灰色，乍看之下與以往「傑鋼」給人的印象大有不同。聽說配合這次任務調來了經過微幅改款的新機，沒想到偏偏是紅與白。雖然說在美觀上各人有各人的喜好，起碼達可特不認為那種配色會與年過四十大關的身子搭調，「用色居然華麗成這樣⋯⋯」牢騷就奪口而出了。

「那活像從前的『吉姆』。我都想起以往在『薩拉米斯』擠沙丁魚，然後被人扔進『所羅門』時的事了。」

接連說完以後，達可特把目光轉回面前。安坐在對面座位的卡爾洛斯・克雷格，仍舊一

聲不吭。不知道東西是從哪裡拿來的，他身上披著MS駕駛員的飛行夾克，還默默地將裝了咖啡的飲料管送到嘴邊。在最早期建造的殖民衛星群SIDE1當中，以陳舊這點可說列居前段的「天堂」一隅。這間咖啡廳與無重力區塊的宇宙港毗鄰，從這裡可以一眼望盡忙著準備出港的「雲海」，還有在本次航海組成艦隊的同型艦「拉・德爾斯」。這默對兩艦而言皆非母港，因此看不見來目送乘員的家眷身影。旅客大多是當地的交貨業者，其他則與達可特或卡爾洛斯一樣，零星可見身上披著飛行夾克的幾名駕駛員。在即將出港的此刻，能悠哉地喝咖啡是MS駕駛的特權。由於發現米諾夫斯基粒子而導致電子武器失效的這個年代，艦砲不過是用於近距離防禦的蒼蠅拍，保衛船艦變成艦載機亦即MS負責的專項。畢竟船艦的命運也端看駕駛員的手腕及心情來決定，多少有特權是可以認同。在共計六架艦載機組成的「雲海」MS隊，被任命為隊長的達可特自然更不用說。

不過，原本不應該蒙受其惠的人也待在這裡。同樣叼著咖啡管的達可特重新凝視了卡爾洛斯的臉。

對方與自己歲數相近，只要安靜坐著，看起來倒也像是駕駛員，然而散發出來的氣息到底與MS駕駛不同。聽說他姑且擁有軍籍，官拜上尉，但階級在他隸屬的情報局並無多大意義。雖然只能想像其適合從事間諜工作，從這個男人身上卻幾乎感受不到團體生活的氣味。

連在獨立獨行習氣氛濃的駕駛員眼裡看來，都會覺得他是個異類的封閉氣息……光是面對面似乎就令人心涼，視孤立無援為常態者的那種氣息。好比達可特本身的性格是在ＭＳ駕駛艙中形成，卡爾洛斯大概也是在諜報現場釀成了孤獨的氣息。孤獨而又無法割捨，見面不久卻覺得被踏進內心深處的自己，該不會早就著了他的道吧──

「『傑鋼』Ｄ型。所謂的先行配備機。雖然內在沒有多大變化，外部裝甲改過以後，拆換配件的便利性得到了提升。我的『完全型傑鋼』也差點被翻新，但是我拜託艦長保留下來了。既然真的要迎接實戰，總會希望搭熟悉的機體出擊。」

達可特一面將眼角餘光投注在陸續著陸於投射甲板的「傑鋼」機群，一面緊盯著卡爾洛斯的表情說道。從首次接觸經過三天，他靠軍方電腦對這個男人的底細已略知一二，儘管只有片斷卻也得到了其訴求的根據。事態幾乎沒有懷疑的餘地，正因如此他才會像這樣在出港前夕跟對方面對面，不過要全盤接納還是會有所抗拒。卡爾洛斯將原本投注於窗口的目光轉來，並且說道：「這艘船會遭到襲擊。」語氣沉靜，而又敢於斷定。

「目標是那玩意。」

卡爾洛斯將咖啡管固定在桌面的黏扣帶，然後把目光轉回窗外了。巨大貨櫃受兩架「傑鋼」拖曳，逐漸被收容進船艙。長二十多公尺，厚度也不下十公尺的長方體貨櫃，比其他貨

櫃都大。尺寸恰好裝得進MS，而兩架「傑鋼」搬運它的模樣，終究形同人類抬棺。

同款的貨櫃還有一具，兩邊內容物是什麼都不得而知。這在輸送任務是常有的事，以往達可特從未放在心上，但如果是事先規劃要被搶的「行李」就另當別論了，他不禁挺身到窗邊，凝視著逐漸收進船艙的巨大棺材。

「雲海」裝載完「行李」以後，馬上就要跟護衛的「拉·德爾斯」一同離開「天堂」。目的地是月球的「格拉那達」，所需時間未滿兩天。在軍中雖屬日常性質的運輸任務，但這次「行李」偏送不到目的地。運輸途中，將受到新吉翁殘黨襲擊，還安排好要讓對方洗劫了。

不，倘若相信卡爾洛斯的說詞，那既非襲擊也非洗劫。以艦長為首，艦內的主要幹部乘員都曉得新吉翁會來襲，據說不予反擊就把「行李」交出去的劇本從最初便寫好了。換言之，這是佯裝成洗劫事件的轉讓行為。「夏亞反叛」過後，亞納海姆電子公司無法明目張膽地跟新吉翁交易，才導了這齣將政官商都拖下水的猴戲……或者說，他們似乎是在開拓新的流通管道。

眾多乘員自然不提，連身為MS部隊隊長的自己都蒙在鼓裡，「雲海」就被利用於那樣的陰謀了。達可特一方面認為別開玩笑，一方面則望著至今仍半信半疑的內心，然後嘀咕…

「搞不懂。」卡爾洛斯眉毛一動也不動。

「不只我們這艘船。護衛的『拉・德爾斯』也配備了Ｄ型。要運送重要物資，把性能好的新機調給我們是說得通。難不成那也是偽裝工作的一環？」

卡爾洛斯從黏扣帶扒下飲料管含進嘴裡，以無言作為回應。達可特挺身到桌面，「ＭＳ駕駛的脾氣火爆。」並且乘勢如此說道。

「假如敵人來犯，就算被長官攔住，身體也會擅自做出反應。我可不覺得自己有那麼機靈，可以毫不知情地在安排好的局裡當爪牙。那件『行李』會被搶，就表示要讓敵人侵入艦內對吧？再怎麼嚴令禁止還擊，還是會有人忍不住開火才對。基本上，萬一冒出那麼不講理的命令，事後也可以控訴艦長——」

「你們就是那副性子，才讓人寄予期待。」

卡爾洛斯忽然目光發亮，並且迎面回望而來。從中似乎可以感受到異於駕駛員的殺氣流露，達可特不禁收了下巴。

「事情開始的前一刻，所有艦載機將奉命檢測系統。因為會接到通報，聲稱Ｄ型的ＯＳ中了病毒。」

達可特頭一次聽到這番話。卡爾洛斯用強悍目光制止忍不住想反問的他，「襲擊會在那段期間開始。」並且硬是搶先如此說道。

「機體的OS檢測到一半。你們無法出擊。『雲海』會立刻被包圍，發動機受損。要與船艦一起沉沒，或者把『行李』交給敵人？被迫二選一的艦長，將不得已選擇後者。」

「慢著。我不清楚會有什麼通報，但是所有艦載機才不可能蠢到同時進行檢查啊？照理要排班輪替，至少留一半能活動的機體。」

「沒人曉得何時會出現什麼樣的症狀。檢查有必要迅速執行，只要『雲海』與『拉·德爾斯』的MS部隊交互檢查，道理上就有半數戰力能運作。」

這並非想像不到的事情。兩艦距離沒有隔得太遠，艦長之間若能確實地相互配合，那樣的判斷也可以成立。卡爾洛斯將擺在桌上的拳頭交握，「但是，『拉·德爾斯』的MS部隊會被誘離主戰場。」並且靜靜地繼續如此說道。

「因為在『雲海』遇襲之前，會有小戰力的部隊先找上『拉·德爾斯』。MS部隊將追著這支小部隊，從艦隊離去。當然，交戰權不會被認可。他們將接獲別刺激對方的命令，只會從射程外互相駁火。而『雲海』就在這段期間……」

卡爾洛斯放鬆交握的拳頭，投降似的伸開五指。達可特愕然地回望了他的臉。

「艦長們頂多被責怪對狀況判斷得太過天真，不至於被問罪。畢竟只是時機不巧，兩邊的艦長都沒有下達違背軍規的命令。雖然大概會斷送升官之路，但也無所謂。事情成了以後，

還有亞納海姆在地方上的分公司幹部位置等著他們。」

受不了，只能說令人嘆息。「雖然艦上那些幹部從前些時候就有鬼鬼祟祟的動靜……」

達可特嘀咕完這些，便無意多說地把臉轉向窗外了。隔著在無重力下緩緩飄過的港灣作業人員，可以看見「雲海」熟悉的艦橋結構。艦長他們這時候，是帶著什麼樣的表情在執行艦橋勤務？艦橋的對話會被錄音器紀錄，因此不可能聊到接下來要演的猴戲。他們會沉浸於準備出港的忙碌中，夢想著綺麗未來而對彼此賊笑嗎？或者雙方都做了虧心事，就避不相視──

「你有沒有聽過『ＵＣ計畫』？」

卡爾洛斯體恤似的間隔了一會兒才說道。達可特則用眼神催他繼續講下去。

「目前軍方正在為其做準備。配合宇宙世紀０１００歸還吉翁共和國的自治權，要整頓地球軌道艦隊。將吉翁主義運動從地球圈肅清，取回宇宙世紀的原貌……如此的計畫。不過要推動這玩意，對外就有不可或缺的要素。」

「對聯邦公民來說，吉翁殘黨必須繼續保有威脅性……是嗎？」

「沒錯。『夏亞反叛』過後，新吉翁便淪為烏合之眾，實力不足以推動『ＵＣ計畫』。沒有敵人威脅，軍備的增強就無法成立。」

「所以也要送鹽予敵……？」

達可特說完，便用目光追尋窗外正在入庫的「行李」了。樣似棺材的貨櫃大概已經裝進船艙，不見其形影。無論內容物為何，裡面就是裝了足以令新吉翁從奄奄一息再振作的某種強心劑。用來讓敵人留在敵對位置，但求世界保持緊張的某種法寶。以終結對吉翁主義的鬥爭為目標，卻不知不覺地招來了沒有鬥爭就無法成立的社會。有某群人將無從磨合的矛盾予以磨合，藉以維持經濟與就業——

「根絕吉翁主義，地球圈就能得到和平。但是靠『ＵＣ計畫』整頓的艦隊，往後仍要維持下去。在最後蓋好雄偉的城池預做準備，即使天下太平也不必減少供養的人口，就這麼回事。用過程中犧牲的人命當養分……」

最後一句話，是伴著首度顯現的情緒波動交織而出。不會是演技。除了迎合工作養成的孤獨身影之外，名為卡爾洛斯的男人心中另有嚴重失落所造成的空虛。「我在『夏亞反叛』時，也失去了許多部下。」達可特沒有多問便如此談起，並且將遙望的目光投注到了宇宙港。

「那時候，亞納海姆同樣提供了ＭＳ給新吉翁。視局勢演變，說不定會顛覆全天下的一仗。我本來以為朝雙方陣營搖尾巴是商人的常態……然而，往後商人卻會將戰爭操之在手。」

「以往也是，你懂吧。」卡爾洛斯補充道，然後將確認的目光擺向這裡。召集的警報聲響起，拉·德爾斯隊的駕駛員們鬧哄哄地離開店裡。有幾張熟面孔在錯身之際打了招呼，然

而達可薩臉孔不動，仍繼續與卡爾洛斯用視線交會。

這傢伙為什麼會看上我？達可特原本想揪住對方的胸口逼問，卻覺得用不著聽回答。迪拉茲紛爭、格利普斯戰役、多達兩次的新吉翁戰爭。戰後的戰爭長久延續，自己同樣失去了些什麼。婚姻生活破裂，即使在沒有值班時沉溺酒鄉，也彌補不了的失落。或許卡爾洛斯就是感覺到無法用任何東西填起的欠缺，才會起意找自己談這些。

「延後系統開始檢查的時間，準備好出擊就行了對吧？」

這麼做，退休年金十之八九會泡湯。達可特尚未覺悟，就先開口了。卡爾洛斯從臉上流露出隱而不顯的安心，「是啊。」並且點頭如此回答。

「雖然不清楚對方將派出幾架機體，但劇本情節有變，必然會動搖。只要抓準那個機會，就能贏。」

「說得可輕鬆。這是要無視於艦內的指揮系統行動。光要讓部下們冷靜就得費一番工夫。」

「我來朝他們喊話。你只要專心操縱就好。」

達可特不懂對方所說之意，因而蹙了眉。卡爾洛斯嘴角微微放鬆，若無其事地問：「你的『完全型傑鋼』是雙人座吧？」

「你有經驗？」

驀然露出的笑容成了答覆。代表達可特必須讓大外行坐上射手席位，並且與敵人一戰。

「真要命……」他仰天嘆道。

「立場會變得相當艱難呢。無論是我，還有你。」

「我們只是做了身為軍人應當採取的行動。只要『雲海』和『拉・德爾斯』的乘員都唱同一個調，參謀本部也無法輕易下處分。有得是周旋的空間。」

「之後呢？就算成功了，我可不認為軍方會放著你不管。」

破壞交易，同時與軍方高層以及亞納海姆公司為敵的結果，好一點是被軍方放逐。根據情況而言，也可能遭到社會抹滅，甚至性命難保，但回答「我已經沒有東西可以失去了」的卡爾洛斯並無逞強之色。是的，沒有東西可以失去。我們反而是為了取回些什麼，才打算採取行動的吧。達可特望著卡爾洛斯被空虛掩蓋的臉龐，趕跑了眼底下的躊躇之念，然後朝牆上的電子面板確認時間。

06／14／0094的日期下，顯示著上午十點。離出港只剩一小時。首先得萬全地安排卡爾洛斯偷渡上船才行——

after game

06／15／0094的日期字樣旁邊，顯示著格林威治標準時間上午七點二十八分的時刻

字樣正一秒一秒地經過。07：28：52、53、54……就是這裡。發話者說了一聲「停」讓計秒

中止，顯示在螢幕上的影像頓時停住了。

昏暗空間裡有無數的顯示器光芒閃爍，將各就部署位置的男女臉孔像幽魂一樣地照出。

上面所播出的，是克拉普級巡洋艦的標準艦橋光景。顯示時刻的字樣旁邊有「ＵＮＫＡＩ－

Ｂ２」的文字浮現，告知這是巡洋艦「雲海」設置於艦橋的第二監視攝影機的影片。畫質粗

糙，但是看得出各部署人員的表情，也能窺見位於景深處的艦長席狀況。艦長從通訊士接到

來電的報告，便拿了聽筒──然而，其態度並不尋常。把手湊在聽筒收音口旁邊，還縮起肩

膀講話的模樣，簡直像當著妻子面前接到外遇對象的電話一樣見不得人。

雖說是自作自受，傳送給艦隊司令部的最後紀錄搞成這樣實在丟臉。沒辦法讓遺族看呢

……布萊特‧諾亞如此心想，把目光移開了看過好幾次的影片，然後轉向背後問道：「你記

得對吧？」沒有裝飾的個人房一眼就能認出是病房，橫躺在床的男子正用畏懼目光向著他這邊。

「這是六天前，『雲海』遇襲前一刻的影片。你因為值班勤務而待在這座艦橋。接到發給艦長的通訊時，你就在後面聽著那些話才對。」

雖然被艦長席擋著看不清楚，但是根據配置表，這名男子——馬吉歐・富爾契下士，從上午七點就在艦橋當班擔任艦長隨侍的傳令。從航程平穩的此刻樣貌一改，如今馬吉歐下士負有多處骨折與燒傷，全身纏滿繃帶躺在床上，不自然地別開目光的態度想來卻非是體力消耗所致。

已經被那些傢伙哄過了嗎？布萊特忍著沒有咂舌，「『格拉那達』的採購總部緊急來電，通訊士這樣報告的聲音，有被紀錄下來。」並且語氣剛毅地繼續說道。

「然而，之後艦長接電話的聲音就聽不到了。如你所見，因為他用手湊在嘴邊，還壓低音量講話。」布萊特指著帶進病房的小型螢幕，並且凝視了馬吉歐的眼睛。「一艦的指揮官在執行公務時，不該是這副態度。對他而言，來電通訊的對象應該相當特別。你不認為這跟新吉翁隨後就展開襲擊之事，可能有什麼關聯嗎？」

馬吉歐把目光轉開以後，就什麼都不肯說。布萊特與在房間一角靠著牆壁的金・俊妍中

尉用眼神交會，然後嘆了口氣，將床邊的椅子拉到身旁坐下來。

「如果通訊紀錄留著倒好，通訊對象卻從一開始就用了指揮官專用的機密迴路。如你所知，機密迴路的紀錄在艦艇喪失時會最先遭到抹消。這是為了防止機密外流給敵人。換句話說，知道艦長此時跟誰講了什麼的，只有你一個。」

馬吉歐裹著繃帶的手顯得緊張而牢牢地握起。「『雲海』的乘員中，倖存下來的含你在內只有五個人。」布萊特又急著如此說道。

「假如你沒有離開艦橋，大概也活不了。告訴我，艦長講了些什麼。只要得知那一點，或許也能釐清這次事件的真相。」

「我……什麼也不知道。」

細如蚊吟，馬吉歐用了可以如此形容的音量說道。布萊特挺身到床邊，探頭盯住了他那不願與人對上的目光。

「在我輪完班離開艦橋以後，警報就響了……獲令準備戰鬥之後的事情，我不太記得。感覺指揮系統似乎亂了套，所有人都吼來吼去……夏亞。」

最後咕噥出來的一個詞，讓金中尉有了從牆邊挪開背脊的動靜。布萊特看向二十過半仍散發著風韻的女軍官站姿，用眼神問道：「有錄音吧？」確認金中尉微微點頭以後，他就把

視線轉回馬吉歐身上了。

「有人大喊：紅色ＭＳ，是夏亞再世……然後，敵方攻勢就突然變猛了。艦身還遭到砲火直擊，有人嚷著敵機入侵ＭＳ甲板了，但不知道出了什麼狀況……我自己是待在第二通訊室，對外頭情形幾乎什麼也不明瞭。不過，我記得外圍機體監視器有照到紅色的『吉拉・德卡』。另外，還有一架紫色的……因為有那兩機，導致我方機體輸得一敗塗地。與各處的聯繫陸續斷絕，損傷報告像慘叫一樣傳出……」

馬吉歐似乎想起了當時的恐懼，便交抱雙臂，哆嗦著將肩膀縮在一塊。與之相連的點滴膠管受到拉扯，發出摩擦似的聲響。

「全員離艦的部署命令發下，我跑到了距離最近的逃生艇。坐進五個人的時候有爆炸發生，逃生艇似乎就自動射出了，之後的事情我一點印象也沒有……不過，光從艇內的監視器來看，紅色ＭＳ並不在現場。有不曾看過的白色ＭＳ出現在爆炸的黑煙另一端，我認為就是它將『雲海』擊沉了。搞不懂。全是些令人搞不懂的事。好比指揮系統混亂，還扯出了夏亞的亡靈。我們只是遵照命令行事，什麼都──」

「你似乎聽錯問題了。」

布萊特予以打斷說道。馬吉歐微微睜大的眼睛，這才終於朝他看過來。

「我問的是戰鬥發生之前的事。艦長在跟誰通話——」

「不知道。我不記得。發生太多狀況，記憶好像缺了一角……」

「是情報局那些人教你這麼說的嗎？」

馬吉歐將對上沒多久的目光轉開，以沉默作為回應。果然，已經被哄過了嗎？「在『雲海』看見聽見的事情別告訴任何人。你講出去就會沒有未來。老套的威脅詞。」布萊特唾棄地如此說完，就斜眼看著馬吉歐蒼白的臉猛然從椅子起身。

「情報局在刻意扭曲事實。『雲海』裡頭，有並非正規乘員的人坐了進去。一名叫卡爾洛斯·克雷格且隸屬情報局的上尉。根據情報局調查，卡爾洛斯上尉是新吉翁的內應，還成了這次洗劫事件的主導者。卡爾洛斯上尉干擾『雲海』的指揮系統，將新吉翁領到了艦內。他不僅助其洗劫運送的物資，更為了湮滅證據而將艦艇擊沉——這是他們聲稱的。」

布萊特刻意將軍靴踏得格格發響，並且緩步於病床周圍。馬吉歐一直將發抖的目光轉往無關的方向。

「然而，這與我們隆德·貝爾方面的調查結果矛盾。根據我方調查，卡爾洛斯上尉反而是想阻止新吉翁洗劫物資。他會偷渡至『雲海』，也是因為事前就得知襲擊計畫的緣故。MS部隊的隊長達可特上尉居中牽線，讓他坐上『雲海』，而他們在襲擊開始後便一同出擊了。

因為達可特隊長的機體，試作款『完全型傑鋼』是複座機種。所以就辦到了一個人負責操縱，另一個人負責向僚機喊話的花樣。」

布萊特停下腳步，定睛直望馬吉歐失去血色的臉。馬吉歐的臉頰微微抽搐了。

「他喊話的內容是什麼，既然你待在通訊室就會曉得吧？其實，我們也知情。廢鐵業者的船曾飄過附近宙域，碰巧截到了那段通訊。語音紀錄也有保留下來。情報局還不知道有這回事。」

這並非謊言。假如沒有僥倖搶先查扣到那段紀錄，布萊特本身根本不會有插手此案的頭緒。他站到眼睛狀似不自覺地轉動，還立刻移開目光的馬吉歐枕邊，並且盡可能溫和地說道：

「受人威脅並非原因。你是怕自己的證詞會傷到艦艇名譽吧？的確，這對乘員而言是難以認同的事實。然而不揭開真相，就無法替死去的人們雪恨。」

原本堅持看旁邊的雙眼，倉皇地左右閃爍。「告訴我，艦長是在跟誰通話。」布萊特加重語氣說道。

「我們約略有底。對方是民人。那名男子大有可能主謀了這次事件。只要有你的證詞，就能贏。」

要贏過什麼，還有用何種方式贏都不需解釋。馬吉歐咬住嘴唇，緊緊地閉了眼睛，並且有所遲疑地如此開了口：「⋯⋯我真的不太記得。」

「只是，艦長似乎非常驚慌。還提到上面不是已經把事情談妥了嗎，有叛徒搭上了這艘艦之類⋯⋯」

「名字呢？艦長沒講到對方的名字嗎？」

「這⋯⋯」

「回想起來。你的安全有我保證。一切都牽繫在你身上了。」

布萊特揪住被繃帶裹著的肩膀，不容視線逃避地追問。正當馬吉歐嘴唇發抖，準備講出什麼的瞬間，開門聲將緊繃的空氣打破了。「到此為止吧，布萊特上校。」擺架子的說話聲隨後出現，布萊特忍不住咂了舌。

「讓病患太激動會造成困擾。請你今天先回去。」

對方是在這間軍醫院執勤的醫師。枕邊顯示生命跡象的監視器並無異狀。他並不是因為病患情況有變才起來，而且恐怕一直都在房間外豎著耳朵。布萊特與金中尉交換眼神，然後面對肥胖臃腫的醫生說：「他已經登記要轉到『馮‧布朗』的醫院。」語氣裡毫不掩飾焦躁。

「人明天就不在這裡了。我希望繼續聽取證詞。」

「那我管不著。身為醫生，我不能認同你再審問下去。就這樣。」

醫師霸道說完以後，還補了一句：「要不然，乾脆請警備人員過來吧？」從他的白袍，彷彿有氣味強過消毒水的賄賂者鼻息冒出。既然那些人囑咐過病患，會連醫生一起囑咐也不無道理。布萊特顧及自己完全受到關注，便聳肩表示：「醫生的話不能不聽。」然後用眼神對伺機而動的金中尉示意走人。

「我不知道那些人是怎麼跟你說的，但你最好不要把情報局的口頭約定太當一回事。他們屬於說謊也不會臉紅的人種。」

布萊特把離去前摺下的台詞當成唯一的反擊，然後穿過病房門口。馬吉歐狀似有話想說的臉，被醫生的肥胖身軀擋著而無法看見。

　　　*

『……聽得見嗎？這裡是隸屬「雲海」的Ｓ００１「完全型傑鋼」。由中央情報局的卡爾洛斯上尉搭乘。

「雲海」及「拉・德爾斯」的ＭＳ部隊，現在立刻應戰。再重複一次，這場襲擊是安排好的陰謀。以艦長為首，幹部乘員皆納海姆公司策劃的陰謀。再重複一次，這場襲擊是部分軍方幹部與亞無應戰之意。別聽從艦隊的命令系統。靠自身判斷行動。本艦隊的運輸任務成敗，就牽繫於

諸位如何採取行動！』

不知道聽過幾次的說話聲，讓電腦喇叭隨之震動，在難以和倉庫區分的小辦公室迴盪開來。廢鐵業者船隻碰巧截到的通訊語音，而且在米諾夫斯基粒子的影響下導致音質粗劣，起初連講話的是什麼人都認不出來，但經過再三補正以後就勉強變得可以聽了。顯示器播放的影像也一樣，廢鐵回收船以外圍監視器補捉到的原始望遠影像經過CG處理，被放大／加工到足以辨識艦艇與MS各機相對位置的程度。只要跟語音同步播放，透過這種方式，就能對當時戰局有最起碼的俯瞰性認識。

基本上，加工到這種地步便會失去物證效力，因此頂多只能供作參考資料就是了。離開醫院過了一小時，布萊特回到狹窄的辦公室窩在電腦前，專注於核對馬吉歐下士的證詞與影像資料。偵測到新吉翁機體接近後過了幾分鐘，S001亦即「完全型傑鋼」首先從「雲海」的MS甲板離艦起飛，並且一面牽制新吉翁的機體，一面對僚機展開喊話。新吉翁士兵對預料外的迎擊感到遲疑，因而亂了陣腳的說話聲，在截到的通訊中也都留有紀錄。

『對方開火了！那架特務機來真的！』

『全隊注意，有特務型的「傑鋼」！針對那傢伙攻擊！』

『跟說好的不一樣啊！照安排敵機不會跑出來才對……唔哇！』

『被幹掉了！是托克敏的「吉拉・德卡」。』

『敵方的增援又來了！那些傢伙居然毀約！』

『冷靜！朝「雲海」靠上去就對了！』

『「上校」去哪裡了！』

ＭＥＧＡ粒子彈從ＭＳ的光束步槍迸射而出，粉紅色光軸劃過宇宙的常闇。被擊墜的應該是名叫托克敏的士兵機體。在第二次新吉翁戰爭，所謂「夏亞反叛」中擔任新吉翁主力的「吉拉・德卡」。濃綠色機體繼承了以往「薩克」的設計，但並非所有機體都是同款顏色與造型。特別靈活的一架被漆成華麗的紫色，且為攜有大型背包與長程砲的重裝型。或許該稱之為微幅改款吧，其他「吉拉・德卡」手腕上也有吉翁徽章的浮雕，模樣恰似配了袖飾，但是對陣的聯邦軍駕駛員大概無暇留意。接在先行離艦的拉・德爾斯ＭＳ部隊之後，雲海ＭＳ部隊的「傑鋼」也呼應喊話出擊參戰，戰鬥擴大成敵我混亂交錯的局面。布萊特按下快轉的圖示，經過兩分鐘就調回正常播放速度了。

『ＭＳ部隊各機，卡爾洛斯上尉的說詞無憑無據。他串通雲海ＭＳ部隊的隊長，是未經許可就將「完全型傑鋼」帶走的叛徒。你們立刻回到隸屬分隊聽從指揮。』

『別受到迷惑！新吉翁來襲是事實。用自己的腦袋判斷！』

『我是雲海ＭＳ部隊的隊長。卡爾洛斯上尉的話可以信任。將新吉翁驅散。他們因為安排好的局落空而動搖了！』

「雲海」的艦長、卡爾洛斯、達可特隊長。三人的三種喊話聲交錯，錯綜來回的ＭＥＧＡ粒子光軸更添劇烈。再後面一點嗎？布萊特再次將影像快轉，又過一分鐘才將播放速度調回來。

『軍方與亞納海姆公司，都希望保持緊張狀態。所以才會替新吉翁謀方便，還策劃出這種陰謀。可是，也有人將因而喪命。』

『艦長，那傢伙說的是真的嗎！』

『早說過那是一派胡言！趕快停止戰鬥！』

『別將「行李」交給新吉翁。那東西到了他們手上，會讓戰力的平衡表失控。戰爭將再次爆發！』

『既然有這等貨色，務必要弄到手裡。』

從容的嗓音突然插話，替戰場的空氣帶來無法只用異樣感形容的變化。布萊特立刻將影像停住，並且凝視了新吉翁機體勉強停留在螢幕框內的光點。

忽然闖進混戰的紅色ＭＳ。在畫面上不過是顯示成「ＵＮＫＮＯＷＮ－９」的光點，但是

在光學補正過的放大照片就能一窺其結構。布萊特拿起配有袖飾的紅色「吉拉‧德卡」的照片，想將形象與螢幕上的紅色光點交疊，卻得不到任何一點具體的畫面就把照片甩到桌上了。金中尉在那旁邊擺了咖啡，「無論聽幾次都覺得像呢。」並且探頭看向螢幕這麼說道。

「夏亞的亡靈，被稱作『上校』的神祕駕駛員。雖然我認為不可能，但聲音像到這種地步就令人莫名生畏了。」

「妳有聽過？正牌的夏亞‧阿茲納布爾的聲音。」

「當然了，他在『甘泉』的起事宣言曾經播送到全世界。即使分析聲紋，也出現了有百分之九十以上機率為同一人物的結果。」

「靠不住的。加工講話聲音的方法多得是。」

布萊特無意識地摸了喉嚨，用指頭確認光滑的觸感，同時還把另一隻手伸向咖啡。金中尉一瞬間脫口說道：「可是……」卻又立刻露出惶恐的表情改口：「啊，不對，您說得是。」並且急忙端正姿勢。

「我想與夏亞直接交戰過的司令，會有比機器更精確的認知。」

「妳這是奉承話？」

「沒那回事。光是可以像這樣和司令在一起，我就深受感動了。鼎鼎大名的『白色基地』

指揮官竟然近在眼前……舍弟要是知道這件事，也會吵著想跟您見面而趕來的。」

金中尉如少女般眼睛發亮的那副模樣，到底讓布萊特冒出了嘆息。從他接到「雲海」逃生艇尋獲的消息，趕赴隸屬SIDE2的殖民衛星「巴登」後隔了三天。布萊特憑著隆德·貝爾司令的頭銜，向當地駐軍的調查隊尋求協助，結果好似不得已才分派給他的就是這間辦公室還有金中尉。即使稱作調查隊，其工作仍以調查訓練中的事故以及內部不法事件——諸如在升遷測驗作弊或兵舍裡偷竊——為主，因此性質與能力都異於參謀本部直轄的中央情報局。當中金中尉更是剛從其他部署調過來的新人，顯見基地司令想避免跟案子扯上關係才會如此調度，然而她身為當事人不知道對破蓋配爛鍋的立場有無自覺，行事積極主動這一點仍得到了布萊特青睞。

金中尉不只熟讀調查資料，還將詢問乘員所做的紀錄項目分類，發現基地協助的態度拖泥帶水甚至會跟長官拗。要判斷她是在反抗凡事隨波逐流的基地司令一千人，或者單純受到正義感驅使倒說不準，但理由倘若在於「鼎鼎大名的布萊特司令」，只能說令人情何以堪。

布萊特轉開目光，語帶自嘲地說道：「要是那名聲也能打動剛才的醫生就好了。」

金中尉大概想起了方才在醫院的事，「果然，是情報局在攪局？」如此發問的臉上便顯露出緊張之色。沒錯，那些傢伙混得進任何地方。「這也難怪。」布萊特輕鬆回話，另一方

面則把感覺格外苦澀的咖啡含到了嘴裡。

「在今年初重新建制的人事異動之前，『拉・德爾斯』一直隸屬於隆德・貝爾。我表示自己有權得知以往的部下為何而死，還用這不成理由的理由介入調查。情報局自是不提，恐怕軍方高層也戰戰兢兢吧。單從這段紀錄聽來，這次事件似乎就是軍民串通設的局不會錯。」

布萊特將下巴伸向顯示著靜止畫面的螢幕，並且解開制服的立領。金中尉帶著神色依舊緊張的臉點了頭。

「新吉翁展開襲擊時，起初『雲海』的艦長並沒有命令MS部隊出擊。理由是艦隊司令部在前一刻有通告，要所有機體進行系統檢測，但是這有異於事實。遇襲當時，『雲海』所有艦載機都位於能夠出擊的狀態。因為在達可特少校的命令下，系統開始檢測的時間被延後了。」

「儘管如此，『雲海』的艦長卻沒有出動MS部隊……只憑倖存乘員的這段證詞，至少就能證明他們有所預謀。問題是——」

「卡爾洛斯上尉。身為偷渡者的他曾擾亂艦內指揮系統，妨礙艦長下達命令——情報局如此提出的見解，光憑目前取得的乘員證詞並無法推翻。」

「關於卡爾洛斯上尉，通緝的消息也有發布到我們殖民衛星的海關。於發現該當人物之

際，應迅速將其拘押。發令來源為軍方的警務局，不過這應該是中央情報局掩飾的吧。距離事件發生四天前的事了。」

金中尉翻開手中的檔案夾，將通緝書影本遞了過來。「情報局從之前就在追查卡爾洛斯上尉的行蹤。為了防止叛離組織的他妨害交易。這能不能當成揭發情報局欺瞞情事的材料呢？」

「有困難。卡爾洛斯被指作新吉翁的內應了。對方若聲稱是為此通緝，當下並沒有予以反駁的材料。」

「那麼，方法就只剩公開這段截到的通訊紀錄——」

金中尉朝螢幕投以險惡的目光，並且說道。只要還原成加工前的正本，這段錄影及語音紀錄就有可能成為強大的證據。「那是最後的手段。」布萊特如此回應。

「情報局要是知道我們握有這段紀錄，會不擇手段來抹消。直接跟他們過招可累了。被看扁成無法有什麼作為，只是遭到攪局才叫美事。」

若沒有推量到那一點，布萊特不會讓金中尉涉入這麼深。斷然要避免事態危及她。布萊特站起身，不等準備反駁的金中尉開口便繼續說下去。

「更何況，就算公開這段紀錄，我也不認為調查委員會願意採信。畢竟對方是等於國家

的一群人。要跟連法律都能任意裁量的對手搏鬥，即使落實庭上鬥法的證據也只是白費時間。」

「那我們該怎麼──」

「做交易。」

布萊特不讓金中尉把話說完，就直視著她的眼睛說道：「這次的預謀，牽涉到軍方與亞納海姆的頂頭人物。任何一邊都行，只要找齊某人參與預謀的證明材料，就可以把那傢伙當成人質，逼他吞下我方的要求。」

布萊特敲下螢幕的觸控面板，讓原本停止的影像恢復播放。紅色「吉拉·德卡」登場後的混亂景象被播送出來，有人驚呼：『好快……！』其聲音在辦公室的牆壁造成迴響了。

『是紅色的ＭＳ，小心紅色ＭＳ！那傢伙……唔哇！』

『冷靜，那不可能是夏亞。那傢伙已經死了。和「阿克西斯」一起燒光了……！』

「ＵＮＫＮＯＷＮ-9」的光點靈敏鑽過光束火線，和代表「雲海」的光點交疊，敵機入侵艦內了──馬吉歐下士隔著無線電聽見的情報，指的應該就是這一瞬。紅色「吉拉·德卡」受到以紫色機體為首的自軍掩護，一直線地貼近「雲海」，入侵了該艦的ＭＳ甲板。「雖然不知道是夏亞的亡靈還什麼來著，但是那傢伙在這時候放棄了自己的機體。」布萊特如此做

了補充，還對金中尉出示看起來活像紅色彗星以往座機的放大照片。

「紅色的『吉拉・德卡』……還附有袖飾。令人生厭的吉翁品味呢。」

「我有同感，然而回歸原點關係到士氣的高昂。這些帶袖的MS，應該會成為新吉翁重生的象徵吧。假如是夏亞再世想出的點子，必將變成棘手的敵人才對……但問題在這後面。」

將影像快轉約兩分鐘以後，再改回播放。有新的光點從代表「雲海」的光點啟程，轉眼間就跑出鏡頭，即使將拉到最遠的鏡頭擺向左右，也無法捕捉到那顆新的光點。爆炸的光圈赫然綻放，『「行李」……「新安州」被搶了！』慘叫般的聲音從無線電如此閃過。

『打下它！那是精神感應框體的實驗機。交給那些傢伙就……！』

在劇烈搖晃的「完全型傑鋼」駕駛艙，卡爾洛斯拚命大喊的聲音混進訊號錯綜的無線電。

布萊特從疊文件中翻找，將那顆新光點的放大照片拿到了手裡。

「『新安州』。研發代號為原石01。這就是『雲海』運送的『行李』。聯邦在這次預謀中打算轉讓給新吉翁的MS。研判夏亞的亡靈正是改搭這玩意了，不會錯。」

機體被漆成幾乎接近白色的淡灰色，擁有聯邦軍機風格的直線性肢體輪廓，同時也在各個角落採納了承自吉翁主義的曲線性輪廓。從背部像翅膀一樣展開的大型推進器組件，也裁切成平滑弧面，營造出某種生物般的印象──硬要說的話，看來倒也像張開翅膀的天使。根

據對ＭＳ有所鑽研者的說法，機體造型貌似意識到精神感應框體採用機之先河，亦即夏亞最後的座機ＭＳＮ－０４「沙薩比」，但研發陣容是否有那樣的意圖便不得而知。可以篤定的事實在於，模樣近似夏亞最後座機的ＭＳ，已為夏亞的亡靈所奪──

『太快了……！』

『靠我方的機動性追不上！』

『不能再跟他鬥下去！撤退！』

『還沒完！那傢伙還沒適應機體，動手幹掉他！』

『唔哇，要來了！』

敵我雙方的嘶喊交錯，爆炸光芒連續閃爍。「一面倒……」金中尉如此嘀咕，布萊特並無異議地將臉龐從「新安州」蹂躪的戰場轉開了。

「是啊。沒有其他詞可以形容……」『新安州』登場以後，雲海及拉・德爾斯的ＭＳ部隊就在短短幾分鐘內全滅了。卡爾洛斯和達可特隊長搭乘的『完全型傑鋼』也一樣……等最後一陣爆光閃動，並且逐漸消逝，布萊特才把視線轉回螢幕。代表聯邦軍機的光點被一掃而空，畫面上只有新吉翁機的光點正在慢慢集結。失去所有艦載機的「雲海」與「拉・德爾斯」的光點，看起來則打算無視於他們從戰場脫離。

戰鬥結束了。雖然卡爾洛斯的介入造成了預料外的發展，但這群『帶袖的』已經照預

定把『行李』弄到手。接下來應該只要直接回航就好，此時卻有脫序的事態發生。

「新安州」的光點背對重新排好隊伍的新吉翁機光點群，搶先掉頭朝「雲海」猛衝而去。

相較於艦身龐大，加速也需要時間的巡洋艦，「新安州」的速度並不尋常。其光點劃出之字

形軌道，並在頃刻間追上「雲海」。

『怎、怎麼回事！有一架敵機折回來了！』

『他想做什麼！對空防禦！打開與「格拉那達」通訊的迴路！』

伴隨艦長們動搖的聲音，對空砲火的火線開始從「雲海」湧現。在無法使用雷達的米諾

夫斯基粒子之海，艦艇砲火要捕捉MS有困難。朝四周布下的火線皆無作用，「雲海」的光

點與爍爍發亮的爆炸光芒重疊。

『發動機遭受直擊！』

『把它打下來！區區一架MS……！』

艦長發出嘶喊，與「雲海」被巨大爆光籠罩幾乎是同一時間。光芒膨脹後隨即消失，被

真空冷卻的蒼白氣體和「雲海」的殘渣一塊飄過虛空。「新安州」的光點從中穿過，毫不停

頓地就衝向「拉‧德爾斯」的光點了。

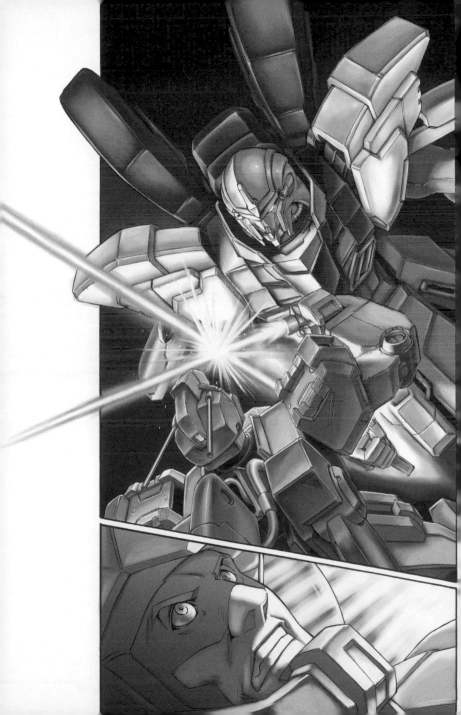

「好厲害⋯⋯」

「他大可直接回航，卻特地折回將兩艘克拉普級擊沉了。不合道理的行為。」

「『拉・德爾斯』的末路，用不著再次確認。布萊特將影片停掉，抹了抹變得濕潤的眼角。

「這不是示威行為嗎？正如同司令您所說的，假如那些傢伙有意加深他人對新吉翁重生後起事的印象——」

「然而，這次襲擊是安排好的局。如果沒有卡爾洛斯介入，『新安州』恐怕會無血交到那些人手上。如今不只發生戰鬥，連沒有必要擊沉的兩艘艦艇都被擊沉了。明顯是濫殺。喪失四百多條人命，軍方總不能當成稀鬆平常的海盜案處理。參與預謀的那些人也慌了。我能插手調查，也是趁他們慌亂方可為之。」

布萊特重新在椅子上坐穩，將冷掉的咖啡含進嘴裡。「不過，從另一方面而言，事件的主謀們應該也在感謝夏亞的亡靈吧。」他接著說道，使得金中尉偏頭表示不解。

「『雲海』與『拉・德爾斯』的乘員，都在聽卡爾洛斯上尉喊話。畢竟戰鬥中用開放迴路通訊是基本。即使所有人都互相叫嚷，他想表達的意涵仍舊一個不缺地傳進了所有人耳裡才對。」

這場襲擊是策劃好的陰謀。憑自己的判斷作戰——金中尉似乎從腦海裡喚出了卡爾洛斯

的聲音，「為了封口……」如此低喃的她蹙起眉頭。「有效率的做法。」布萊特刻意用了冷淡的口吻。

「只要連艦帶人一塊擊沉，就不必威脅或監視四百多個人了。馬吉歐下士等人會活下來大概在意料之外，不過才五個人怎樣都好辦。」

「那麼，表示這是夏亞亡靈的貼心之舉嗎？為了避免事情真相被乘員的證詞揭穿……」

「解開其謎底的關鍵，就在這裡。」

布萊特將停住的影像倒回，調到『雲海』受攻擊前的時段。戰鬥結束，代表「新安州」的光點稍微遠離正重組隊列的新吉翁機群，狀似奇妙地靜止不動。

「折回『雲海』的前一刻，『新安州』減速讓機體慣性移動了。雖然說敵機已經殲滅，這裡仍是戰場。在意外接連發生而不曉得會出什麼狀況時，沒有傻瓜會停下動作。至少夏亞就不會這麼幹。」

金中尉把臉湊向螢幕，然後皺眉看了過來。「妳不懂嗎？」如此說道的布萊特微微鬆開嘴角。

「雷射通訊。要接收指向性強的雷射通訊，必須將機體固定在同一軌道上。」

「啊……！」彷彿忍不住驚呼的金中尉臉色驟變，把臉轉回螢幕了。「那麼，靠計算軌

道也能查出發訊源——」布萊特沒有聽完她後續的意見，「已經查過了。」便如此說道。

「在月球。飄浮於月球軌道的通訊衛星，與此時『新安州』的軌道連成一線。」

那顯示的意義，只有一個。月球——亞納海姆電子公司設置總公司的天然衛星。「月球

……」金中尉如此低聲咕噥，「對方恐怕是這場預謀的主事者之一。」布萊特則這麼向她斷

言。

「而『新安州』收到主事者的通訊以後，就調頭撲向『雲海』了。」

「您是指……受託滅口嗎？」

「那樣的推理可以成立。若要進一步推理，在『雲海』遇襲前一刻向艦長發訊的，想來

也是同一人物。畢竟通訊來自『格拉那達』。」

布萊特停掉影像，從螢幕調出另一張圖片。幾個月前登載於亞納海姆社刊的男子大頭照

秀了出來，布萊特與金中尉不約而同地發出了生厭的嘆息。

「亞伯特・畢斯特。亞納海姆電子公司的幹部，兼畢斯特財團理事長的兒子……」

「將多項情報拼湊起來以後，導出的便是這張臉。但沒有決定性證據。我本來以為只要

取得馬吉歐下士的證詞，就可以藉此發難……」

「照那樣看來似乎有困難呢。或許由我們提出名字他會點頭，不過那就變成誘導了。」

「要向對方申請傳喚詢問也不會通過。既然有畢斯特財團當後台，軍方和亞納海姆都會全力保他吧。沒有決定性材料，連要接近他都不行。」

到頭來，每條路都碰壁。有所自覺的身體受到這幾天的疲勞壓迫，布萊特又沉沉地吐氣了。

曾阻止「夏亞反叛」的降德‧貝爾司令之強權，仍遙遙不及月球上的寶座。就算找出頭緒，順著藤也摸不著瓜。讓人屢屢徒勞，待時機合適再將其解職，這就是那些傢伙——由軍方、政府、亞納海姆公司三者形成的地球圈最大勾結機制，軍工複合體頂頭人物所懷的盤算吧。再怎麼從外圍下手，單一個人無法與之相抗是再明白不過的事，但如果能掌握上頭某人的要害，還是有得鬥。只要舉證亞伯特‧畢斯特與案子有牽連，要憑那一點跟他們交易也不是不可能。

由於彼此腹背相倚，那些傢伙非得包庇自己人。倘若是地位高到不能斷尾求生的大人物，就更不用說了。一旦亞伯特被迫承認與案子有牽連，對我方來說就成了人質。還可以用取消起訴他為條件，將我方的要求堅持到底——

「司令，話說您打算和他們做什麼樣的交易？」

金中尉脫口講出好似能參透人心的話語，一瞬間，布萊特差點將咖啡噴出來。

「您說即使無法讓他們受法律制裁，也能做交易⋯⋯應該就有什麼打算吧？要逼什麼人

揹起責任呢？」

「妳會好奇？」

「呃，既然目睹您如此熱心地著手調查……」

金中尉惶恐歸惶恐，還是繼續用刺探的目光朝布萊特望過來。女人的直覺實可畏也，然而布萊特總不能讓她看破其真意。當他暗罵將交易一詞說溜嘴的自己，正準備開口粉飾時，房裡的電話就喧鬧響起了。

動手接聽的金中尉背過身子。鬆了口氣打算將剩下咖啡喝完的布萊特，則看向厲聲質疑

「確定嗎？」的金中尉那邊。

「我明白了。那就立刻辦理移送的手續。在基地不妥。會合地點隨後再告知，總之先把人帶來『巴登』這邊。」

金中尉滔滔不絕地交代完以後，便放下聽筒；回頭又說：「或許找到突破口了。」她那緊繃的表情，讓布萊特不禁起身。

「又是廢鐵業者的功勞。有『帶袖的』駕駛員被他們撿了回來。是參與襲擊『雲海』而遭到擊墜的人員。」

「人活著？」

「是的。據說原本是連同逃生裝置一起飄流在宇宙。雖然身體狀況衰弱，但還有力氣保持緘默。」

金中尉在隻字片語間顯露出難以克制的興奮。只要取得那樣的證詞，預謀設局一事就可以徹底得一開始就知道這是做做樣子的攻擊行動，並且微微揚起嘴角。新吉翁那些駕駛員從到證實。「明天傍晚會抵達這裡。」金中尉如此說道，布萊特則點頭回答：「好。別讓任何人察覺。」自己也忍不住放鬆嘴角。好事多磨，萬萬不可大意。布萊特提醒自己，然後收斂表情，一邊也帶著實戰部隊指揮官的風範向金中尉毅然地補了一句：

「由我親自審問。」

大概只有居民用得著吧，『巴登』這座殖民衛星給人的印象就是如此。直徑六公里餘，全長達三十公里以上的圓筒內壁，有著辦公矮樓、住宅、學校與醫院等建築物櫛比鱗次，太陽光便從稱作「河道」的巨大採光窗照亮其街景。遊樂園之類的娛樂設施就只有一套，不具任何在這座殖民衛星絕無僅有的觀光設備。它只是飄浮在月球與地球縫隙間的數百座殖民衛星之一，如此而已。以地球的觀念來說，形容成寂寥的地方都市或許正合適。

金中尉安排的旅館，是位於鬧區邊陲的廉價商務旅館。陳舊建築應落成於殖民衛星建造

初期，幾乎沒有遠道而來的旅客投宿；盡是一些與賣春或違禁藥物等不法之事有牽扯的當地居民，會把這裡當巢穴利用。金中尉說明過，選擇此處的理由是審問對象就算稍微慘叫也不至於遭到通報，更不忘留意情報局的監視，和布萊特分別離開基地。明明之前並沒有教她那麼多，她卻好像在這幾天之內就將諜報界的手法記熟了。女性的適應能力在這種時候直教人佩服。但願往後調查隊的例行公事不會讓她覺得無聊。

接續上次從旁收聽到事發現場的通訊內容，這次又立下功勞撿回新吉翁軍重生還者的，是廢鐵回收業巨頭「布荷公司」旗下可數的外包業者。只要有些一小錢和軍方的人脈，要讓時時都在追尋廢鐵而遊走於宇宙的他們聽命，並不是多難的事情。他們的工作是買賣原屬軍方資產的兵器殘骸，跟軍方必然會產生利害關係，使得收受好處與包庇情事橫行的勾結機制化為常態。撿回新吉翁兵員之際，他們會怠於履行法定的通報義務，還透過金中尉的部下知會我方，大概是因為布萊特上次收購情報時並沒有殺價的關係。雖然替機要費巧生名目，還有安插通風報信的暗椿都不是輕鬆工作，但是要瞞過權傾天下的中央情報局，就得認分下這些工夫。

當布萊特跟換上便服的金中尉碰頭，然後抵達旅館後門的時候，從「河道」照進來的陽光已經快要轉為暮色了。吹過周圍的人工對流風溫暖和煦，使得垃圾桶與紙屑零亂的暗巷裡

瀰漫著小便的臭味。沒過多久轎車款式的電動車便出現在巷口，照著暗號讓車頭燈閃了兩次。這些全都是由金中尉所安排，對此布萊特內心有一半佩服，另一半則懷著陪外行人玩諜報遊戲的心境等車子接近，然後就在看見從駕駛座下車的男子臉孔時啞口無言了。

「我們又見面了。上校。」

個頭格外高大的男子臉上笑都不笑，正經八百地敬了禮。布萊特和那雙掌握著一切的眼睛目光相接，嘴裡隨之嘀咕：「被擺了一道……」還認命地發出嘆息來代替答禮。金中尉看電動車上沒有坐其他人，就交互看了男子與布萊特的臉，「這是怎麼回事？」並且語氣困惑地如此插話。

「森盧少尉呢？不好意思，請問你是哪位？」

男子不予回答，眼睛盯著布萊特不動。「您與他認識？」被如此發問的金中尉凝視，布萊特忍不住閉上眼睛，語氣強硬地喚道「金中尉」打斷她的疑問。

「這裡不用妳照應。之後我再聯絡，能不能讓我跟他獨處？」

「可是……」

「拜託妳。之後我會說明。森盧少尉沒事，不必擔心。」

布萊特一面說，一面用眼神向高大男子確認：「對吧？」男子用眼神表示同意，布萊特

就藏起內心忸怩回望了金中尉的臉。金中尉有話想講，又似乎察覺到苗頭不對，便悄悄地收

起下巴說：「……我明白了。失陪。」然後轉身離去。等到直接走掉卻頻頻送來擔心目光的

背影消失在巷口，布萊特便深深吁氣。他放鬆在這幾天都努力挺著胸膛的身體，並重新看向

男子的臉孔。男子與片刻之前毫無不同，仍默默讓穿著西裝的魁梧身軀站在那裡。

「你可真是壞心眼，塔克薩‧馬克爾少校。」

「你還不是。居然有膽冒充那樣的名人。」

塔克薩依舊面無表情地回話。布萊特‧諾亞——羅西歐‧梅基想起和他在卡爾洛斯家共

度的那段窩囊時光，露出了苦笑。他一面回答：「人的記憶是曖昧的。」一面撕掉貼在喉嚨

的膠帶。內側裝有聲紋調節晶片的那塊玩意，會放電刺激聲帶，藉此任意改換講話的聲音。

雖然並不是隨處都能買到的貨色，在情報局倒不算多稀奇的配備。沒錯，加工講話聲音的方

法多得是……

「既然不是每天上電視的藝人，就不會仔細去記長相。幸虧布萊特是個討厭媒體的男

人。」

不過，要是見了金中尉那個身為布萊特熱情粉絲的弟弟，大概就穿幫了吧。剛取下晶片

都會有咳嗽症狀，羅西歐就在輕咳間變回原本的嗓音，然後一邊揉著留有異樣感的喉嚨一邊

說道。塔克薩大概是對聲音即刻切換的奇異情狀感到傻眼，便微微地皺眉問：「你和正牌的布萊特上校可曾打過照面？」

「見都沒見過。你也曉得吧，他目前正在修好的『拉‧凱拉姆』艦上做航海測試。要是知道自己名字在這種偏僻的殖民衛星，被年紀老上十歲的男人冒用，八成會大吃一驚。」

羅西歐買通將收聽紀錄賣給情報局的廢鐵業者，並且打好以個人身分獨占情資的算盤，是在五天前的事。短時間內沒道理做好萬全準備，行動多要靠運氣乃是事實，但卻沒想到偏偏是被塔克薩看在眼裡。ECOAS也具備公安方面的部分搜查權限，所以大概是在有別於情報局的周邊情報收集過程中，查到了那家廢鐵業者。即使搬出情報局的威名，被這個男人當面問話就不可能一直緘口。被情報局不明人士藏起來的收聽紀錄；忽然介入事件調查的隆德‧貝爾司令；在同時期請假失去行蹤的卡爾洛斯上尉的前任長官。既然材料如此齊全，有所懷疑的塔克薩會採取行動做確認可說是當然的事。那個叫森盧的少尉莫名其妙就被抓，還被迫打電話向金中尉報告假情資，肯定覺得相當困惑。

無論如何，大勢已去。羅西歐抱著「只差一步」還有「終歸是死路一條」兩種想法，回頭仰望了殖民衛星的天空。緊貼在對面內壁的住家燈光，有如從地球仰望的星辰閃爍著。縱使是人工的天空，一想到暫時再也見不著便覺得美麗。調職、軍法審判、再糟就是重禁閉

——談這些以前，也有可能被處理成心臟病猝發而離開人世。周圍感覺不到他人的動靜，但ECOAS隊員不會笨到讓自己察覺有動靜。羅西歐壓根沒有自信逃得過站在眼前的塔克薩，便語帶嘆息地說：「站著講話也不方便。」並且朝旅館的後門走去。

「我訂了用來審問的房間。到裡面談吧。」

自己居然變成被審問的那一邊，這倒是始料未及。羅西歐在心裡補上難笑的玩笑話，然後站到門前。手伸到生鏽門把時，塔克薩問道「為何？」的聲音就從背後而來。

「你為何這麼做？」

塔克薩即將沒入薄暮的臉孔正告訴羅西歐，聽到回答前他不會動。沒錯，這起事件他也是從最初就有所涉及。羅西歐回頭，聳肩答道：「沒有隆德·貝爾司令的頭銜，我就無法介入調查。」

「何況我也需要布萊特上校的相關人脈幫忙做安排。約翰·鮑爾議員用一通電話就騙到了。」羅西歐晃了晃裝著晶片的膠帶，然後繼續說道：「他跟布萊特上校好像沒有傳聞中那麼來往密切。這個叫布萊特·諾亞的男人，似乎木訥至極呢。」

從以往的採訪報導可以模仿其語氣，但面對真正來往密切的人就騙不過了。性格剛正不阿，毫無升官野心又拙於處世。正因為他是那樣的男人，羅西歐才評估自己扮得來，但或許

其中也有將自己投射在布萊特身上的心理作用。即使是面前的塔克薩也一樣⋯⋯如此心想的

羅西歐這就要開門，卻被對方強調「我希望你回答問題」的話語再度留住了。

塔克薩不管羅西歐仍背對著他，又繼續說：「但是，你目前憑著自己的意志在行動。你

跟卡爾洛斯上尉一樣，不再當齒輪了嗎？」

「⋯⋯若我回答正是如此，你會怎麼做？」

「我會拘拿你，然後交由該負責的機關處理。你應該也明白，這不是解職就能了結的

事。」

難保不會拔槍的兆頭。這個男的，也有當場將人處理掉的選項。到現在才想通的羅西歐，

有眼無心地望了四周。被人工雨淋過的舊報紙黏在路面，名副其實地飄散出酸腐臭味的垃圾

堆。他一方面想著死在這種地方太慘，另一方面卻也冒出已經無所謂的自棄念頭，就對自己

不乾不脆的老樣子發出了嘆息。「如之前所說，我沒有那種膽量。」羅西歐如此回答，然後

隔著肩膀望向塔克薩。暖風吹過，塔克薩還是一動也不動地望著這裡。

「不過，我是這麼想。當時要是攔住卡爾洛斯上尉，就不會弄成這樣。兩艘聯邦艦艇沉

沒，還失去四百條人命的事態應能得到阻止。雖說是勢之所趨，害死那些人的責任我也有一

份。」

巡邏車警笛在遠方響起，悄悄地撥亂了開始低垂的夜幕。羅西歐仍面對著髒兮兮的鐵門，並把話繼續說了下去。

「但是，軍方及情報局不那麼認為。把這樁案子詮釋成純由新吉翁主導的搶奪事件，就是他們的立場。我希望能負起責任。我並不是打算把事情都抖出來，然後讓政府翻天覆地。我為了負起我的責任，就必須動一些手腳，如此而已。我依舊是齒輪。只不過，我想把自己當時停下來的債還清。」

「你要怎麼負起責任？死去的人不會回來。更沒有手段能改變這個世界的結構。無論你做了什麼，不都只是撫慰自己良心的行為嗎？」

情緒未曾明顯至此的質疑聲從背後而來，讓羅西歐有些意外地回頭看了塔克薩的臉。羅西歐認為那不像對方的作風，同時更再次確認到這個男人果然也受了耗損，對於他會親自來抓自己的理由似乎有了一絲絲理解。

因為這對塔克薩而言並非無關於己。當時，卡爾洛斯提到了「甘泉」的校車誤炸事件。

雖然不確定卡爾洛斯是否知情，但指揮那次作戰的不是別人，正是塔克薩──

「你也認同過才對。我們是守護秩序的一方；是驅動聯邦這台巨大裝置的零件、齒輪。

既然如此，就不應該將職務之責與個人之責視為同列。遵從全體的決定，完成被交付的職責便可。」

「齒輪毫無所求。相對地，也不必感覺有責任，你是這個意思嗎？」

「我沒有那麼說。齒輪有不停轉動的責任。將其貫徹到最後，伴隨職務產生的罪過與犧牲也會得到救贖。我本身是這麼相信。」

非相信不可──塔克薩如此訴說的眼神讓羅西歐痛心。有人辦得到那一點；因為辦不到而崩潰的人，或者自我麻痺的人也是有的。「你可真堅強啊……」羅西歐這麼嘀咕，然後把身為後者典型的自己轉向對方了。

「將自我心靈與肉體完全掌控的人才說得出這番話。不愧是ECOAS的隊長……然而，凡事都有極限。」

羅西歐不希望給對方反舌相譏的印象。他從正面望向無言的塔克薩，並且慎重再三地挑選詞彙。

「氣力與體力的衰退，可以靠狡智彌補。讓人無能為力的，則是時間。人類被賦予的時間有限。尤其你這項工作之嚴苛。能在現場指揮的時間，頂多再五年吧。在後頭等著你的，是當局的行政工作……這玩意可恐怖了。時間會以倍於過去的速度流逝。然後，某一天你會

在鏡子裡看到變得老態龍鍾，再也走不了回頭路的自己。在那裡的，是職責即將結束的齒輪臉孔。始終沒能本著自身意志，去運用自己生而為人的光陰的愚人臉孔。

那也無妨。大多數的人都是那樣結束一生。再怎麼經得起替換的齒輪，只要曾派上用場便是得其所願。終戰時，你感覺到了什麼？每兩人就有一人死去的惡夢般戰爭告終，對於人類接下來又可以重新來過的期待感。站在那樣的最前線，想著要親手重建沒有戰爭的世界，人命不會被毫無道理地剝奪的世界……你有沒有嚐過被那種荒謬的使命感所驅，因而熱血沸騰的滋味？」

塔克薩微微垂下目光，以沉默做為回答。羅西歐則仰望有人工燈光閃爍著的殖民衛星星空。

「坦白告訴你，我當時愛讀的是里卡德·馬瑟納斯所著的論文集。我把地球聯邦建國之父，把第一任首相的話當成座右銘，在戰後的動盪期啥都不顧地幹活。聯邦制並不完美，那我明白。世界永遠都是不完美的。設法讓它盡可能接近完美，就是我們被賦予的使命……然而，現實卻是這副模樣。」

即使戰爭結束也結束不了的戰爭。別說令其結束，自己甚至成了配合戰後戰爭演出的一方。習慣把那稱為現實，習慣於被理想背叛的痛楚，不知不覺中就連痛也感覺不到了。變成

羅西歐擠出這句話，緊緊地握住了雙拳。

一顆忘記要推動世界，終至淪為世界一部分的真正齒輪——「結果，我什麼也沒有辦到。」

「我也沒有設法做些什麼。不過就是顆被人裝進裝置，只顧一直轉的齒輪。結果……世界變得以前更難居住了。我、卡爾洛斯、還有眾多齒輪出於善念打拚過來的結果就是這樣。」

齒輪無力改變世界。更無時間重新過別的人生。既然這樣——「既然這樣，至少我想負起責任。對自己身為齒輪一路活過來的人生，對卡爾洛斯願求如此卻遭到辜負的人生，我希望最起碼也要打平。身為一名人類……不，身為有骨氣也有尊嚴的齒輪，至少要——」

羅西歐吞回差點就接著說下去的話，閉上了高談闊論的嘴。事到如今要隱瞞也無濟於事，但也沒必要自揭底蘊。他原本以為塔克薩會催他說下去，然而塔克薩連開口的動靜都沒有，只是讓高大魁梧的身軀杵著不動。

終究是老人家的牢騷話，連細問的價值都沒有嗎？羅西歐嘆了口氣，說道：「也沒什麼好談的了。」並且在嘴邊掛了自嘲的笑容。

「要帶我去哪裡都隨你。有機會的話，幫我向金中尉致歉。」

羅西歐穿過無言的塔克薩身邊，朝電動車走去。雖然行李都留置於基地，但頂多只有自己在情報局穿不慣的幾套軍裝，反正那應該也會被當成物證扣留。打算把事情交給別人善後

的羅西歐將手伸向副駕駛座車門，就聽見了塔克薩喚道「羅西歐上校」的聲音。

「聲稱有廢鐵業者撿回新吉翁士兵，是用於誘你現身的編造之詞。」

塔克薩面無表情地把話講明，並且朝羅西歐走來。儘管羅西歐覺得事情已經再明白不過了，眉頭更因而深鎖，「不過，那些業者撿到了其他東西。」塔克薩卻如此繼續說道。

「就是在那場戰鬥中遭摧毀的聯邦機殘骸。畢竟鋼彈合金能賣好價錢。他們打算瞞著軍方轉賣，就被我們ECOAS的人自行扣留了。雖然損壞狀況嚴重，但我們成功回收了飛行記錄器。」

塔克薩停在羅西歐眼前，從懷裡拿了微型光碟遞過來。搞不懂情況的羅西歐則回望比他高一個頭的那張臉。

「你應該曉得，若機體即將被摧毀，裝載於MS的記錄器就會將資料傳送給鄰近僚機。S001⋯⋯卡爾洛斯上尉搭乘過的『完全型傑鋼』，恐怕也有將資料傳送進去。」

回收到的飛行記錄器當中，被認定存有參與戰鬥的全數機體的紀錄。S001⋯⋯卡爾洛斯連羅西歐也明白，自己臉色變了。塔克薩硬把光碟塞進羅西歐手裡，然後繞到駕駛座車門。

「從紀錄來看，S001在被擊墜之前，曾和那件『行李』⋯⋯原石01展開纏鬥。」或許

當中留著無線電錄不到的資訊。我想應該會有什麼用途。」

羅西歐的目光落在交到手裡的光碟，等到再次抬起臉時，塔克薩已經打開駕駛座車門了。難道他是為了轉交這東西而來？羅西歐看見塔克薩準備坐上車直接離去的舉動，立刻向他問道：「你聽過內容了嗎？」「不。」塔克色依舊面無表情地回答。

「因為我沒有那樣的權限。」

聽來像劃清界線之詞。齒輪不會破壞規則，更不會抱持多餘的好奇心；若會出錯，就只有在耗損得轉不動的時候──「你……」羅西歐咕噥，口裡卻講不出下一句話，「這事我也有責任。」轉開目光的塔克薩說道。

「當時，我讓卡爾洛斯上尉逃了。要銷這筆債，就必須略施手段。」

塔克薩說完，就在最後跟羅西歐用眼神交會短瞬，隨即迅速上了車。沒有笑容。更沒有自在言歡。然而，認同與被認同的篤定比那些更為溫暖，讓羅西歐感覺到原本心寒的胸口點燃了一縷熱度。

塔克薩果然是為了轉交這張光碟才來的。為了親眼確認對方是否值得相托，是否能委以責任，他才親自跑了這一趟。為了付清讓卡爾洛斯逃脫的債──不，為了銷掉更大的一筆債。

羅西歐把感覺突然變重的光碟收進懷裡，然後從引擎發動的電動車旁邊退了一步。他隔著車

窗凝望頭也不回的塔克薩臉龐，「你才沒有耗損！」並且向車內如此喊道。

「偶爾要上油。光是那樣，就能再撐個十年左右。」

塔克薩那張臉看起來似乎稍稍放鬆了嘴角，難不成是心理作用？還來不及確認，電動車就已開動，讓颳起的紙屑在暗巷裡亂成一片。羅西歐首次目睹那疑似笑容的表情，便將印象留藏於心，並目送電動車的車尾燈逐漸遠去。

毫無個性的房間。看就曉得家具全是上等貨，卻有種照著型錄照片挑的味道，一點也感覺不到使用者的個性。唯一綻放異彩的，是擺在房間角落的雕像，據說那尊象頭人身的異形乃為印度神像。恐怕是梅拉尼·修·卡拜因所贈。眾人皆知，半已引退的亞納海姆電子公司最高掌權者是個東洋藝品蒐集家。

光是獲贈收集品之一，就能想像房間主人在公司裡有何地位。傳聞對亞納海姆公司發展大有貢獻的畢斯特財團少東。房間主人與社長夫人一同象徵著亞納海姆公司與財團如膠似漆的關係，其立場在公司內來看，應該就像帳房派來的總管公子。儘管他的頭銜只是眾多幹部之一，但是其權限有時肯定可以比擬代理社長看待。要不然，他理應無法主導軍民合一的共謀。

沒錯，那一點並非推斷，以無法深究的一連串事實來說昭然若揭。問題在於，這個房間的主人是否有教唆殺害四百餘人——在邊長應有十公尺的寬廣辦公室一隅，羅西歐沉沉坐在位於辦公桌正面的接待沙發，打發著等候的時間。他等著跟這個房間的主人，亞伯特‧畢斯特見面，最初兼最後的直審時刻。

已經沒必要假冒布萊特‧諾亞了。和塔克薩分開五天後，圍繞著事件的環境有了大幅轉變。除先前羅西歐收集的證據——當然，名義上是布萊特司令收集的證據——乃至塔克薩提供的飛行記錄器資訊被呈報，事件主謀們大概有了該案將強行落幕的危機感。證據既已湊齊，要靠現行的計畫平息問題可能會冒出破綻。中央情報局在掩蓋事件上承擔了部分責任，也會希望跟亞納海姆電子公司促膝協議善後之策。仗著這套道理，羅西歐便獲准代表情報局前往月球的「格拉那達」了。

乍看下像首腦會談，但並非如此。引發事件者與負責掩蓋者，雙方的現場負責人將會討論做決策，而原本的首腦們藉此仍高枕無憂。羅西歐沉浸於身體不適應的薄弱重力，一邊靜靜地度過等待的時間，一邊在內心告訴自己這就是決勝負的關鍵。想逼那些傢伙答應我方要求，只能賭接下來的幾分鐘。從他被祕書帶到辦公室，然後與咖啡組一起被留下算起，已有十分鐘多。當羅西歐環顧連一張家族照都沒有的房間，做了不知道第幾次的深呼吸時，房間

主人就從毫無顧忌地推開的門後現身了。

「久等。您有話請說。」

房間主人才急著講完，就匆匆穿過房間來到羅西歐面前。場面倉促得連目光都沒有好好對上一眼，羅西歐打算先起身迎接，然而亞伯特・畢斯特的「不必招呼」說得更早。

「彼此都是繁忙之身。事情我從局長那裡聽過大概，請直言吧。」

肥胖臃腫的身軀陷入沙發後，隨即用目光迅速打量羅西歐的穿著。是個典型到令人不快的傲慢雅痞，戒心畢露的眼睛卻顯得沉不住氣，也有硬著頭皮對人設下防線的感覺。羅西歐確認對方生性懦弱的風評似乎沒錯，便決定用正攻法。他從包包拿出口袋型記錄器，一面說道：「那麼，請先聽聽這個。」一面將那擺到桌上。

「這是在那場戰鬥中遭擊墜的聯邦軍機的飛行記錄器。我只擷取了有必要的部分帶來。」

「那種東西有什——」亞伯特話講到一半，無視其發言的羅西歐就向他確認：「房內的監視器都關掉了吧？」天花板四角裝有仿梁柱裝飾的攝影機，是已經確認過的事。羅西歐對臭著臉點頭的亞伯特回以微笑，然後按了記錄器的播放鍵。

隆隆作響的發電機運作聲，與人類的急促呼吸聲混雜在一起。如鐵塊相互撞擊而不時響

起的鏗然聲響，則是姿勢協調噴嘴的噴發聲。在MS肚子裡頭，受好幾層裝甲保護的駕駛艙內部，似乎總是會一直聽到這些聲音。

「這是SOO1，卡爾洛斯上尉搭乘的機體紀錄。在這個時間點，機體受到原石01的攻擊而嚴重毀損。可知的是共乘的達可特上尉已經死亡，卡爾洛斯上尉也受了重傷。接下來，是他透過接觸迴路與原石01駕駛員的通話紀錄。」

亞伯特的臉色有些許改變。羅西歐一邊坐回沙發，一邊細心觀察他的表情。『你這傢伙是什麼人……?』卡爾洛斯聽似痛苦的聲音如此響起。『我和其他人沒什麼不同。』反觀接在後頭的說話聲就從容得詭異。

『扮演被賦予角色的人，如此而已。』

『被賦予的角色……?』

『沒錯。所有人類都有被賦予的角色。要是予以抗拒，就會變得像現在的你。』

『默認聯邦與新吉翁設的局，好維持軍偏支出與經濟的角色嗎……我想告訴你，那還不如去吃屎。』

『那麼，我會要你付出代價。』

不和諧音「啪」地響起，語音忽然中斷了。原石01的駕駛員──夏亞的亡靈恐怕是用光

劍將SOO1劈開了。被聲音嚇著的亞伯特抖了抖肩膀，還用微微冒汗的臉凝視記錄器。「隨後，原石01……『新安州』便與僚機會合，並且從戰線脫離。然而不知道為什麼，他在中途折回來，還開火將『雲海』與『拉‧德爾斯』擊沉了。」如此說明的羅西歐，絲毫沒有挪動盯緊亞伯特的眼睛就關掉了記錄器。

「實在是令人費解的行動。說到費解，『新安州』在折回的前一刻曾停下動作，採用了相對而言可以形容成靜止的直線行進軌道。簡直像在接收來自長距離外的通訊……」

緊握著沙發扶手的亞伯特，臉孔正逐漸緊繃。那並不是緊張，害怕居多的模樣雖讓人狐疑，但羅西歐仍決意嚴詞逼問而瞪了面前那張臉。「那麼，亞伯特先生。容我直截了當地請教。」他如此發出的低沉聲音，讓亞伯特將原本被記錄器吸引過去的目光轉來。

「對『新安州』的駕駛員下指示，要他將『雲海』及『拉‧德爾斯』擊沉的人是你嗎？」

間隔一拍的沉默，亞伯特怵然回神似的眨起眼睛，用低吟般的聲音反問：「……你在說什麼？」羅西歐則冷靜地強調：「請回答問題。」

「你是否從『格拉那達』這裡發出雷射通訊，對『新安州』的駕駛員下了指示？在襲擊開始之前，你也對『雲海』發過通訊。你從情報局接到消息，將交易有受妨礙跡象一事轉達給艦長了對吧？假如你從一開始就在觀望戰局，應該也能針對『新安州』發送通訊才是。」

「這到底是什麼情況！我是聽人說要討論善後之『策才——』」

「當然是那樣。理應不流血就能完成的交易搞到這番田地，大家都會慌。不過雖說是為了守密，殺害兩艘艦艇的所有乘員就做得過火了。」

「我、我不曉得！事情與我無關！」

「但只要調出紀錄就會真相大白喔。情報局備有地球圈首屈一指的設備，能將刪除掉的資料打撈回來。」

「那種玩意……！只要本公司拒絕協助，你就沒戲唱了。基本上，你是什麼貨色？情報局長知道這件事嗎？參謀本部與最高幕僚會議——」

「冷靜點，亞伯特先生。」

「跟你談這些太不愉快了！立刻給我出去。要是你不走，我會致電情報局長——」

就算事發突然，亞伯特狼狽得簡直像個小孩。羅西歐心想：果然沒錯，另一方面，腦袋裡卻也亮起有哪裡不對勁的危險訊號，但錯過這個機會就沒有退路的念頭更強。「倘若如此，你那樣回答就行了。」羅西歐面無表情地說道。

話剛說完，起身的亞伯特就準備往辦公桌走去。羅西歐迅速吸氣，然後從丹田吼出聲音：「給我坐到那裡！」

亞伯特像觸電一樣地僵住，緩緩轉過來的眼裡流露出恐懼之色。如羅西歐所料，他對不吃虛張聲勢那一套的人毫無辦法。亞伯特屬於被人當面大吼就會瑟縮的類型。羅西歐指向沙發，要對方回座，「我們冷靜下來談吧。」然後重新發出沉穩的嗓音如此說道。

「我並沒有打算譴責你。只是希望稍微借助你的力量。」

慢慢坐上沙發的亞伯特貌似不解地蹙眉。「是關於卡爾洛斯上尉的事。」羅西歐則探身到桌前，並且如此說道。

「你應該曉得，他為什麼會採取這樣的行動。其是非無可過問。無論有何因素，他私自採取行動，用生命付出了代價。雖然阻止交易的目的並未達成，但那是他的問題。我身為長官該介意的，是他現在的待遇。

目前，卡爾洛斯上尉被視為新吉翁的內奸，甚至被迫擔起『雲海』及『拉·德爾斯』沉沒之責。如今兩艦在戰火中沉沒的消息也吸引到媒體注目，那對任何人來說都是方便的歸結。幾天內調查委員會就會整理好那些結論，然後對媒體發表。不過，那並非事實。」

羅西歐在最後一句話蘊含怒氣，並用力蹙眉。埋在肥肉裡的喉嚨冒出咕嚕聲響，從亞伯特那裡傳來了吞嚥口水的動靜。

「如果他沒有介入，確實就不會引發戰鬥。眾多人命喪生的責任他也有一份。但是，他

用性命償還了自己的所作所為。再用內奸的汙名玷汙他的墓，實在太無道理。為了保護他的名譽，我希望借助你的力量。」

「⋯⋯你要我怎麼做？」

「很容易。請打一通電話給應該聯絡的同道中人就好。然後我要你這麼說：要讓卡爾洛斯上尉頂起所有罪狀並不方便。由於隆德・貝爾從旁干預，不利的證據開始出籠了。若被媒體追究，不知道事蹟會在哪個環節敗露。與其那樣操作，還不如將卡爾洛斯上尉捧成英雄。

他察覺到新吉翁的襲擊計畫，奉情報局之令搭上了『雲海』。儘管襲擊開始後曾英勇對抗，卻戰敗未果⋯⋯如此炒作出迎合大眾喜好的英雄事蹟，媒體也就不會過分追究才是。這對軍方與貴公司也不是壞事。被迫為自家人捅出的簍子負責，還搞到要引咎辭職的情報局長必然樂見其成。畢竟將過錯歸結於卡爾洛斯上尉身上，大有感情用事之嫌。只要你率先冷靜，事情就能圓滑過關。」

先給予刺激，再好言告知猶若獨一無二的解決方案。這是操弄人心的基本功，不過接下來就顯得賭了。只要亞伯特以為替卡爾洛斯回復名譽僅在其次，基本上談的仍是利益得失，他就沒有理由拒絕。然而，要是被亞伯特知道事情並非如此，最後恐有被他抓住把柄之虞。能一鼓作氣衝破難關，還是會遭到反擊？羅西歐故作平靜地等待對方反應。亞伯特一頭霧水地

眨了幾次眼以後，又瞇眼反過來像要觀察我方的臉色，臉上更逐漸恢復原本的理性色彩。「為什麼？」對方如此問的語氣也已取回冷靜，使得羅西歐在內心咂舌。

「這是你的一己之見吧？你應該明白，做出這種事情，沒有人會輕易放過你。只為了一名部下，何苦要……」

真心感到不可思議的說話聲音，已經宣告羅西歐賭輸了。他默默回望亞伯特的臉。

「對方是個死人。無論受到何種對待，也沒有家人會關心了。可是，你為什麼堅持要恢復他的名譽？這可是要用自身名譽……不，用自身性命換的啊。」

「即使是齒輪，也有一絲靈魂。」

正眼相告的話語，似乎讓亞伯特震懾地收了下巴。果然，還是只能來硬的。「假如我說這就是原因……並不能充作解釋嗎？」羅西歐如此接著說道，並且勉強在臉上擺出笑容。

「正如那名夏亞的亡靈所說。所有人類，都有被賦予的角色。無論希不希望，既然站到了那樣的立場，就有非履行不可的職責、義務……像你會助長戰爭，應該也不是出於樂意的吧。為了公司，為了維持地球圈的經濟，因為沒有其他方法才只好那樣辦。卡爾洛斯上尉也一樣。他之所以會採取這種行動，也是因為他比任何人都忠實地當一顆齒輪，還對助長戰後戰爭有所自覺的關係。要看成自作自受，或許並沒有錯。他本身正是因為明白那一點，才會

殉身於這次的計畫。他沒有厚顏無恥到因為自己遭受苦頭，就擺出正義的嘴臉訴諸媒體。脫離組織以後，卡爾洛斯仍未放棄當一顆耿直的齒輪。

於是，他迎來了自己該得的結局。我認為他的人生就此打平了。要他負起更多責任，不只有違道義，更不合於規矩。」

「規矩……？」

「人生在世最起碼要遵守的規矩。應該看得比法條或戒律更高的規矩。卡爾洛斯的待遇，牽涉的並不僅止他個人，也跟這次事件的犧牲者，以及他們的遺族有關。錯認仇家，會讓懷恨與被恨的雙方都不幸。就算不能告訴他們真相，也該發得更貼近事實才對。

即使如此，我也沒有要抓你出來當犯人。我只求恢復卡爾洛斯的名譽，如此而已。只要能得願以償，我就不會再出現於你的眼前。收集到的證據也會就此封藏，我跟你保證。請務必考慮考慮。」

羅西歐閣起眼睛，垂下腦袋。他知道這是傻事；也知道這只是撫慰自己良心的行為。然而聽見卡爾洛斯的訃報，得知他的死被如何看待時，羅西歐腦裡浮現的「負責方式」別無他想。從廢鐵業者接獲的收聽紀錄加深了那個念頭，遂讓他做出背離情報局的行為，決意要單槍匹馬地冒充他人名義展開調查。

身處局中的齒輪對於整體所為，沒道理與之作梗。既然如此，至少。彼此同是小小的齒輪，不過為了替世上僅僅一顆齒輪取回尊嚴，為了肯定自己繼續當齒輪的人生，至少——羅西歐一股勁地垂著腦袋，就等亞伯特回答。經過長久沉默，「卡爾洛斯上尉可真有幸。」話裡帶著獨白味道的亞伯特如此嘀咕，然後將遙望的目光投注到天花板。

「是吧？喪生之後，仍有長官這麼為他著想……要是我死了，有沒有人肯為我想這麼多，那可不好說……」

那說話的聲音跟視線一樣，感覺有些遙遠。有說法指出此人與身為財團理事長的父親關係不和。羅西歐想起報告上記載的一段文字，便懷著意外踩中地雷的心境望向對方臉孔。亞伯特自嘲般地將表情放鬆不到片刻，隨後立刻又板起面孔，說道：「勞你費心，但我的答案是NO。」並且慢條斯理地離座。

「處理事件，要經過各方相關人士琢磨利害得失再行決定。並非由我的一己之見就能改變，而我也沒有那樣的理由。」

「照這樣下去，兩艦沉沒與你有關聯的事實恐會曝光。我倒認為，那不就是足夠的理由？」

「那是你的推測。提交的證據當中，沒有東西能證明我與此事有關。想來你也不可能蒐

集到進一步的證據。基本上，那是弗爾‧伏朗托……」

亞伯特在貌似不自覺地說出口以後，就自覺膽寒似的收了聲。弗爾‧伏朗托。以人名來講顯得古怪的語感讓羅西歐毛骨悚然，同時他望向亞伯特在房間中央不再走動的背影。亞伯特先是隔著肩膀瞥向羅西歐這裡，然後邁出步伐甩開其目光，「總之，我無法幫你。」如此強調之後，他就繞到了辦公桌的另一邊。

「你的話雖能打動人心，但是感傷在生意的世界裡沒有用處。在這裡談過的事情就當作沒發生吧。儘管不成敬意，請把這視為對你那席話的答禮。好了，請回吧。」

「能否請你重新考慮？」

「要不然，我也可以致電情報局長，請他派人來接你喔？」

亞伯特坐進辦公桌，然後冷冷地斷言。用下巴指向桌上電話示意的他，已經重新披回不講人情的雅痞外皮。唉，沒辦法。意外踩中地雷這一點超乎預期，但事情到目前為止仍在設想之內。羅西歐將積在心裡的嘆息吐出，「哎……真是遺憾。」然後一面如此嘀咕，一面站了起來。

即使是靠著財團庇蔭就任幹部的男人，也不會脆弱到光用旁敲側擊就能推倒。羅西歐老早就安排好要來硬的，而他接下來才真的要逼對方就範。羅西歐帶著半已死心的臉色接近辦

公桌，用好似拿名片的動作將手伸進懷裡。他左手握著一塊尺寸可以納於掌心的薄薄物體，然後遞向亞伯特問：「這玩意，你知道是什麼嗎？」

亞伯特稍微探身，凝神看了那塊黑色物體，然後納悶似的蹙眉。

「這是卡爾洛斯的遺物。」羅西歐在如此告訴他的同時，就用拇指觸碰了物體中間的按鈕。微微的電子音效響起，告知有物體已進入啟動狀態。

「那是我發覺他帶出這次交易的資料，為了抓人而前往他家時的事。那傢伙料到我們的人馬會踏進屋子，就在家裡的地板底下裝了炸彈。我跟特殊部隊的隊長兩個人，都被絆在屋子裡了。直到炸彈處理班拆除裝置為止，耗了整整一天⋯⋯唉，碰上那種事真是悽慘。」

亞伯特的臉頰漸漸緊繃，難不成⋯⋯如此質疑的目光正看向羅西歐。羅西歐往下看了手中的物體──發訊器，「這玩意在保留訊號的狀態下，被遺留在機場的置物櫃。」並如此繼續說道。

「因為爭取時間上宇宙的作用發揮完畢，也就用不到了。情報局把這跟拆除的炸彈，一同交給我保管。當中沒其他用意。我只是跟在場的負責人做了討論，決定東西要由軍方還是我們局裡來處置。不過納入情報局的管理下以後，我只要簽個名就能把東西帶出來呢。」

羅西歐朝辦公桌接近一步。亞伯特碰響椅子，還用半蹲的姿勢後退。羅西歐奸笑，「你

覺得炸彈裝在哪裡？」並且如此問道。

「就在你腳底喔。這個房間的地板下。」

像卡爾洛斯那天做的一樣，羅西歐用鞋底叩了叩地板。「你、你胡扯！」如此大叫的亞伯特用背緊靠背後的牆壁。

「本公司的保全有頂級水準。才不可能讓你把炸彈帶進來！」

「也對。今天進這個房間以前，我也被人搜過身。」羅西歐又向對方靠近一步，並且說道：

「但是，其實我昨天也來這裡打擾過。」

「啥……！」

「不對，精確來說，是比這裡低一樓的辦公室。瑟爾濟‧波洛尼常務董事的辦公室。

月球居住者有許多人熱衷於養生保健的說法果真不假。我趁著常務董事照日課上健身房時進去叨擾，在天花板裡頭動了點手腳。他足足有兩小時沒回辦公室呢。默許員工在上班時間跑健身房，亞納海姆公司的福利制度實在周到。多希望我們局裡也能效法學習。」

這並不是在唬人，疑似如此篤定的亞伯特臉上沒了表情。他飛身撲向桌上的警報鈕。羅西歐用右手擒住他的手腕，再憑蠻力把人拖到身邊。

即使是重達百公斤以上的龐大身軀，在月球的重力下也會輕如幼兒。踏穩地板的羅西歐

扭腰使勁，被他拖著的亞伯特就從桌上滾落地板了。羅西歐立刻將抓著的手腕反扭，並將其按在姿勢變成趴臥的亞伯特背後。同時更用自己膝蓋抵住對方的腰，靠全身體重把他固定在地板上。

「別輕舉妄動。你既沒有上健身房，身體也因為月球的重力變得鬆垮垮了吧。」

「你瘋了……！」

「我不否認。要人做這種差事，還要求保持心智正常的人才有問題。好了，趕快吐實。」

就是你下指示將『雲海』及『拉‧德爾斯』擊沉的吧。」

「殺、殺人啦！」

亞伯特顧不得一切喊出的聲音折磨到耳朵，迴盪於辦公室之中。雖然說房裡的監視器關了，不用擔心被外頭聽見，沒想到他偏要喊殺人。太過直接的用詞令人困惑、傻眼而後火上心頭，羅西歐頓時在腦子裡聽見理智斷線的聲音。他揪住亞伯特的頭髮，吼了聲：「開什麼玩笑！」還順勢把對方的頭往地板上砸。鋪著厚厚地毯的地板應該不會造成多重的傷勢，但是羅西歐動手並沒有想到那些。

「你以為死了多少人！在你跟我們一起演出的戰後戰爭中，到底已經有多少人……！就算現在這裡多兩個死人，也算不了什麼。乾脆來個痛快吧。只要沒有你，無聊的交易也會跟

著中斷一陣子。」

羅西歐抓著亞伯特的頭髮拎起腦袋，並將發訊器抵到他眼前。亞伯特變得什麼也不說了。

「不，你終究也是顆齒輪。立刻會有接班人做起同樣勾當吧。欸，還真是空虛耶。我開始覺得真相如何都無所謂了。把這裡炸得一乾二淨，彼此都樂得輕鬆。」

羅西歐將按著開關不放的發訊器縮回眼前，試著自問：那樣也行吧？事情很簡單。只要稍微放鬆拇指，就能從一切的麻煩事得到解脫。他仰頭朝天，望向看似木板材質的天花板。

穿過辦公樓樓頂，再穿過月球的厚實岩盤，肯定就是寬廣的真空宇宙。死了以後會到那裡嗎？卡爾洛斯和「雲海」乘員們，眾多靈魂飄蕩的永夜空間。在那裡連太空衣都不必穿，可以像那部卡通的兔子一樣自由自在蹦跳——

亞伯特一副拚命扭身。羅西歐把發訊器抵在他那肥厚的臉頰上，「來，認命吧。」並用哄小孩的語氣如此說道。

「不會有痛苦。一瞬間就過去了。」

「應該吧……羅西歐說完以後，才又這麼領會。他閉上眼睛，悄悄放鬆了壓在按鈕上的拇指。「等、等等！」亞伯特如此大喊的聲音在耳邊爆發，碰觸按鈕的指頭忽然沒了感覺——

『……「新安州」的駕駛員，你聽得見嗎？』

從雜訊底下，有耳熟的粗啞嗓音冒出。聲音應該也傳到了通訊目標耳裡，卻沒有回應。

不過，於沉默深處似乎有什麼抬起頭，具備銳利獠牙的那東西彷彿屏著氣息，只能感覺到有陰森的動靜在蠢動。

『我是從「格拉那達」用雷射通訊對你發話。其他人不會聽見。維持目前的航道與我對答。我是亞納海姆電子公司的亞伯特。』

『我認識你。畢斯特財團的亞伯特‧畢斯特。』

『是啊，我承認認出了差錯。虧你能殺出重圍，但是要善後可就累了。原本不用流血就能夠了事才對，居然弄成這樣……你到底殺了多少人？』

沉默的空檔再次降臨。那是在對亞伯特不客氣的口吻發怒──不，感覺說不定真的是在數擊墜的敵機數，通訊對象有著完全無法與他相容的觀念衝突。實際上，含駕駛紅色「吉拉‧德卡」拿下的戰果在內，這個男人擊墜的敵機比其他新吉翁機都要多。無法相容之感的真面目，或許是身體剛脫離戰場所散發的寒列，視殺戮為常態者在感官上的麻痺。

『真不愧是共和國的摩納罕‧巴哈羅大臣栽培出來的人物……不知道這麼說是否貼切？

性能卓越啊，弗爾‧伏朗托上校。』

『承蒙誇獎，但你的措辭在當下並不妥。亞伯特‧畢斯特。』

『什麼……？』

『此刻我被要求扮演的角色，有異於你的認知。我就露一手吧。』

以上，就是亞伯特在雙方交戰過後與「新安州」駕駛員——夏亞的亡靈亦即弗爾‧伏朗托進行通話的紀錄。在辦公室做過稍嫌粗暴的會談以後，亞伯特招出「雲海」與「拉‧德爾斯」遭擊沉的經過，還把用以佐證的當時通話紀錄交給羅西歐。若是外洩就會一發不可收拾的紀錄，亞伯特一直都留在手邊沒有刪除。這樣的舉動不免被譏為大意，但是其理由聽了紀錄內容就會曉得。

亞伯特並沒有下指示擊沉兩艦。那到底是弗爾‧伏朗托主動做出的行為，說是亞伯特連予以阻止都來不及較貼近事實。之所以留下通話紀錄，也是怕人懷疑自己曾做出指示的預防措施，有鑑於結果，他那樣做是奏效了。正因為有這段紀錄，羅西歐也不得不相信亞伯特的說詞。

此刻我被要求扮演的角色，有異於你的認知。我就露一手吧——伏朗托如此宣布以後，

隨即讓機體轉向，並朝撤退中「雲海」及「拉‧德爾斯」發動攻擊。以單單一機MS擊沉兩

艘巡洋艦，與夏亞亡靈之名相稱的戰果，便在他手裡化為現實了。在這之後，還有亞伯特與

伏朗托於兩艦沉沒剛過不久的通話紀錄。

『……你這是什麼意思？』

『我只是幫忙做了你所謂的善後工作。這樣目擊者就消失了。只留下新吉翁奪走聯邦的

實驗用MS，並將輸送艦隊擊沉的事實。單單一機MS將兩艘克拉普級擊沉的事實。』

『你是……什麼東西？』

『弗爾‧伏朗托。如名字所示，我沒有任何遮掩。只是飾演著人們對我所求的角色……

如此而已。』

『紅色彗星……』

『要那麼稱呼也無妨。紅色彗星，夏亞‧阿茲那布爾再世……聽起來不壞。』

『……聽過就曉得了吧。那人不尋常。擁護新吉翁的吉翁共和國右派勢力，已經派了王

牌到組織裡，這事我早有耳聞。那是一名代號叫『上校』的人物。坦白講，原本我並不認為

會順利。還以為頂多就是派個像夏亞的強化人，藉此放出夏亞還活著的風聲……然而，那人並不是那種貨色。有某種東西附在他身上。不知道那是夏亞的亡靈，還是某種邪門至極的玩意……」

亞伯特用憔悴到極點的臉色訴說這些，感覺他害怕的模樣並不是來自演技。當羅西歐把飛行記錄器的內容播給亞伯特聽時，他會反應過度而顯露動搖，大概也是因為伏朗托的聲音喚起了當時那段記憶的關係。擊沉兩艘巡洋艦以後，嗓音仍從容到未有一絲紊亂的夏亞亡靈——像這樣親耳聽過以後，總覺得亞伯特會心存畏懼似乎也無可厚非。

這次事件的源頭，有著名為精神感應框體的特殊新素材存在。把對於駕駛員腦波——思考波，或稱感應波——會產生反應並傳達給操作系統的晶片，以相當於金屬粒子密度鑄造成形的精神感應框體，本身就可以說是會對人類意志產生反應的金屬也不為過。採用此素材的MS，操作性能當然會突飛猛進，然而在「夏亞反叛」用於實戰以後，它也成了被聯邦軍停止研發的問題品。這是因為有研發陣容也始料未及的不明特性被發現，而讓人指出有可能導致控制失靈之故。

但是，在官方如此發表的背後，軍方與亞納海姆電子公司仍繼續在研發精神感應框體，還建造了代號「原石」的實驗機體。而為了將原石01亦即「新安州」交讓給新吉翁軍，才會

安排出這次事件。

　　精神感應框體的點子據說是從新吉翁帶來的，不過他們沒有可以生產的設備，因此才不得委託亞納海姆電子公司。當然，「夏亞反叛」失敗作終之後，現在亞納海姆公司已經沒有義務對新吉翁守道義，就算精神感應框體原為他們的產物，也沒有非把東西交出去不可的理由。對地球聯邦來說，讓蘊含未知特性的新素材外流也是極端危險，即使以執導戰後的戰爭來說，肯定仍是拿捏失當的舉動，然而到最後，他們還是將佯裝為搶奪事件的「新安州」交讓計畫付諸實行了。因為他們有非得那麼做的隱情。

　　「UC計畫」。以宇宙世紀0100為分界，將吉翁主義一舉掃蕩，以取回宇宙世紀原本應有的面貌，該計畫志在此，敵方的強大兵器對其而言似乎就不可或缺，還得是運用精神感應波的新人類兵器才行。新人類說來便是吉翁主義的源頭，體現了人類上宇宙之後將得到革新的思想，但目前並沒有學說能佐證那種人實際存在，聯邦有意肅清被視為新人類的駕駛員，藉此讓吉翁主義一蹶不振的想法，散發著跟吉翁主義同樣盲目的氣息。或許，弗爾・伏朗托也是順著那幾近瘋狂的思考脈絡而被派來的。

　　身為吉翁主義之父吉翁・戴昆的遺子，據傳本身也是新人類的夏亞・阿茲那布爾。再世也好，亡靈也罷，體現其復活的弗爾・伏朗托，正好可以用來當成葬送新人類神話的祭品。

即使造就他的是吉翁共和國的右派勢力，或許伏朗托的存在就是被聯邦認可為「UC計畫」的一環，而與名為「新安州」的行頭一同放諸於世的。

但是，弗爾‧伏朗托的格局並非只有如此。他在這次事件採取的行動，還有亞伯特與他交談所感受的恐懼，都隱約顯露出其能耐。多虧取回宇宙世界應有面貌的宏大計畫，他已經起步了。下次不知是何時、何人將為此償債——

晴朗天空中，有著灰色煙柱直直升起。太空梭甩開地球重力，正持續節節上升的噴煙。

從樣似巨大雲霄飛車的線性軌道發射出去後，逐漸衝向宇宙的太空梭放出了壯觀的屁。

其聲音更是驚人，撼動天地般的巨響也落在幾公里遠的離境候機室，能遙望線性軌道的密閉窗隨之瑟瑟振動。八月十日，星期三。適逢暑休季節，位於舊香港市的宇宙港有許多旅客利用。連接地球和宇宙的民間宇宙港於赤道一帶有好幾處，不過能順道享受在新香港觀光的這座宇宙港對觀光客來說屬人氣之地。羅西歐也不例外，他被妻子央求在這裡住了一夜，昨天一整天還被迫奉陪到市內觀光購物。明明利用北美的甘迺迪宇宙港就能一天上宇宙，相當浪費時間與金錢。

「對，就是在格利普斯戰役中開了大洞的『莫加頓』。我要去參加那裡的修建工作。雖

然是當行政官。我的老伴腰不好，對地球的重力似乎也覺得厭煩了。沒想到，她還滿樂意跟

我一起去。」

若是當成其代價，或許新新香港之遊已經算便宜了。羅西歐一面在內心嘀咕，一面朝公共

電話的聽筒講話。從事情平息以來，這是他首次跟通話對象交談。辭官的消息想必會隨著傳

言到對方耳裡，原本羅西歐覺得也不用特地聯絡，然而再過不到一小時就要離開地球的此

刻，他卻非常想聽見位於電話另一端的男子聲音。

想想在這次事件中，除了羅西歐本身以外，明瞭自己有何動機與行動的也就只有他一個

人。回首以結果而言成為人生轉機的那段日子，記得的單單就是這男人的臉，說來也挺不是

滋味，但少了他的存在就不可能有現在這一刻。既然如此，羅西歐希望讓對方知道自己的去

向。那就好，他想聽見對方如此肯定的話語。對不習慣的宇宙生活懷有不安與期待各半的現

在，或許就是那種心理發揮了效果。

「抱歉了。明明受了你不少關照，卻都沒有聯絡……到我這年紀要換工作和住處，得收

拾的瑣事可是一大把。」

羅西歐背對太空梭遠去的巨響，神情有些感慨地拿著話筒讓聲音與之重疊。事實上，搬

家與購置新房的相關雜務都是交給妻子去辦，羅西歐則是一直在為自己闖的禍奔走善後，不

過通話對象應該都看透了。威脅亞納海姆公司的幹部，向軍工產業複合體找碴後，即使是情報局的老狐狸也沒辦法輕易收拾。說不定通話對象也向亞納海姆那邊靠攏了，然而回答『請別介意』的聲音聽來別無他意，甚至還有心情舒暢的調調。

『因為只要看報紙，就能曉得你有多麼活躍。』

隔著通訊衛星的另一端，在遙遙繞行月球軌道的「月神二號」其中一個區塊，應該正處理著累積的文書工作的塔克薩‧馬克爾答道。羅西歐體會到成就感、愧疚感各占五成的複雜心情，不自覺地將手湊到了外套懷中。一個月前發表的那則新聞剪報，他到現在仍摺得小小的收在懷裡。寫著「夏亞再世？」的大標題下面，詳載了兩艘聯邦艦遭受襲擊的事件報導。被調查委員會向記者發表的內容填滿的版面角落，也一併刊出了「艦上同乘之情報軍官　奮戰未果」的小標題，和卡爾洛斯‧克雷格與襲擊部隊搏鬥到最後的紀錄。

亞伯特與弗爾‧伏朗托的通話紀錄成為致勝關鍵，這是事件主謀者們順了羅西歐那套方案的結果，但他們不可能會有遭到設計的自覺。通話紀錄是偶然在某處被人從旁接聽，再透過匿名向情報局告密得來的，這是他們的認知。為了保住亞伯特的面子與羅西歐自己的人身安全，這是必要的謊言，情報局至今肯定還在進行過濾接聽來源的作業，不過調查當然是毫無進展。考慮到情報也有可能是從新吉翁陣營流出，調查遲早會中斷才對。假如亞伯特想主

動丟不必要的臉而開口招認，那倒另當別論。

事件報導成為話題頂多不過三天，如今已經沒有人會回顧，對自己來說卻是莫大的收穫。成果絕對足以將三十多年的官員生活打平。「我賭贏了呢。」羅西歐語帶苦笑地說道。

隔著通訊波來回於三十萬公里之遙的空檔，『假如你是指當時的賭局，我們應該是沒有賭成。』塔克薩一本正經地如此回答。

「某個呆瓜賭了有炸彈那一邊啊。你跟我，兩個人都贏了。那不就好了嗎？」

亞伯特的辦公室地板下裝了炸彈那件事，是羅西歐扯出的大謊話。從卡爾洛斯的家裡，根本就沒有找到炸彈。雖說是聽天由命的賭局，要說這是卡爾洛斯所遺之物導出的結果也並無不妥。儘管那樣解讀令人痛快，塔克薩回答『是那樣嗎？』的聲音卻顯低沉。

『這次的報導，留下了新吉翁已經復活的強烈印象。有內奸的欺瞞之詞被撤回，發表焦點會著重在襲擊者固然難免⋯⋯結果得到好處的，或許是執導戰後戰爭的那些人。』

甚為合理的見解。雖然在社會上沒造成多大的話題，認為應該趁現在重新評估呈縮減傾向的軍備以對抗新吉翁的論調，已經開始出現了。事件主謀者們更換讓卡爾洛斯扛起責任的劇本，順便就出手強調新吉翁的再興。所謂的「ＵＣ計畫」，應該仍穩健地向前推動著。

原本以為憑著自我的意志有了行動，結果卻被大勢吞沒。羅西歐反省終究仍只是顆齒輪

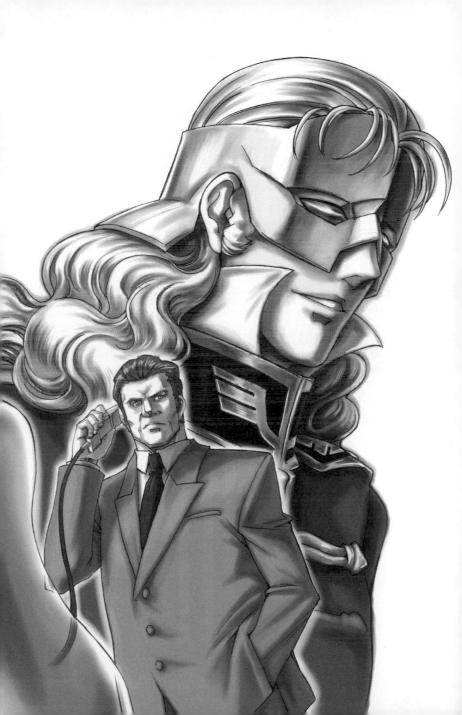

的自己，內心重新感到羞愧，並且如此朝聽筒講道：「若要那麼說，真正的贏家另有其人。」

「紅色彗星再世」，弗爾‧伏朗托。只以一機就擊沉兩艘艦艇的夏亞亡靈……在這次事件風光出道的他，才是得到最多好處的人。我不願多想，但是，或許我不慎成了他的助力……」

假如卡爾洛斯被構陷的內奸汙名受到突出報導，夏亞亡靈的存在便不會這麼吸睛。人類誇口連戰爭都能操控的傲慢，被邪異之物趁隙而入了。或許對方正細細打量著聯邦產生制度疲勞的破綻，此刻仍在磨尖其銳利的獠牙。該如何是好……如此思索的羅西歐，想到自己現在已經連思考的資格都沒有了，不得不再說一次「抱歉了」。

「搞得像是我自己開溜，還把之後的事都推卸出去。」

『請別介意。無論事態如何推移，我要做的只是履行自己的職責。』

並未意氣風發，只是淡然告知事實的聲音聽來既可靠，又好似過意不去。「齒輪毫無所求。不過，也不是只有那樣而已……對嗎？」如此自言自語的羅西歐，把目光轉向窗外了。

當塔克薩回答些什麼的瞬間，太空梭發射的噴射聲再次響起，電話變得聽不見聲音了。仰望屹立向天的煙柱，滑過線性軌道的太空梭留下瀑布般的噴煙航跡，逐漸衝上青天。

有一瞬間曾讓人被破滅的不祥預感所困。羅西歐捧起擱在地板上的肩背包，跟著也重新捧起希望伯仲於絕望的胸口，不重問塔克薩說過什麼就掛了電話。

狩獵不死鳥

1

至今我仍記得很清楚。那天是陰天，空氣混濁潮濕，浪濤聲聽起來也比往常模糊。海鳥群聚於沙灘的模樣雖與平時無異，但牠們似乎也不太自在，時而傳出的啼聲感覺十分地孤寂。

『欸，你覺得天國真的存在嗎？』

在如此蕭瑟的氣氛下，麗妲‧貝爾諾忽然開口。坐在岸邊的她，目光投注於遙遠的水平線文風不動。在她旁邊的我同樣望著海，『沒有，才不會有那種地方啦。』並且如此回答。

『為什麼？』麗妲又問。

『要說為什麼……因為我不信那些。』

『那麼，如果死掉會變成怎樣呢？』

『我不曉得。睡著以後，就變得醒不來而已吧。像切掉機械的開關那樣。』

『可是，人類和機械不一樣，是會作夢的吧？』

110

『那是腦子的作用啊。要是失去腦子，也就不會作夢了。』

『死了就會消失嗎？連痕跡都不留？』

麗妲說完，目光便投注過來。膚紋細緻的肌膚可以想像是來自各色人種混血；烏黑眼睛在寬闊的額頭底下炯炯發亮。因為戰禍而失去家與家人之後過了五年多，一向陪伴於身旁的十三歲少女眼裡，在這時候帶著比平時沉重的壓力，內心受壓迫的我就貌似生氣地把眼睛轉開了。我不是在對她生氣。那樣子，好寂寞喔……對於麗妲如此訴說的眼神，我想不出任何安慰的話語。當時十三歲的我氣自己講話總是冷漠無情，眼睛一直瞪向沒東西可看的大海。

我明白麗妲說出這些話的理由。大約一個月前，聲稱要慰問而來到機構的那幾個神父，對她闡述了所謂耶穌的教誨才會導致如此。

想想也真奇怪。人類已經打破國家、民族及宗教的隔閡，取得了名為地球聯邦的唯一世界，那種人卻還留在世上。我問學校的老師這是為什麼，就得到了艱澀的回答……說這是為保文化的多樣性云云。好比在非洲與太平洋的小島上，仍有少數民族以舊世紀的原本面貌受到保護，簡單來說就是留著當「人類的回憶品」，老師這麼告訴我。當時我不太能理解，但現在就可以像這樣簡單做出總結：那些神父是早已佚失之物的形骸。

倘若如此，那比混淆視聽還要罪惡深重。有別於在南海圍著草裙跳舞的那群人，神父們

闡揚神確實存在，還為了救贖心靈而來干涉別人。形骸不可能拯救任何東西吧？在八歲時曾目睹「天塌下來」的光景──目睹吉翁公國將殖民衛星砸下來的我，早就很清楚這世上根本沒有神。

對吧？砸下來的殖民衛星，讓好人與壞人無區別地遭到殺害了。萬一真的有神存在，而一年戰爭也是出於其旨意，那祂可真是殺人狂。不過神唯獨救了你，因為你在這世上還有該做的事，要將這些當成考驗，並且堅強活下去？開什麼玩笑。我的父母、祖父母呢？難道我妹妹三歲就死掉，可以說是因為她原先便沒有該做的事嗎？我的父母、祖父母呢？還有麗妲的家人也是──

『我在某本書讀過。人們所稱的心靈，到頭來都是腦子裡來來去去的電流訊號啦。假稱有靈魂，還有身體只是其容器的說法，都是一派胡言。』

我並沒有因為那些事而懷抱著多明確的意志……卻在無心間一再反駁。麗妲則不服氣似的嘬嘴說：

『可是，也有很多差點沒命，還曾經一窺死後世界的人所留下的紀錄吧？』

『所以說，那也是腦部作用啦。接近死亡就會大量分泌荷爾蒙，然後看見幻覺啊。』

『看同樣的幻覺？所有人都看見同樣的幻覺，不是很奇怪嗎？』

『話是那麼說沒錯……不過，大家對於天國的印象都差不多吧？』

麗姐默默地探視我的臉孔。我想談的並不是這些。錯過現在就再也沒機會了。即使明白也無法讓內心順從，我只能一直賭氣望著海。麗姐似乎感受到我那樣的焦躁，就吐了氣轉開目光，當場用仰臥的姿勢躺平了。她望著從雲際間露出的藍天說：

『那裡，是我媽媽出生的殖民衛星。』並且用細細的指頭指向天。

『我的曾祖母說過。起初被迫移民到宇宙時，大人都在害怕，會不會活生生地被送上天國。』

『呼嗯……』

愛理不理的我應聲以後，也跟著仰望天空。在被流雲蓋過的前一刻，確實看見了飄浮於遙遠天邊的殖民衛星群。不知道隸屬哪個SIDE？全長超過三十公里，直徑六公里餘的巨大圓筒，坐擁破千萬人口的人工大地為數近百。它們被建造於地球與月球之間的重力均衡點，像這樣從地面仰望，看起來只像成群銀色的小魚。那是在舊世紀釀出熱汙染及局部核戰等災難，而讓地球遭受毀滅性汙染的人類，在地球與月球周圍打造出來的「天國」聚落之一。

據說早期的宇宙移民者多半是被迫配合遷移，麗姐的曾祖母應該也屬於同類。靠著強迫移民把過度增加的人口趕往宇宙以後，地球反而變得像天國一樣好居住才對——從軌道脫離的殖民衛星就被砸落至此，營造出舊世紀任何災害都不能及的地獄景象，百年前開始移民宇

宙的人們可會想像到這種事？眼前的水平線顯得迷濛，也是墜落的殖民衛星在大氣中散布大量塵埃所致。因為在殖民衛星被砸下來以前，海與天的界線應該是更加清晰可見的。

『假如媽媽沒有因為跟爸爸結婚就回來地球，或許他們到現在都還活著……』

『那倒未必喔。畢竟吉翁那二人也會消滅殖民衛星。』

沒錯，我在咬緊的牙關之中告訴自己。向聯邦政府表示宇宙移民者要獨立自治，同時又毫不留情地虐殺向聯邦靠攏的宇宙移民者。吉翁公國就是如此瘋狂的一幫人。全都是吉翁公國的創始者吉翁‧戴昆，與領導公國軍之薩比家黨羽所犯的罪過。當中沒有神明旨意介入的餘地。是天災也好，是瘋狂犯罪者引起的人禍也罷，災禍在會發生的時候就是會發生，然後不分青紅皂白地將人命奪走。人類永遠都活在如此不確定的世界，僅有往後仍會這麼持續下去的冰冷現實存在。

『當初要是能如何如何，就怎麼怎麼了之類的，想再多也沒有意義啦。跟思考死後的事情一樣。沒有人會曉得將來的事情。只能順其自然……』

『是那樣嗎？』

可以感覺到麗妲依然仰臥著，還把視線瞟過來。我已經不知道自己是在氣什麼，就默默地瞪了海。

『新人類會不會就不一樣了呢？』

『那是吉翁弄的宣傳花樣吧。居然說上宇宙的人類會進化，所以宇宙移民者比較了不起

……』

『吉翁·戴昆並沒有那麼說喔。他的說法是上了宇宙的人，會用到以往只活用一半的腦，並成為能相互理解而不誤解的新型態人類。你想嘛，聯邦的軍人當中，不是也有鼓吹成新人類的人物嗎？據說那個人能完全明白敵方在想什麼，可以在被射中之前就躲開砲火——』

『別談那些了。妳會被新爸爸討厭。』

我用了有點尖銳的語氣說話。麗姐原本帶有活潑光彩的眼睛蒙上陰影，嘴唇緊緊地閉起。姿勢換成俯臥，在沙灘托著腮幫子的她，目光轉到了背後的堤防，我也跟著轉頭朝那邊看去。

區隔岸邊的混凝土堤防上，有男女並肩站著的身影。男方四十出頭，女方大約三十過半，散發著遠看也能認出是夫妻的氣息。要說是常來拜訪機構的養父母典型倒也沒錯，不過兩人之間會瀰漫某種看似不容介入的氣氛，大概是男方穿著一身立領軍裝所致。那並不是偶爾會在街上看見的聯邦軍軍官的灰色制服。深靛色衣料接近黑色，只有肩膀用了鮮紅色點綴的制服，是軍方最近成立的特殊部隊款式。記得好像是叫迪坦斯——我一邊

回想，一邊看了男子從遠方看向這裡的花白腦袋，再低頭俯望托著腮幫子的麗妲。

被全新白色洋裝裏著的身軀，與我對麗妲跟自己一同在機構哭泣、歡笑、到處亂跑的印象離得好遠。連同她用一只皮箱裝著擺在旁邊的行李，就是即將與我不再有緣分的身影。不會錯，這是被站在堤防的男女認養後，接下來就要離開機構度過新生活的陌生身影。

『還不確定會不會變成那樣的關係。畢竟他看起來是個冷酷的人……』

『不相處看看也不曉得啦。對方八成也在緊張。或許意外地是個好人。』

『好人挑選養女，會要求做適性測驗嗎？』

『因為有家世之類的要考慮，才那麼慎重吧。他肯定會讓妳過得享受啦。』

『他讓我做的並不是那種測驗耶……』

說話語氣有點像不吐不快的麗妲撐起身子。白色洋裝被沙子弄髒了，但是她不顯介意，正默默地望著我們這邊。差不多該搭話了嗎？對方與我也一樣。將成為麗妲養父母的男女，正默默地望著我們這邊。差不多該搭話了嗎？對方與

其說是在猶豫還更像著急的動靜傳來背後，讓我加重了抱著雙腿的力道。

這肯定會是我們最後一次交談。我明知如此才過來這裡，卻從剛才就盡是講一些無關緊要的話。我把手伸進長褲口袋，悄悄地握緊了收在裡面的東西。呼吸困難。胸口小鹿亂撞。

買這東西時自然浮現的許多話語，一句也想不起來。都是開頭不順利。我原本想在麗妲出發

前約她出來，等獨處時就把這東西交給她，麗姐卻主動邀我到海邊。結果還扯到有沒有天國之類的，現在總有其他更該講的話──

『……妳不想跟他們走了嗎？』

我把沒完沒了地打轉著的那些話趕出腦袋，用好似要混在海風當中的音量問道。麗姐默默不語地望著海。

『假如──』

『要是我回答不想，你會怎麼做？』

我們倆幾乎同時開口，並且目光相接。

下一句話，將決定往後的人生。即使是十三歲的小鬼，也有如此的預感。可是──不，正因為如此，我才垂下目光，逃避那雙只映著我的眼睛。

『……也做不了什麼啊。我們總不能一直留在機構……』

那時候，麗姐臉上浮現的表情，是一絲期待遭到辜負的失望嗎？對辜負期待者的鄙視，以及曾經懷抱期待的自嘲。還是人在接受人生只能順其自然以後，所露出的認命與寬心之色？沒勇氣確認的我低著頭。不久，麗姐默默地站起來，輕輕拍掉衣服沾到的沙，然後用穿著涼鞋的腳走向海邊了。

『天國我不確定，但是，我覺得絕對有靈魂。』

分不出是否空有精神，顯得一如往常的活潑嗓音混進海潮聲，而我緩緩地抬起臉。洋裝裙襬正隨風飄逸的麗姐身後，可以看見有海鳥看似疲倦地聚在一起。

『當下並不是一切。以往如此，以後也是如此，靈魂會一再投胎轉世。下次投胎，我想變成鳥。約拿你呢？』

『我……』

我閉上了欲言又止的嘴，承受麗姐隔著肩膀拋過來的視線。

或許……那曾是第二次機會，時間卻不到兩秒鐘。麗姐對應有後續的話不予等待，忽然從沙灘拔腿就跑。

將雙手像翅膀一樣張開，變成了鳥兒的麗姐衝進成群海鳥當中。

受驚嚇的海鳥們同時飛起，好幾道鼓翅聲重疊，彷彿要溶入陰天的白色羽毛將麗姐包圍。

一瞬間，我陷入麗姐被無數翅膀帶走的錯覺，就不由自主地站了起來。站在堤防上的那對養父母也一副詫異的模樣，對麗姐來說卻好像與己無關。她將化為翅膀的雙手水平伸開，與海鳥嬉戲似的跑著，在沙灘上畫了圈。在這五年來都**觸**手可及的背影，有如幻象般蹦跳於

眼裡，我緩緩張開了原本始終緊握著的右手掌。

我將目光落在已經被體溫烘暖的那東西上面。樣式仿照展翅海鳥的銀色胸針，是過去麗姐上街買東西時在店面發現，還巴望似的看了一陣子的飾品。從我聽說她要被收養時開始打工，過了兩個星期。勉強能買到固然好，把東西交給她的機會卻似乎再也遇不上了。基本上，我送這個是想告訴她什麼？無法言喻的乏力感壓在心頭，我又緊握飛鳥胸針，凝望再也見不到的少女背影。

我是多麼愚蠢啊……事到如今，我才這麼覺得。不過，當時我怎樣也無法踏出那一步。

感覺在邁步的那一瞬間，就會有某種寶貴的東西毀壞，我只能望著妳離去。同時更在心裡自我辯解：這不是最後，將來還能再見面的。而我卻沒有想到，那就是麗姐·貝爾諾最後一次在我眼中所見的身影。

其實，我想說出口。我想告訴麗姐。假如妳會成為鳥，那我——

——我有聽見喔。

那道聲音貫穿頭頂，讓我睜開眼睛了。

「麗姐……！」

幻象的膜囊在我喊出聲音的那一刻破裂，現實知覺回歸。經CG補正的宇宙全景式影像；發電機朝線性座椅頂上來的震動。駕駛艙的熟悉景象與聲音、氣味一同包裹住身體，壞就壞在我立刻踩下腳踏板。即使只是稍稍一踩，機體的操作系統也會靈敏反應，腹腔裝有球形駕駛艙的「巨人」明確發出了挪身的動靜。

貼在直徑應有一百公尺的岩塊上面的「巨人」──RGM-89S「完全型傑鋼」，其腿部的推進器瞬間發出閃光，讓高達二十公尺的巨大身軀躍向虛空。『約拿中尉，你在搞什麼！』隊長如此大罵的聲音從無線電劈頭傳來，我趕緊握緊操縱桿。不能胡亂點燃姿勢協調噴嘴，讓我方的位置外洩。我令機體活動手腳，透過MS特有的能動性質量移動讓機體飄到後方，然後把原本攀附的岩塊陰影納入腳底。當機體靠ＡＭＢＡＣ翻了半圈，準備再次躲進岩塊死角時，就聽見警報響起了。

在包圍住球形駕駛艙的全景式螢幕一隅，有放大視窗自動開啟。明明還有足夠的相對距離，卻比預料中更快。我用同樣是自動開啟的瞄準畫面捕捉「那玩意」，並且把手放到與機體手掌連動的操縱桿。「完全型傑鋼」驅動仿人類打造的五指，保持在隨時能持兵器開火的態勢。

「那玩意」於此期間仍持續拉近距離。奇特的形狀在瞄準畫面中逐步擴大。源自聯邦軍的直線性人型機體結構……然而，其背部裝備了兩片大型莢艙，遠看像是張開翅膀的天使。

頭部形狀要說是聯邦款式倒也沒錯，相當於臉孔的部位卻被樣似口罩的裝甲罩著大半，感覺不出「吉姆」或「傑鋼」那般的個性。或許可以說是為了彌補那一點，從額頭有劍狀天線朝斜上方突出，散發令人聯想到獨角獸的強烈印象，但最不尋常的是它的機體色彩。

除了關節與腳踝等細處之外，那具人型幾乎是清一色金。而且還是錘鍊得像明鏡一樣，能映出宇宙星辰的黃金色。耀眼裝甲蘊有宇宙的黑，泰半溶入虛空的機體正一直線接近而來。其體內綻發出青光，還將近似燐火如尾羽般拖曳在後——

「『邪凰』……！」

不會錯。這三天來，我們一直在追尋的獵物。對方應該也認出我方人馬了，卻沒有改變航道的跡象。被稱作武裝裝甲DE的背部莢艙張開以後，體現不死鳥之名的機體飛翔於虛空。手持武器的獵人就在眼前，它卻不顯畏懼，身段悠然。只見相對距離計測器逐漸歸零，我朝放在操控桿的指頭使勁——

「可惡……！」

忽然罩下的黑暗，卻抹去了一切。當我發覺自己不小心閉上眼睛，已經是「邪凰」掠過

頭頂飛離以後了。我一股腦地操作機體，重新瞄準遠去的「邪凰」。同時也將機體右掌向前

伸出，令其裝備的兵器開火。

形狀類似船錨的兵器——以「海蛇」之俗稱而聞名的攜行兵器啟動後，有如箭頭的尖銳

前端被射向虛空。箭頭的後端附有鋼索，只要纏上目標就可以施予電擊，但錯失良機才發射

並無意義。「海蛇」在鋼索伸到最長的時候停下，「邪凰」拖著燐光尾巴飛翔於隔了數公里

的前方。『被穿過去了！』如此呼叫的聲音從無線電冒出，推進器火光在虛空中四處閃爍，

好幾架機影為了包夾「邪凰」而躍向半空。

手持「海蛇」的四架「完全型傑鋼」各自從藏身的宇宙廢棄物脫離，並採取包圍陣型將

「邪凰」圍住。「海蛇」的矛鈎陸續射出，交錯的鋼索擋住了金色機體的去路，卻無法絆到

「邪凰」的腳。「邪凰」以最小幅度的航道修正鑽過鋼索錯雜的縫隙，輕易地掙脫包圍網。

即使射出第二、第三道預備的海蛇，對方甚至都沒顯出介意之舉。機體翻了一圈穿過岩塊與

廢鐵的縫隙，燐光尾羽在殘骸汪洋中劃出青色的航跡。

『可惡，被它閃過了！』

『多快的速度……』

『塔曼，有看見嗎！往你那邊去了！』

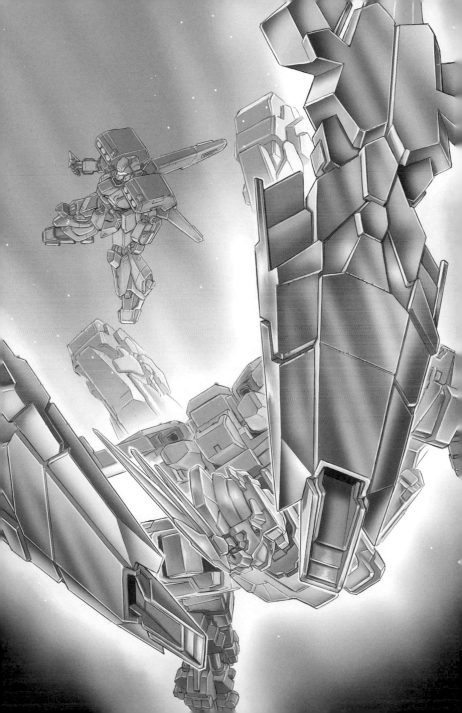

『不行，追不上。』

『全機准許開火。攔住那傢伙！』

雅各·哈卡納隊長散部下們在無線電的驚慌通訊聲，並驅策「完全型傑鋼」從我頭上掠過。在聯邦宇宙軍的主力機種「傑鋼」身上加裝額外裝甲，雙肩掛有三連飛彈槽，背後還揹著既長又大的噴射座椅與水平安定翼之姿，與其他「完全型傑鋼」並無不同，但手上拿著大型狙擊槍的粗野輪廓則為隊長機僅有。隊長機剛對全機下令，隨即用狙擊槍朝遠去的「邪凰」一射，在漆黑宇宙劃出粉紅色光芒。篤定那不會射中的我沒空遲疑，也跟著扣下從「海蛇」換拿的光束步槍扳機。

射程比狙擊槍短得多的光束，連燐光留下的航跡都沒有擦到就被虛空逐步吞沒。其他僚機也發出火線，在MEGA粒子光軸與推進器的噴射光複雜交錯之下，可以看見有異於燐光的光點在閃爍。應該是超級火箭砲的彈頭炸開後，灑出的散彈對光束造成了干涉。「邪凰」背對如煙火般的光之饗宴，依然於殘骸散亂的暗礁宙域自在飛翔。即使是在妨害雷達的米諾夫斯基粒子相對薄弱的宙域，其機影仍立刻將我們這支狩獵人類的隊伍甩得老遠，留下青色燐光後就消失在感應器圈外了。

『居然比火箭砲的彈速還快……！』

『那陣青光是什麼玩意？那可不是推進器的光芒啊。』

『追丟了！獵物已失去行蹤。』

無線電通訊聲來回交錯，迴盪在駕駛裝的頭盔之內。『該死的怪物⋯⋯』還能聽見雅各隊長如此嘀咕的聲音，同時我打開頭盔的面罩，用戴著手套的手背擦掉滿頭大汗。

在狀況尚未宣布結束時，這並不是該有的舉動。然而，從以往的目擊情報可以得知，「邪鳳」一向是單機行動。感覺附近不會有它的僚機，憑這架「完全型傑鋼」更無法追上對方。

我發呆似的望著浮在正面跟籃球一般大的地球，於虛空中靜止片刻。

嚴格來講，那並非靜止。在地球與月球重力相互干涉的這片宇域，物體不隨時保持移動就會受到其中一方的重力拉扯。殖民衛星毀壞後散落的土塊及建材，戰艦炸沉的碎片⋯⋯就連周圍這些在過去戰亂中產生的殘骸，也都順著地球與月球的公轉運動而以秒速一公里以上的速度不停移動著。於宇宙空間的靜止，指的是與那些殘骸的相對速度變成零，並與周遭的位置關係陷入固定的狀態。

然而，這時候的我，是名副其實地靜止了。至少，跟我在海灘縮著不動的那時候一樣。

相隔十幾萬公里的空間，與十年以上時間的那片海灘⋯⋯明明在各方面都如此遙遠，此刻卻讓我覺得近在咫尺。像這樣穿著聯邦宇宙軍駕駛裝，坐在ＭＳ駕駛艙的當下，反而更——

「我確實聽見了……麗妲……」

我一面回想那貫穿頭頂的「聲音」有多麼鮮明，一面嘀咕給自己聽。留在眼底的青色燐光已經完全消退，放眼望去再無「邪凰」的蹤跡。

螢幕上顯示的，是大約半年前拍攝到的紀錄影片。將數顆攝影球由艦內射出，從配置於定點所拍到的影像加以篩選，並按照時序編輯出特定被攝體動向的影片。

影片中的被攝體——就是「邪凰」，模樣卻與先前親眼看到的有所不同。其機體將全身的裝甲伸展擴張，顯露出內部框體，奇特的是框體本身正在發光。從內部流露而出的青色燐光……和那一樣。

沒錯，「邪凰」也是RX-0這個型號下的機體之一，具有變形機能。獨角狀態可說是偵敵模式，只要遇敵就會變成V字型複劍天線，化為亮著兩顆複眼且模樣判若他人的MS。它「變身」後的樣貌會讓人聯想到聯邦軍MS的先驅兼象徵，也就是所謂的鋼彈機型。

深刻的獨角朝左右展開成V字形，還開啟面罩露出了複眼式攝影機。額上令人印象

從一年戰爭時被吉翁軍稱為白色惡魔的初代機體算起，「鋼彈」一向都是匯聚當代最先進技術研發出的結晶。疑似其嫡系子孫之一的「邪凰」，卻像這段紀錄片所顯示的，對聯邦

來說成了一部分人認知的惡魔。

關於詳細的緣由，我們也沒有得知。總之，當成RX-0三號機推出的「邪凰」，曾被安排與同型的二號機實施模擬戰鬥訓練兼當作亮相儀式。「邪凰」從載著拉森中將與部屬，還有測試評艦人員的母艦「蔷薇」啟航後，在預期的宙域與二號機一同遇敵，遂進入模擬戰。

但是開戰過了幾分鐘，從真正的敵機混進訓練宙域開始，「邪凰」就變得有異狀。

關於吉翁殘黨，亦即新吉翁的MS為何會闖進訓練宙域這一點，尚未有定論。原本應該由母艦管控的機體限制器為何會遭到解除，同樣不知得知。無論如何，意外遇上真正敵機的「邪凰」就是將限制器解除——名稱似乎為殲滅模式——「變身」成鋼彈了。同型二號機也追隨似的跟著「變身」，成為由兩架「鋼彈」追擊新吉翁機的局面，但戰鬥卻沒有在新吉翁機撤退後結束。

「邪凰」剛驅逐完新吉翁機，就對二號機發動實彈攻擊，變得連中止的命令都不聽而失去控制。轉換成殲滅模式的RX-0，其機動性並非靠定點攝影機就能捕捉清楚。兩機一面令各自的框體發光，一面激烈纏鬥的模樣，在影片中被記錄成錯綜複雜的光影殘像。之後辨認出「邪凰」的身影，已經是二號機腿部被溶斷，胸部也遭受損傷的落敗瞬間了。

即使如此，「邪凰」的戰鬥仍未結束。與〈金亮自機呈對比，被漆成黑色的二號機遭到無

力化之後，「邪凰」只在定點攝影機前停了一會兒，隨即轉往母艦「蕗蕎」猛衝。它運用裝

備在雙臂就能兼當火器的武裝裝甲ＤＥ，二話不說地朝「蕗蕎」的艦橋攻擊。拉森中將以下

的艦橋人員被轟得丁點不剩，「蕗蕎」也暫時無法操舵而飄流於暗礁宙域。

「邪凰」背對失去掌舵，對空火線也已斷絕的愛爾蘭級航宙戰艦，在畫面上呈大特寫地

亮著它凶猛的雙眼。貌似人類臉孔的頭部組件仰首向天，彷彿在咆哮還沒殺夠……不，彷彿

裡頭的駕駛員正在慘叫，嘶吼著要機體放他走——

「我知道你們都已經看膩了。但是，所有人都給我仔細再看一遍。這就是我們的獵物。」

影像暫停，用指揮棒「啪」地敲出聲音的雅各隊長走到螢幕前。回神過來的我，微微地

吐了口氣。

克拉普級巡洋艦「大馬士革」，供艦載機駕駛員用的會議室。在邊長五公尺的室內，含

隊長椅下六名的歐察爾隊眾人一個個地湊著腦袋瓜子，正在對先前的戰鬥舉行反省會。

隊長雅各・哈卡納是從一年戰爭服役至今的老鳥，隊員們亦屬從各隊聚集而來的中堅分

子。若回到原隊，他們都是經常被托付「完全型傑鋼」這種稀有機體的Ｓ級駕駛員。二十五

歲的我在這種陣容裡就像個流鼻涕的小鬼頭，但目前所有人都狀似疲憊地坐在椅子上，將戒

懼參半的目光投注於螢幕。儘管連駕駛裝都沒空脫就開反省會，還被迫看已經看了好幾次的

紀錄影片。正常來講應該會有一兩句怨言，但這表示跟「邪凰」對陣就是如此令人受衝擊吧。

「與同型的ＲＸ—０二號機進行模擬戰途中，遭遇新吉翁的機體。致使精神感應裝置失控，接著就如影片所示，將母艦擊毀後便藏匿行蹤。過了半年，『邪凰』仍舊下落不明。只有零碎的目擊情報，以及監視衛星偶然捕捉到的影像。」

螢幕的影像有所切換，從遠方照到「邪凰」的幾張圖像被顯示出來。那是事件過後，設置於暗礁宙域的監視衛星拍到的。每張圖都是靠ＣＧ解析才勉強能辨別，沒照到那陣青色燐光。

「於是到今天，我們也看見了。親眼目睹。」

雅各把手指湊向眼窩，在環顧眾人以後將視線停到我身上。其他人都有椅子坐，唯獨最年輕的隊員一個人站在牆邊，才得到了關懷的視線……當然沒有這種事。我垂下目光，佯裝沒發現亞蒙混過隊長的視線。

「半年來都單獨到處亂飛可不是鬧著玩的。肯定在哪裡有母艦或補給基地才對。對方是新吉翁，還是其他反政府勢力，沒人曉得。不管怎麼樣，既然有後台存在，代表失控事故本身也可以當成是偽裝出來的。」

「意思是駕駛員從最初就和敵人串通好了？」

歲數僅次於隊長的厄瑪傑上尉說道。雅各點頭回答：

「若是那麼想，與新吉翁機體意外接觸的緣由也就說得通。不過，確實的情況沒人曉得。」

搞不懂——結果，流動於現場的倦怠氣息便是這麼回事。隊長本身的表情也顯得焦躁，我看著他那副模樣，一臉滿不在乎地將嘴湊向飲料管的吸管。會議室位於無重力區塊，無論是站是坐都能休息到。沒有獲得休息的，應該是那些忽然從原隊受到召集，連像樣說明都沒有就被迫參與打獵的隊員腦袋。

「問題在於我軍的最新銳機落到了來路不明的一群人手裡，還在暗礁宙域打水漂似的到處飛來飛去這件事上頭。雖然還沒有造成損害，但是那傢伙在逃離之際殺了聯邦的將兵。而且還讓艦橋一同陪葬，毫不留情。非得迅速將凶手逮住，或令其無力化才行。那就是我等的任務。」

雅各斬釘截鐵地把話說完的嗓音，讓所有人微微地收斂表情。我也把目光轉向螢幕，將新投映上去的「邪凰」三面圖納入視野。那並非所謂的設計圖，而是機體推出後就拍下的實物照片。以設計圖為首，機體輸出功率等項數據全被視為機密上了鎖，跟我們這些負責打獵者的眼睛離得老遠。

「這種金閃閃的塗裝具有意外高的隱匿效果。雖說是用於抗光束的乳化塗料，不過那方面的效能似乎只能求個心安。換句話說，射中就可以把它打下來。『海蛇』仍要繼續帶上，但是不得不開火時就別猶豫。從今天的狀況來看，要對付它不能圖方便。」

「了解，但是我方的推進力差了一大截。靠『完全型傑鋼』能否追上也難講……呃，請問同型的二號機呢？沒辦法交給我們做運用嗎？」

「呈報過了。參謀本部的回答是正在執行其他任務。一號機亦同。」

疑似話中帶話，還在臉上顯露出莽夫氣質的德勞上尉麼起眉頭。

「會不會跟達卡之前的恐攻事件有關？」如此質疑的聲音，則是出自平時穩重的富蘭森上尉口中。

「雖然那被解釋為伊斯蘭偏激派下的手，不過新吉翁也有勾結其中吧？假如有鋼彈型M S參加該戰鬥的傳聞屬實，說不定就是二號機，搞不好也有可能是『邪凰』……」

「基本上，時機太奇怪了。『邪凰』那檔事發生是在半年前呢。然後達卡事件一發生，高層就立刻編制搜索隊——」

「要談傳聞，我也有聽過。據說把頭栽進無聊事的駕駛員，就會從原編制調去掃廁所。」

雅各惡狠狠地出聲瞪來的視線，讓德勞和富蘭森不情願地噤口。雅各停止瞪他們兩人又

機動戰士
鋼彈UC UNICORN
MOBILE SUIT GUNDAM UNICORN

說：

「何況從達卡事件發生算起，還不到十天。你們來這艘艦上就任是什麼時候？三天前吧。短短一個星期，有可能從人員挑選到裝備都安排好嗎？假如聯邦是靈活成這樣的組織，我住的殖民衛星早把下水道修好了。」

雅各用打趣般的語氣講完以後，又悄悄地瞇眼補充：「部隊編制是在近一個月前開始的……沒錯，正好是在『工業七號』發生恐攻事件那時候。」

眾人抹去差點冒出的苦笑，沉默降臨於他們各自深思的臉色之間。「工業七號」──軍需產業大廠，亞納海姆電子公司所擁有的工業衛星。約一個月前，曾因為新吉翁引發的恐攻事件而釀出眾多傷亡，之後經過資源衛星及地球軌道上發生的局部衝突，更栽出了首都達卡遭受大規模恐攻的果，被看作是新吉翁第三度崛起的狼煙。搜索「邪凰」的特務部隊會在事件發生半年後成軍，到底與近來的情勢並非毫無關聯。隊長用最低限度的言語做出暗示，讓我在內心吹了口哨。

軍機非嚴守才行，但隊長明白光是施壓並不能讓部下心服。雖然變成上級與下級的夾心餅乾對中間管理職來說是常態，懂得用這種方式講話的指揮官可就少了。想來他似乎是個可以仰賴的人物，目前的我卻只有事情棘手難辦的預感，心情有一點慘淡。視情況，我會有搶

132

先這裡所有人下手的必要，卻偏偏在這種時候碰上有能力的長官──

「有所不安是可以理解的。然而，你們是從各隊選拔出來的優秀駕駛員。我不會讓你們因為連軍方都處理不來的任務而折損。專注於狀況。下次絕對要收拾獵物。話就說到這裡。」

螢幕影像消失，一行人各自離席。

扯開的聲音，在最後把所有孔看了一圈的雅各蹬地離去。伴隨將身體從椅墊黏扣帶厄瑪傑講出這樣的促狹話。「據說喝下牠的生血就能長生不老啊。帶回去給你老婆享用吧。」

「你說的那是鳳凰，邪凰是惡魔的名字，雖然模樣長得像鳳凰，兩者卻是不一樣的存在……」正經八百地予以訂正的，則是和我年齡相近的年輕中尉塔曼。

「駕駛員是什麼人？撇開機體性能不提，那可不是人類能辦到的把戲。」

「應該是強化人那一類的吧。據說新吉翁還在持續做研究。」

「上頭坐的不是叛變的測試駕駛員嗎？我說今天遇見的那傢伙。」

「天曉得。傳聞在機體失控時，測試駕駛員就已經失去生命跡象了。」

那句話扎進我的耳朵，原本就要穿過房門的腿不動了。「那是啥意思？表示人早就死了嗎？」德勞驚恐地如此回話，我則隔著肩膀將視線轉過去。

「從影片看過好幾次了吧，那傢伙在鋼彈型態時的動作。就算有穿抗G力的防護服，肺

Phoenix

Phoenix

狩獵不死鳥

臟也會被壓爛啦。」

「這樣的話，是誰在操控那玩意？」

「所以囉，我看是惡魔附到機體上了吧？」

厄瑪傑開口攪和，忍俊不住的聲浪讓拌嘴時間就此結束。我搶先一步穿過門口，走在和鬧哄哄地前往待命室的那群人方向相反的通路上。

再繼續聽那群人不負責任的拌嘴內容，我沒有自信能保持平靜。我打算到MS甲板，和機工維修員們一起檢視自機的狀態。儘管我有設法糊弄過去，但自己的本領和身為選拔駕駛員的他們一比仍相形見絀。要趕快掌握機體才行——

「約拿。」

被人從背後搭話，我準備抓住升降桿的手頓時抖了一下。

不用回頭也聽得出來，是雅各隊長的聲音。我一邊體認到棘手的預感成真，一邊盡可能地用冷靜的臉色轉向背後。這時候，雅各已經蹬地飄過無重力的通路，身手熟練地在我身旁落腳了。

「剛才那是怎麼回事？你為什麼會突然從殘骸後頭衝出去？」

「是，因為我還沒有適應『完全型傑鋼』的操縱感，不小心踩了腳踏板……」

「你在原隊是搭Ｄ型吧？羌異應該沒有『吉姆Ⅲ』和『傑鋼』那麼大。早點給我適應。」

「是！我會適應！」

像這種時候，假如隨便開口道歉，在駕駛員的圈子裡就得吃拳頭。將腳跟併攏，鏗鏘有力地答完話的我，打算在對方用視線纏過來以前離開現場──

「你的名字，起初並沒有在名單上。」

雅各隨即拋出的那句話，卻早了一步來到我背後。看吧，果然有狀況。我一面在內心嘀咕，一面慎重地回望隊長的臉。

「你在一週前，突然被加進了成員當中。這事你知情嗎？」

「我不知情……」

「達卡剛發生過那種事件。全軍的戒備等級提高了，即使有倉促的部屬調動倒也不奇怪。但參謀本部會直接發出要求，事情就不平穩。」

雅各循著我轉開的視線，繞到了正面想窺探我的臉。我什麼也說不出。

「你並不是附屬於本部的情報局人員吧？以間諜來說，你太過顯眼。那張有心事的臉，旁人看了就是會覺得突兀。」

雅各忽然採取動作，用手湊牆壁的方式擋住我的去路。硬甩開他會構成侮辱長官罪。這

招用來封鎖心懷鬼胎的部下很高明。我把臉孔轉得能多遠有多遠，想逃避雅各冷硬如物質的視線。

「約拿·巴修塔。戰時在澳洲受災。成長於北美的兒童養護機構。十四歲時被養父母收養，十八歲時進入軍官學校就讀。成績、獎懲皆無特殊記載。平凡到堪稱典範的聯邦軍官，為何會在參謀本部的保證下配屬到我隊裡？」

得說些什麼才行。即使明白也動不了口，我立刻想要向後轉逃離現場，手肘就被雅各迅速採取動作的手抓住了。

「我啊，不中意這項任務。每個環節都充滿祕密，連獵物的情報也大多非公開。不管是精神感應裝置失控還是策動叛變，事情沒道理搞到完全沒有人曉得背後緣故。軍方在隱瞞些什麼。難道你不知情？」

抓著手肘的手使了勁，雅格微微顫抖的質疑聲朝我耳邊撲來。我感到毛骨悚然，還無意識地緊握拳頭。別上當，對方只是在試探。裝蒜就行了，理性如此吶喊，但我本來就不是訓練有素的那種人。之後如何是好？欠缺這種思考的我，用力握起了自由的那隻手，順勢就在手腕一帶察覺到些許異物感。

掛在駕駛裝皮帶上的「某樣東西」，觸及了差點舉起的拳頭。一瞬間，腦袋被淋了冷水，

我從皮帶上把那東西抓到手裡。我隔著手套一邊體會那堅硬的小小觸感，一邊做了深呼吸和雅各視線交纏。雅各殺氣高漲的眼睛為之一顫，抓著手肘的手變得力道更重了。

我不打算在這裡互鬥。沒那種空閒。你大概不知道吧。我啊，還揍過地位遠高於你的人物。我在內心嘀咕，緊握記得當時疼痛的拳頭。沒錯，那晚下著雨。我獲准進入那傢伙的宅邸，在書齋一見到面，我就將將這顆拳頭砸向了那傢伙的臉頰——

『你、你這傢伙是怎麼搞的！居然對長官——』

重重地撞上辦公桌，然後跌坐地板的艾斯凱勒·蓋達准將嚇得表情扭曲。再怎麼鬧，也不會有人出面責問。我事先查過他的家人都已外出，通勤的幫傭也回家了。我摘下軍官用的制帽，朝艾斯凱勒接近一步。依然跌坐在地的艾斯凱勒直接後退，在桌上摸索著想拿起電話。

『行啊。你打電話看看。我也有話要講。好比說你原本是迪坦斯的幹部。』

差點抓到話筒的手僵住不動，艾斯凱勒把好似見到亡魂的臉轉向我這邊了。深夜，被冒稱是參謀本部傳令而進到家裡的中尉揮拳相向，理應抹消的過去也遭到揭發。即使這對他來說應該是恐怖至極的惡夢，我也沒有嘲笑的餘裕。我連要輕撫陣陣發痛的拳頭都無餘裕，就瞪向艾斯凱勒被間接照明照出來的臉。

『格利普斯戰役結束後，聽說參加迪坦斯的軍人都受到處分了。沒想到，居然還有厚臉皮的傢伙留在參謀本部。』

『……你在說什麼？』

『我不曉得你有什麼人脈，但是媒體聽了可不會默不作聲。尤其是向宇宙移民者靠攏的報紙以及雜誌。他們一鬧，原本挺你的議會大老也不知道會往哪邊倒。好則放逐處分，壞的話……』

我打算再逼近一步，擺在桌上的照片便進入眼簾。那應該是家族照。身穿將官服的艾斯凱勒摟著妻子肩膀在笑。站前面的，則是年紀約為大學生的兒子和女兒。

十二年前，以狩獵吉翁殘黨為目的而成立於聯邦軍之內的特殊部隊，迪坦斯。全由純正地球居住者組成的菁英部隊，實際上卻是以非合法手段彈壓宇宙移民者，在宇宙世紀的歷史刻下了匹敵舊世紀納粹的惡名。反地球聯邦運動是以興盛，終至引發名為格利普斯戰役的大規模內戰後已近十年。其幹部大多戰死，殘存者也在軍事法庭被處以極刑或長期刑責，艾斯凱勒卻在這波肅清中偽造經歷落足於參謀本部，一臉雲淡風輕地和家人拍照。曾虐殺以千萬為單位的宇宙移民者，讓同樣數量的人嚐到失落哀傷滋味的禍首，竟厚顏至此——

若非如此，難道這傢伙只是活在那樣的天命之下？難道他並沒有任何主義或主體性，而

是隨波逐流地加入迪坦斯，但求養家活口的男人？那樣的念頭忽然由腦袋冒出，我就將目光從桌上的照片移開了。無所謂。我會來這裡，是出於更加私人性質的理由。千萬別忘了，口中如此嘀咕而順勢踏出一步的我，低頭看了艾斯凱勒瘀青的臉孔。

『對迪坦斯有仇恨的人多得是。要偽裝成暴徒下的手，讓事情石沉大海也很容易。到時候遭殃的或許不會只有你。連你的家人也──』

『你、你講這些有什麼根據……有證據嗎？你能證明我參加過迪坦斯──』

『難道你不記得我？』

我打斷他的話，然後說道。『艾斯凱勒蹙起薄眉，用了另有困惑的眼神回望我。

『這也難怪……都已經是十年前的事了。但你應該記得這名字吧？麗姐‧貝爾諾。』

麗姐……艾斯凱勒如此動嘴，接著就從我面前轉開視線了。他的眼睛好似在搜尋過去的記憶而轉來轉去，隨後又帶著納悶之色看向我。

『你不記得？當真？』

難以置信。我以為這傢伙聽了名字就會開竅，可是他真的什麼也不記得。我不禁揪住艾斯凱勒的胸口。

『十二年前，新佛羅里達的聖法格斯孤兒院！你領養帶走的女孩名字！雖然你用的是假

名，但是我有看見你的臉！扮演你老婆的女人……一樣是迪坦斯嗎？你跟她一起在那片海灘

……！』

站在堤防上，投注的視線冷漠有如監視者的男子——只要那頭花白的頭髮變得稀疏，臉頰與下巴變得鬆垮，就是艾斯凱勒‧蓋達准將目前的臉。艾斯凱勒似乎總算想起來了，你是當時……彷彿如此脫口而出的他回望過來，臉色卻還有一半糊塗。

『我的老天啊……多少人？你究竟對多少人做過一樣的事……？』

我腳步踉蹌地一邊後退，一邊把問題擠出。他不記得，無非是因為同樣的事情已經重複到數不清次數。我拚命忍住想再次痛毆那張臉的衝動，幾乎是用吼的問：

『回答我！你賣了多少孤兒給新人類研究所！』

艾斯凱勒頓時倒抽一口氣，臉上冒出驚恐交加的表情。終於嗎？我沒有氣力繼續吼，就先從他面前轉開目光，並且把臉往下沉。雖然這樣做有順勢遭到反擊的危險性，不過艾斯凱勒沒有那種餘裕，用不著看他蒼白的臉色便能自明。

新人類研究所一詞，就是如此沉重。適應了宇宙的新型態人類，新人類。據說能與他人相互理解而免於誤解的深厚洞察力，在戰場會顯現為制敵機先的預判能力。既然於大戰時期中，不問敵我雙方都能散見具備此等超凡能力的駕駛員，軍方也就有必要進行將新人類充作

兵器的研究。憑著那樣的道理，戰後有多間新人類研究所創設於軍方旗下。吉翁公國從大戰時期中就已著手研究，研發供給新人類駕駛員使用為前提的腦波管控系統——精神感應裝置亦非一日之久，因此聯邦軍將資料和技術人員整套接收以後，從最初所做的便是將其投入實戰的偏激研究。他們並未要探究新人類存在的是非，而是轉向進行將人類改造得接近於新人類的活體實驗。

既明白精神感應波與腦前葉運作有關，就不惜對腦部施以外科處置。若身體無法承受機械激烈運動，即使用人工內臟替換也要造出能承受的肉體。在新人類研究所與迪坦斯的瓦解同步並進地走向歇業之前，不知道已有多少人因為無視倫理與人權的活體實驗而喪命，或者成為廢人。況且，他們取得實驗品的途徑是——

『大家在那場戰爭中，都失去了一切。我們對大人才沒有期待，也不認為找到養父母就會幸福。可是，即使如此，想到說不定能獲得常人的生活，還是拚命地伸出了小小的手⋯⋯而你一直以來，都是在砍斷那樣的手！』

艾斯凱勒無所作為地抖著想說些什麼的嘴，然後悄然地垂下臉龐。我再次揪起他的胸口。

『對他們大量施藥！還活生生地切他們的腦！被當成實驗動物對待的那些小孩之中，有

生出任何一個新人類嗎！什麼強化人。害小孩變成染上藥癮的廢人⋯⋯！』

『你、你誤會了⋯⋯！我確實是奉軍方命令，從事過替新人研蒐集受驗者的工作。但是那時候我根本不知道新人研在做些什麼，對迪坦斯接管的事也⋯⋯』

『那都無所謂！你害麗妲⋯⋯！』

我推開對方胸口，從腰間的槍套拔出自動手槍，隨即把槍口抵到艾斯凱勒的額頭。這並非演技。此刻我已經忘記自己來這裡的目的，毫不猶豫地解開了手槍的保險。『慢著！』假如艾斯凱勒沒有這麼大喊，或許我真的就扣下扳機了。

『她後來怎麼樣了，你知道嗎？是我就查得到！』

艾斯凱勒眼冒血絲地動嘴，氣勢幾乎能頂回額前的槍口。我擱在扳機上的手指微微發抖了。

『新人研被關閉了，但那是檯面上的說法。為了照料當時製造的強化人，保留有最低所需的設施。她的紀錄應該也在那裡。知道本名就簡單了。憑我的權限，馬上能⋯⋯』

失笑的嘆息從我口中冒出，衝上胸膛的情緒一下子減壓了。哈哈，洩氣的笑聲無意識地如此盈落，我站不穩似的後退了。槍口離開艾斯凱勒的額前，無力地朝向下面。即使講了這麼多，這傢伙還是沒有跟我站到同一個擂台。『看來是真的呢⋯⋯』我語帶失笑地這麼嘀咕。

艾斯凱勒半張的嘴在發抖，眼睛則看似不明白地猛眨。

『看來，你真的什麼也不記得……你應該會耳聞才對。令拉森中將以下二十七名犧牲的「薔薇」事件。雖然對外宣稱為訓練中的事故，實際原因卻是精神感應機體失控。』

艾斯凱勒屏息以後，『難道說，她人在上面……？』如此低吟的臉色就是答案。明明半年前也聽過那名字才對，這傢伙卻沒有放在心上。我一邊忍著想當場坐下來的乏力感，『在孤兒院長大，連帶感都很強。』一邊像這樣繼續告訴對方。

『生還的「薔薇」乘員之中，碰巧有同一間機構長大的人。對方是艦載機的機工士。我從他那裡問來的。上場測試的精神感應機體……RX－0三號機的駕駛員就是……』

那傢伙被一同登艦的專任維修陣容擋著，始終沒辦法靠近測試機，但仍有機會從無線電聽見測試駕駛員的名字，據說也目睹過好幾次她的臉。原來你不曉得嗎？——跟我還有麗姐一同在機構生活，卻早一步被認養的那傢伙，在最後看似過意不去地對我說了這句話。我本來還以為，麗姐目前仍然和你一起生活……

那成了導火線。後來，我四處探訪已解散的機構員工，追查到麗姐的下落，才得知同時期有好幾名戰災孤兒被送到新人類研究所。機構方面並沒有疏失。是那些佯稱要當養父母的人肉販子偽造了必要的文件來參訪機構，然後擄走物色到的實驗體。同時還留意一間機構只

挑一個，以免引起懷疑。他們讓機構的小孩接受ESP測驗，專挑具備資質者──

『你也有接到報告才對。而你會連印象都沒有，證明被送到新人研的小孩就是如此之多。從輸送帶運來的零件……對你而言，麗妲只是那樣的存在。』

那時候，要是我能留住她就好了……受到沒發生這種事，本身就已經遺忘掉的後悔牽引，我講出了這些話。被任命為人肉販子的，當然不會只有艾斯凱勒一個人。同時有好幾支隊伍採取行動，組織性地展開誘拐，由此而言，這是軍方策劃的作戰行動。艾斯凱勒不過是聽從命令罷了吧。目睹艾斯凱勒沮喪地垂下頭，『……我不知情。』還如此嘀咕的模樣，我有種無法言喻的空虛感。

『我對這些都不知情……』

接著，他的嗓音變得濡軟，有所克制的嗚咽與拍打窗戶的雨聲交雜。我一方面冷冷地低頭看他，同時也將桌上擺的家族照留在目光邊緣。為了軍務，為了養家，即使差事不合意也默默執行至此的一顆齒輪。他不知情。如果知情，他就不會做了？不，即使他知情，肯定還是不得不做。所以才煎熬。所以才難過──

『來做個交易吧。』

再思考下去，會連自己都綁住。我出聲斬斷抑鬱的氣氛，跟緩緩抬起臉龐的艾斯凱勒對

上目光。

『消息斷絕的三號機要編組部隊去搜索對吧？把我加進班底。』

從艾斯凱勒愕然睜大的眼睛，溢出了一道淚珠。我無視他繼續往後說。

『是你就辦得到才對。如果你照做，我就不會向任何人揭發你的過去，也保證不會再現身。』

我冒著危險來這裡，只是為了表達要求。『這交易並不壞吧？』我如此強調，並等待艾斯凱勒的答覆。艾斯凱勒將充血的眼睛左右游移。

『這⋯⋯可是「邪凰」駕駛員的生命跡象，據說在失控風波中就已經斷絕了⋯⋯目前在暗礁宙域遭到目擊的機體駕駛員，會是你要找的人的可能性並不──』

『那與你無關。你決定怎樣？』

我用強硬語氣打斷艾斯凱勒，並且望向他的臉。為何要⋯⋯看似差點這麼問的艾斯凱勒把話吞了回去，同樣凝視著我。

『我沒有自信能等你太久。趕快給我不用殺你的理由。』

話一說完，我就把原本朝著下方的槍口指向對方額頭。聲音冷靜得連我自己都訝異。外頭雨聲加劇，遠雷的閃光照進書齋。窗戶被風吹得頻頻咯答作響，將艾斯凱勒答了些什麼的

聲音抹去——

　　警報突然響起，壓過了其他所有聲音而震耳欲聾。雅各隊長反射性地繃緊身體，我也跟著把回神到當下的目光轉向通路天花板。

　　『全員進入甲種警戒配備。感應器有所反應。MS部隊準備出擊。再次重複——』

　　隨後，艦橋人員的急迫廣播聲撼動艦內的喇叭。感應器有反應——在這艘艦上，會在偵測到的同時就發出警報的對象，只有一個。我望向雅各的臉。「居然又來了嗎……」雅各剛如此低吟，就放開了原本抓著我手肘的手。

　　「之後再談。我們走。」

　　隊長蹬地以後，抓住沿著通路設置的移動用升降桿，接著就頭也不回地趕往MS甲板。

　　目送其背影的我並不覺得鬆了口氣，打算擦掉額頭的汗。手正要舉起，才發現一直都緊握著「某樣東西」，我試著將密實合起的拳頭張開。

　　樣式仿照展翅海鳥的銀色胸針，就在那裡。自從我沒能交給麗姐，就一直沉眠於抽屜深處的那東西，散發著和十二年前幾乎無異的光澤。時間是停著的，如此感覺的我又把那握緊。

　　彼此都長為大人，走在似像非像的道路上，我跟麗姐的時間卻終停在十二年前。至少在我心

裡，她仍是十三歲的少女。得知了後來的駭人經歷，她依然是想變成鳥的純真孩子。要不然，

那陣「聲音」就——

如果能把這個交給她，就可以一併取回停止的時間嗎？思考過短瞬的我，蹬地跟在雅各

隊長後頭。警報持續響著，讓我想起在那片海灘聽見的海鳥啼聲。

2

「約拿‧巴修塔，C006。要出擊了！」

剛做完離艦宣告，投射裝置就迸然滑出，將「完全型[傑鋼]」連同裝備重量超過六十噸的

機體推向前。儘管最大瞬間達5G的負擔撲向全身，我仍在投射裝置將機體射出的那一刻踩

下了腳踏板。

宛如跳台滑雪的選手，「完全型[傑鋼]」的機體輕輕彎身滑過投射甲板，並在飛向真空的

同時點燃背包的主推進器。「大馬士革」與我原先部隊的母艦同屬克拉普級巡洋艦，因此對

甲板長短也不會有疑慮。自認點著推進器的時間點可以得一百分的我，先是檢查與母艦的雷

射通訊迴路，接著則確認了先出發的僚機位置。

縱使不是在戰場，我們滯留的空間仍有相當數量的米諾夫斯基粒子能讓電子兵裝無力化。尤其在這種暗礁宙域，飄浮的殘骸似乎會發揮一種磁性體作用，讓過去散播的米諾夫斯基粒子延緩擴散。在那樣的汪洋中，應最先留意的就是用雷射通訊替母艦與自機確實繫上韁繩。MS在無法使用雷達的宇宙空間和母艦走散會有什麼下場，根本用不著細想。

擊毀自己的母艦，在宇宙遊蕩了半年的「邪凰」就不合此例了吧。我甩開忽然打岔的思緒，讓自機為先出發的五機殿後。除隊長機以外，所有機體都在這次出動帶了超級火箭砲。只有裝備狙擊槍想瞄準腳程快的「邪凰」，雅各隊長判斷要用散彈展開包圍攻擊方為上策。只有裝備狙擊槍的隊長機，才能伺機讓它一槍斃命。雖然基本戰術是以散彈驅趕，再用「海蛇」綁縛，但參謀本部並未堅持活捉「邪凰」。對目睹過那怪物般機動力的歇察爾隊眾人來說，想法也是一致的。

因此，視情況演變，我非得阻止隊長機使用狙擊槍才行。無論要訴諸任何手段……如此心想而無意識地咬緊牙關的我，就將偵敵感應器開到最大，努力監視著四周。『真是，連沖澡都沒空。』從開啟的無線電，傳出了德勞上尉如此咕噥的聲音。

『沒探查到母艦吧？既然那傢伙一直都在飛，推進劑應該已經不剩了。』

『與那無關啦。它是靠背後的翅膀在飛。』

分不出是否在開玩笑的口吻，讓一行人失笑的呼氣聲在無線電交疊。隨後，雅各的一句

『所有人聽著』響遍通訊迴路。

『如你們所聞，大約三十分鐘前在航道上的宙域觀測到了爆炸光芒。恐怕是「L1匯合站」遭破壞所致。』

由地球與月球以重力均衡催生的拉格朗日點之中，出現在地球與月球相連直線上的點被稱為L1，這塊暗礁宙域也被涵括於其範疇。由於那是兩個天體以重力波相互拉鋸的節點，故以往戰爭排放的成堆鐵屑會聚集於此，就形成了高密度的殘骸之海。

「L1匯合站」則是設置在L1宙域的巨大大陽光發電衛星，落成於宇宙開發初期，除了被往來的航宙船隻當作中繼基地利用外，更是守望著地球與月球間航海而為人熟知的宇宙燈塔。那座「L1匯合站」被破壞，而且疑似已經消滅的消息，就像與探查到「邪凰」配合好時機一樣地傳到了「大馬士革」。

以距離而言是相隔數萬公里的宙域，因此事情與「邪凰」無關。同於這塊L1宙域，有大規模戰鬥正在進行。『潛伏於各SIDE的新吉翁艦隊，也相繼出現倉皇的動向。』如此說下去的雅各語氣嚴肅，我又將牙關咬得發響了。

『從「工業七號」起頭，還飛散到達卡與特林頓基地的火種，又回來宇宙了。我們的任務並未變更，但今後大有可能對上航向L1方面的新吉翁艦艇。所有人別鬆懈。要當作這塊宇域已經成了戰場。』

「了解。」我與其他僚機齊聲答覆，然後凝神望向正面。經過觀天CG補正的全景式螢幕上，標記的恆星及星座上有斗大光點不自然地亮起，顯示的宇宙空間本身也帶著些許青色調。駕駛員可以隨意調節色調與星辰的平衡，不過無論怎麼調，還是只能捕捉到機體感應器有效半徑內的影像。盡是看見行經的殘骸，無法窺探疑似在數萬公里彼端展開的戰鬥跡象。

視情況也有可能中斷當下的任務，被派去與新吉翁交戰。偏偏遇上這種時候。我克制想捶眼前顯示板的衝動，繼續把自己也明白在焦躁的臉朝向正面。「新吉翁那幫人，真的打算再打一場啊？」德勞的聲音如此流過無線電，讓我緊繃的神經更添壓力。

『可不能小看他們。畢竟「夏亞反叛」過後，對方似乎仍持續在加強戰力。』

『怎樣都好。與其追那隻怪鳥，跟吉翁交手還比較痛快。』

『我有說過別鬆懈。在這之後關閉無線電。嚴加警戒四周。』

無線電最後響起雅各的聲音，接著就斷了。我也沒有鬆口氣的想法，只是欲振乏力地操控機體的主攝影機，朝上下左右的虛空掃過偵敵的目光。探測到「邪凰」機影的地點就在附

近，假如它還在這一帶徘徊，應該能看見從機體流露的那陣青色燐光——

『你有沒有聽過所謂的精神感應框體？』

在只有發電機振動聲累積的寂靜裡，冒出了幾天前聽過的艾斯凱勒准將的聲音。與此同時，我用壓抑的臉望向虛空中的一點。

『那是研發供MS使用的材質。內藏著尺寸相當於金屬粒子的微型電腦晶片。原本是要全身都是由精神感應框體構成。可以說它就是用了對感應波……對人類意志會產生反應的金屬，所打造出來的機體。』

遵照交易，辦妥把我安插進「邪凰」搜索隊的手續以後，在最後跟我見過一次面的艾斯凱勒曾談到那些。原本還以為他是要勸我轉念，摸不清真意的我便細聽了那些話。

『當然，它的操控介面並非是以往的任何機體所能相比。只要啟動名為NT－D的管控系統，機體就會全部交由駕駛員的感應波來進行操控。意思是連動手駕駛都免了。但這有缺點，啟動狀態若持續太久，當中的駕駛員肉體便保不住。因此，啟動的持續時間設有限制。N

T－D啟動中的最長運作時間為五分鐘。超過這時間，就不保證駕駛員還能維持生命。哪怕駕駛機體的是強化人……』

啟動NT－D的模樣，就是亮出Ｖ字天線與複眼的「鋼彈」型態。我在紀錄影片中目睹過那怪物般的身影，感覺並不難想像，但艾斯凱勒似乎不是抱著威嚇的想法才對我說這些。

『單從紀錄來看，「邪凰」在啟動狀態下並沒有運作超出時限的形跡。駕駛員的生命跡象，是在之前的階段就已經斷絕。所以駕駛員仍然生存，生命跡象斷絕則是通訊系統失靈，或單純故障的可能性也並非為零……不過，精神感應框體原本就還有許多尚未究明的部分。感應波要是過度集中，將引起發光現象，還會轉化成物理性能量……啊，不對，這一點與本次事件無關。總之，既然它具備連研發陣容都無法預期的特性，就沒有什麼可確定的部分好說。官方會做出研發中止的發表，也是導因於此。無法駕馭的東西，稱不上兵器。這項原則，我們在研發強化人的過程中深切體認到了。說來實在諷刺……』

艾斯凱勒說到這裡會微微一笑，大概是在譏諷被小卒拿過往事蹟威脅的自己；或者他是在同情人類連責任都負不起，卻急於追求新技術，結果便一再地咎由自取。無論如何，想到這個男人或許也已經心靈崩潰，我便不自在地聽起艾斯凱勒的述懷了。

即使拋開過去，還一臉若無其事地坐上將官之位，扛著前迪坦斯的十字架就不得心安。或許艾斯凱勒始終都在等待被我這種人搬出過去罪狀的那一刻。為了贖罪……不，為了和認得自己真面目的人面對面，吐露深藏胸中的真心話。因為他知道那些話擱著會化膿，讓身心

都跟著腐敗。

『我曾經懷有夢想。將人類上了宇宙會進化的新人類思想……將吉翁主義[zeonism]驅逐，人類就

能再次團結合一的夢想。強化人類搭配NT－D……只要靠技術的產物凌駕新人類，把那稱作

人類進化型態的說法就會消失吧？

國家、民族、宗教……以往，在人類只於地球過活的時代，歧視與偏見將人拆成了千百

種。克服那些業障之後，人類才迎來名為聯邦的統一政府……迎來了宇宙世紀。面對浩瀚無

際的宇宙，人類這支物種要如何存續下去？那應該是人類往後在宇宙世紀的課題，吉翁主義

卻打算讓人們記起舊有的偏見與歧視。用新人類與舊人類這樣的字眼……你不覺得這是令時

代倒退嗎？所以我們才——』

輕微的衝擊「隆」地閃過機體，將記憶中的說話聲趕跑。

我頓時回神，並且迅速用目光掃過機體做檢視。可以看見帶著狙擊槍的隊長機，正用左

手接觸我這架「完全型傑鋼」的腳踝。

『約拿中尉。剛才很抱歉。』

透過自動開啟的接觸迴路，雅各的聲音傳進機體內。「不會……」我立刻回話，同時也

確認了各僚機散開的相對位置，然後隔著全景式螢幕俯望抓住機體腳踝同航的隊長機。

『我似乎也累了。疲倦到把對作戰的不滿推給部下……』

「隊長，我能體會你的苦心。因為你處在必須把隊伍安全放在最優先考量的立場。」

『就算那樣，突然把你當間諜也說不過去。我有段厭惡的回憶。』

那聲音聽起來就跟機體一樣，感覺莫名**貼近**。原本只想著要怎麼敷衍的腦子像是受了觸發，我便蹙眉望向隊長機的頭部。

『那已經是十年前的事了。過去我也曾受到召集，一樣要和不相識的成員組成隊伍。於護衛任務之中。有艦艇要在殖民衛星的外壁執行某些作業，期間內不能讓任何人接近就是我們接到的命令。我也沒有注意是什麼被運到了那裡。當我得知實情，已經是幾年以後的事了。

地點就在SIDE1，三十番地。』

屏住的一口氣變得吐不出來，我凝視了隊長機看似低垂的頭部。沒有宇宙移民者不知道「三十番地案」。那件慘案在迪坦斯的行徑中屬惡劣程度可爭一二的大屠殺，更是反地球聯邦運動興起的導火線。雅各當時在現場。他什麼也沒有得知，只是被逼著把風。明明不是迪坦斯的一分子，卻身不由己──

『被運過去的是G3……毒氣。因為那裡曾出現大規模的反聯邦抗議活動，迪坦斯的那些傢伙就下手了。在密閉的殖民衛星裡注入毒氣，裡頭的人便無處可逃。有一千五百萬的居

民遭到殺害。參加抗議的人、沒參加的人、女人、小孩、嬰兒，都毫不知情地死了……想必是跟地獄一樣的光景吧。』

我無言以對。纏在腳邊的隊長機彷彿成了鉛塊，身陷於這種錯覺的我把目光轉向正面逃避。

『用不知情當藉口並不管用。無論狀況為何，我就是提供了助力。到現在我仍然會不時作惡夢。夢到我待在那座殖民衛星之中，還曉得毒氣立刻就會注入。我在街上到處跑，喊著要大家快逃，快點逃，卻總是發不出聲音。周圍的人都一臉不理地經過身邊。在公園有小孩四處奔跑，有年輕母親哄著嬰兒。唯一與我目光相接的，是在家裡窗口前晾衣服的女人。不知道為什麼那卻是我的娘親，然後……』

我不知情——艾斯凱勒含淚的嗓音與之重疊，他們是犯了什麼罪？我在無心間思索。

那不會是名為無知的罪。他們的罪被認定為罪，是在時間經過以後，當時當地的他們無從判斷自己的行為。如果硬要定罪，就是身為耿直齒輪之罪。那連罪行都稱不上，而是任誰都有可能掉進的陰險陷阱……

『假如有冥世存在，那大概就是替我安排的地獄吧。』

「哪的話……！隊長根本什麼也——」

當我忍不住扯開嗓門，看向腳邊的隊長機時，我忽然看見他的機體從內側被爆炸風壓扯裂，然後無聲無息地四散的光景。

「隊長！」

『讓你聽了段無聊的往事。』

聽似平安無事的說話聲從接觸迴路流出，我愕然地眨眼。

雅各的「完全型傑鋼」與方才一樣，還停在腳邊。

要當成幻覺……未免太過鮮明。我打開頭盔的面罩，揉了好幾次眼睛。莫名其妙。我確實有看見隊長機炸開，飛散的碎片還灑到了四面八方，隊長機卻依然在那裡。附近也沒有僚機以外的機影。只有冰冷的真空與廣闊無際的黑暗。

『因為發生過那種事，我對這種祕密任務特別敏感。你就別介意了。剛才的事……』

雅各的聲音仍持續傳來。那音量逐漸變小──不，五感能捕捉的一切情報都遠離至後方，我感覺到有不同於那些的某種靈思從內裡升起。

呼吸急促。心臟怦然敲響警鐘。太陽穴附近也在抽搐搏動，但不會疼痛。肉體認知的事相，如今迴盪於遙遠的彼界。有更為龐大的意識，有某種來路不明的知覺正在腦袋裡蠢動，想要與我「接通」。

位於身外，也位於身心內部之物。遙居表層意識之下，靠沉眠也無法抵達的意識深洋底部，有那東西在活動，並且呼喚著我。約拿，約拿……如此反覆的「呼喚聲」。令人懷念的聲響化成光穿過額頭，在腦海裡灑落淡淡的餘芒。

——約拿，快躲開。

我明確聽見那「聲音」以後，就反射性地扳動操縱桿，並踩下腳踏板。

我的「完全型傑鋼」突然令推進器噴發，好似要加速甩開接觸中的隊長機。『約拿？』

當雅各如此大喊的聲音閃過無線電，我就在直覺驅使下傾全身之力吼了出來。

「全機散開！」

劃破無線電的一道吼聲，讓原本密集於半徑五百公尺左右的六架隊機頓時往四周散開。

反射動作之快，可以說不愧是從各隊選拔的S級駕駛員，但要完全避開仍然時機過晚。ME GA粒子彈的粗大光軸幾乎同時掃過，直接命中了飄流於附近的一塊殘骸。

爆炸光球膨發，衝擊波襲向散開的各機。我一面檢查機體損傷，一面將視線掃向周圍。

有幾機被光束飛散的剩餘粒子濺到，表面似乎烤焦了，但沒有嚴重損壞的機體。全員平安。

『媽的，居然開火了！』

『是「邪凰」嗎！機影在哪裡！』

『各員，採C隊形！下一波要來了！警戒別鬆懈！』

雅各喊道，最先重整陣腳的隊長機令主推進器噴發。我無視指示讓機體轉身，將「完全型傑鋼」朝著與僚機不同的方位疾馳。

「叮」的一聲，青色燐光閃過。我看得見。雖然還在機體的感應器範圍外，但確實能感受到其存在。飛竄於殘骸縫隙的黃金不死鳥。把我喚來這片宇宙的「聲音」主人——

「是麗姐……嗎？」

我不由自主地嘀咕，並讓機體進一步加速。有著無數殘骸游弋的彼端，青色燐光彷彿於星輝斑斕中乍然一現，「可惡，看不見！對方在哪裡！」德勞這麼問的聲音隔著無線電撲上耳朵。

『那就是常聽人提起的光束麥格農嗎？可比艦砲了吧！』

『所有人冷靜！別破壞隊形。約拿，你要去哪——』

雜訊沙沙響起，無線電聲音一斷，再次閃耀的光軸就從我頭上掠過了。確實很粗。可以認出那並非MS攜行的制式光束步槍，而是具有艦艇主砲級威力的MEGA粒子彈，但問題在於它飛來的方向。

青色燐光飛在遙遠前方。剛才的光束，則是從更偏北邊的天際射出——

「不同方向……？」

——幫我的忙，約拿。

那陣「聲音」又貫透頭頂，我不禁摸向頭盔。

「什麼……？」

——那是不該存在於這個世界的東西。

「啥意思，妳在說些什麼！」

——是你就辦得到。因為你對我的「聲音」有了回應。

底下的雙眼一閃，不屬於這裡的某處光景就在駕駛艙中擴散——

艙湧出的光當翅膀，鳥一般的身形漫舞於虛空。黃金不死鳥。只見它逐漸來到我面前，面罩

配合從內裡響起的「聲音」，在前方閃爍的青色燐光劃出弧度朝這裡接近。它以背部萊

狹窄、空蕩的房間。可以說除了床舖之外什麼都沒擺，我所分到的一間官舍。

而我坐在床舖上。垂著頭，光看就可悲的模樣。沒有錯，那是從同機構的那傢伙……從

「蕗蕎」事件歷劫生還的那傢伙口中，得知麗姐近況的當晚。

那時同樣下著雨。我什麼都不想做，就坐在床上。於是等我忽然感覺到氣息，抬起臉龐

時，我看見了。我看見麗妲·貝爾納納站在那裡。

無異於過去，我看見麗妲，她仍是十三歲的模樣。當然了，因為我不曉得麗妲後來長成什麼樣。毫無疑問地那麼想的我，看了微微發光的麗妲。儘管她是有如半透明身影那樣晃悠悠的存在，卻還是帶著確實的存在感回望我，並且這麼說道。

——約拿，來這裡。幫我的忙。

幫什麼？如此質疑的腦袋並未運作。既然她在求助，我非得回應。我欠麗妲的就是那麼多，在我心裡有這種無條件的理解。我伸出手，麗妲也伸了手。麗妲那甚至能感受到體溫的指尖即將觸及我的手指，當我向前挺身想把她抓牢的瞬間，那就如幻影一詞般消失了——

「原本我全忘了！關於妳的事！」

不足片刻的意識游離。我開口大喊，將機體的推進器全開。

「完全型傑鋼」急遽加速，朝著來到極近距離內的「邪凰」伸出手掌。「邪凰」在相觸的前一刻翻了身，「完全型傑鋼」仿人類打造的手掌就這樣撲空。俐落調頭的「邪凰」灑下青色燐光，好似要引誘我而飛離。額前獨角——象徵鳥羽的黃金獨角還發出閃光。

我把手指掃過火器管制裝置，將選好的「海蛇」尖端朝正面舉起。我看見射出的倒鉤拖

著鋼索尾巴，纏上了「邪凰」的腿。

「我都不知道。要是不知道該有多好。妳居然會⋯⋯被當成實驗的動物對待⋯⋯！」

我讓機體把另一隻手掌擺在伸到最長的鋼索上，並且點燃推進器用力拉。原以為「邪凰」會有抵抗，它就輕靈轉身，披著青色燐光朝這邊衝來了。

「妳明明死了！為什麼事到如今還要出現在我面前！」

我從瞄準畫面捕捉到從正面直衝而來的「邪凰」，讓機體舉起掛在腰部的超級火箭砲。

沒錯，她已經死了。從看見那道幻影時，我就明白那一點。可是，即使如此，我之所以會來這裡——

相對距離縮短。只見在瞄準畫面當中，顯示為RX－0－3的機影逐漸變大。在測試過程中失控，奪走了二十多條人命的惡魔。其機體寄宿著麗妲靈魂的黃金不死鳥⋯⋯！

我無法開火。我不是為了開火才來這裡的。在閉眼的那一瞬，「邪凰」行經我的頭頂，腳踝還纏著「海蛇」的鋼索就從上面飛過去了。

一度鬆緩的鋼索立刻又伸到最長，衝擊猛然閃過駕駛艙。連要讓自機重整陣腳都來不及。

被展開燐光翅膀的「邪凰」拖曳，下場就是我的「完全型傑鋼」盪過了虛空。

「電擊⋯⋯沒啟動嗎！」

系統明明正常運作，「海蛇」的電擊機構卻沒有動靜。我一邊受加速的Ｇ力擠壓，一邊設法讓機體扭身，同時噴發推進器與噴嘴進行急煞。原本任對方拖著飛的「完全型傑鋼」改換體勢，令機體各部位的噴嘴噴燃以對抗「邪凰」的牽引力。機體只是對「海蛇」造成幾乎要讓鋼索扯斷的負擔，速度絲毫沒有下降。我的「完全型傑鋼」被「邪凰」怪物般的推力要得團團轉，還往暗礁宙域拖得越來越深。僚機……已經消失在感應器圈外了。

「該死的蠻勁……！」

放開「海蛇」就能輕易脫身，但我辦不到。我敢篤定這次再追丟，會再也見不到對方。

「邪凰」拖著我翱翔於殘骸中的機影，在螢幕彼端搖曳如飛鳥，我想起自己看過這樣的場面。獵人為得到保證能長生不老的靈血，拚命啃向落網的不死鳥……後來他怎麼了？是的，能將不死鳥抓到懷裡固然好，他卻被圍繞其身軀的火焰燒死了。隨後不死鳥也燃燒殆盡，從灰燼之中又有新的不死鳥誕生──

童話情節。現實中沒有那種鳥，眼前的「邪凰」終究也只是機械。即使核能反應爐實現了半永久性的運作，推進器燃料一旦用盡，在宇宙就成了完全沒用處的機械人偶……不過，從機體流出的青色燐光是什麼？跟推進劑燃燒時的光芒不同。彷彿能沁入網膜的那陣光芒正如字面所形容，看起來像是從機體內流出的。

「那並不是推進器的光。是精神感應框體的光嗎……？」

——小心。敵人很近。

「聲音」再次響起。我把視線從「邪凰」身上扒開，對周圍三百六十度的虛空迅速做了清查。

「妳說有敵人……？」

在這種情況，會把什麼稱作敵人？我的疑問尚未在腦中成形，全景式螢幕的一隅已經先有光束的輝芒膨發，機體就被一舉向前拖了。

與方才一樣，高功率的MEGA粒子彈在虛空劃出粉紅色光軸，濺散的殘餘粒子如飛碟般打在機體上。假如「邪凰」沒有幫忙拖，或許就直接命中了。毛骨悚然只在片刻，我對光束飛來的方向心裡有底，便將偵敵感應器其中到那一帶的宙域。

米諾夫斯基粒子變濃了。散播源就在附近。既然對方備有長程MEGA粒子砲，又能散播米諾夫斯基粒子，敵人並不會是MS。當我這麼想的瞬間，短促警告聲就在駕駛艙內響起，自動開啟的放大視窗捕捉到潛藏於殘骸死角的敵影了。

果然不是MS。是艦影。幾乎呈等腰三角形的船體，還將散熱舵像翅膀一樣朝左右伸開的形狀，並非聯邦軍的設計理念。

「艦艇……新吉翁……?」

有比對相符的敵艦資料，姆薩卡級巡洋艦。未待顯示的資料讀取完畢，姆薩卡級的二連裝主砲就開火猛轟。受到早一拍行動的「邪凰」拉扯，我又以驚險的距離閃過那道光軸，更發現姆薩卡級後頭還有另一道敵影。

尺寸與姆薩卡級相去不遠，以僚艦而言形狀卻有古怪，彼此的距離也太近。那是以鋼筋桁架組成的巨大長方體，有別於姆薩卡級之處在於不會發出火線，只是默默不動。好似建設中的高樓大廈……不，好似鷹架。建造艦艇之際，搭在船塢將船身罩住以供立足的鷹架。若仔細端詳，還能看出有幾道纜線從姆薩卡級的艦尾伸出，正在進行曳航。戰鬥能力當然不用說，連自航能力都沒有的那座物體之中，有東西在沉睡。仍未建造完成的身軀到處閃爍著焊接的火花，與鷹架一起受到拖曳。

——那是敵人。要在對方醒來以前，先將它擊沉，

有「聲音」說道。我一邊對快要能理解的自己感到困惑，「妳說……有什麼會醒過來?」

一邊如此低吟。

——趕快。他們也在動搖。趁「核心」還沒有就位。

「要我擊沉那艘艦艇……?」

所以我才會被呼喚過來。尚未完全納為己有的領悟從腦海深處浮現，分不出是第幾次的砲擊驅散了那些想法。以艦艇來說雖屬於小型艦，對力仍是滿載四門連裝MEGA粒子砲和對空機關砲的輕巡。這豈止處於弱勢。我一邊被任意翱翔的「邪凰」拖著，一邊穿梭於射上來的火線，「辦不到！要我單一機……」並這麼發出慘叫。假如是趁敵人不備也就罷了，對方已經察覺到我方的存在。起碼要等歇察爾隊的僚機抵達——

——有你的機體就行了。快點，艦載機要升空了。

受到急迫度加劇的「聲音」所催促，我渾身發毛地望向姆薩卡級。沿著艦首，有兩道斜向設置的投射甲板，位於起跑點的機庫閘口正逐漸開放。記得姆薩卡級的MS乘載數為四

……不對，六機嗎？無論如何，要是讓複數敵機起飛，遠離母艦的歇察爾隊將處於弱勢。跟敵機互鬥的過程中，姆薩卡級就會逃之夭夭。旨在運送「那東西」的姆薩卡級，應該不會堅持回收艦載機。若是現在被它溜掉，就再也沒機會碰上。姆薩卡級會抵達「工業七號」，「那東西」將落入對方手裡。

「混帳！」

我並未懷著足以用「下定決心」來形容的意志。無法承受他人的「既有認知」逐漸化為已有的壓迫感，想逃避的肉體即刻採取了行動——這麼說會比較貼近事實。搞什麼鬼，我現

在正打算做什麼？儘管疑惑，儘管恐懼，我仍讓自機的手掌放開「海蛇」，並舉起超級火箭砲。「邪凰」掙脫了原本纏在腿部的「海蛇」鋼索退到後方，我則背對它遠去的機影，向姆薩卡級踩下腳踏板。

「完全型傑鋼」側翻躲過MEGA粒子砲再次閃爍的火線以後，隨即將背部與腿部的推進器全開，朝著姆薩卡級猛衝。我閃開對空機關砲如劍山般射上來的火線，繞到敵艦的正面。這並非神智正常的舉動。對上敵艦時，繞到火線稀疏的艦底或後方才符合教條，沒有傻瓜會繞到防守最為嚴密的正面。可是，想用「完全型傑鋼」的單機火力將其擊沉，除了到可以瞄準艦橋與燃料槽兩處的正面就定位之外別無他法。當然，敵方中彈面積會變小，但只要不失手就行了。

簡直像王牌駕駛員的思路。這是我的「既有認知」？還是跟我腦海裡接通的某種靈思具備的「既有認知」？我停止思考，並且將舉在腰際的超級火箭砲與其他所有火力的保險都打開了。

「完全型傑鋼」穿過火網，一躍來到姆薩卡級的正面，將扛在雙肩的飛彈槽栓扣陸續解除。同時則有兩道飛彈從姆薩卡級的艦首射出，朝著在正面就定位的愚蠢敵機直逼而來。我更看見有三門連裝MEGA粒子砲的砲口轉向要瞄準這裡，就將全身力氣化成聲音喊道：

「去吧！」

彈體從超級火箭砲的前端連續發射，六道飛彈由雙肩的飛彈槽射出。加裝於前腕的槍榴彈發射器也被炸藥推送出去，一瞬間，「完全型傑鋼」受到多種彈藥的發射廢氣籠罩，成了青白色的大團霧靄。

最先飛向目標的超級火箭砲彈體挨近了姆薩卡級發射的飛彈而炸開。灑出的散彈誘使飛彈爆炸，兩顆巨大的火球在「完全型傑鋼」面前綻放。而六門飛彈鑽過火球飛抵姆薩卡級，一門命中了燃料槽，一門直擊艦橋，讓船體湧發爆炸的閃光。隨後抵達的飛彈讓主砲、投射甲板延燒，一顆顆火球將姆薩卡級吞沒並逐漸膨脹。艦內似乎也受到引爆了，原本即將開啟的機庫閘口由內側被爆壓轟開，我看見MS斷肢從中排出的慘狀後，當場就趕在主砲火線襲來以前離開了。

我繞到艦底，將超級火箭砲一顆不剩地發射出去。裝備於艦底的主砲轟飛，散熱舵被連根拔起，引燃的碎片與燃料像內臟一樣由裂開的艦底噴湧而出。從好似熔岩瀑布的那陣熾熱逃離後，我來到姆薩卡級的艦尾，用裝上預備彈匣的火箭砲繼續射擊。姆薩卡級從主推進器也冒出爆炸的火焰，船體逐漸瓦解，在最後就引發格外大規模的爆炸，成了一顆巨大火球。

原本接在艦尾的纜線被炸斷，內藏「那東西」的鷹架受爆壓衝擊而緩緩飄離。其實我是

想將它摧毀，但「完全型傑鋼」已經沒有剩餘的火力。母艦一沉，不具自航能力的鷹架就是

與四周殘骸沒多大區別的廢料。儘管機體本身因為姆薩卡級的爆壓在搖晃，「成了！成了吧

……！」我仍如此高喊。成功了。我真的辦到了。像王牌駕駛員那般，憑單機就將敵艦──

──還沒結束。「核心」依然活著。

有冷靜的「聲音」這麼說道，感覺像被人擰了臉頰的我看向姆薩卡級。

在絕對零度的虛空中，急遽降溫的火焰逐漸化為氣體，有一架MS衝破餘焰從姆薩卡級

的殘骸中飛了出來。於放大視窗捕捉到那道機影的我，膽寒地凝視了經CG補正的圖像。

有比對符合的敵機資料，MSN─03「亞克托・德卡」。與現今的新吉翁機體一樣，

屬於袖部有徽章裝飾的「帶袖」機型，機體本身卻是三年前在「夏亞反叛」中確認過的精神

感應機種。大概是因為預備機體的庫存不多，那架「亞克托・德卡」有一條手臂是用其他機

種代替，還在脫離火焰及氣體的漩渦之後朝鷹架靠近。

非阻止不可。

──要是讓「核心」接觸，那東西就會醒來。

「可是，能用的只剩火神砲……咦？光劍……」

他人的「既有認知」與已有的相互交融，身體便自行動作讓機體抽出光劍。透過能讓光

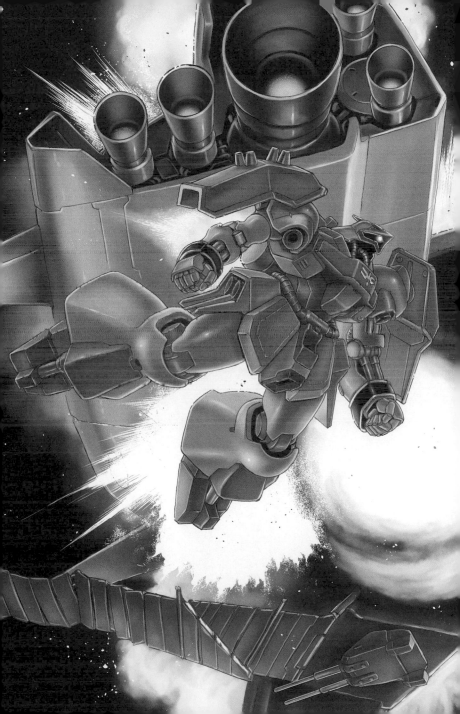

束偏向的Ｉ力場提供斥力並予以收斂，將劍身般屹立的光束直接當利刃使用的揮砍兵器。伸

到約十公尺長的光刃亮出之後，拋開超級火箭砲的「完全型傑鋼」就勢如脫兔地凌空而去。

我一面將雙肩的空飛彈槽卸除，一面朝背對我方的「完全型傑鋼」猛衝。對方似乎滿

腦子只想攀上鷹架，就將我的存在於意識之外。就算那是裝備精神感應裝置的機體，我也

能趁機幹掉它。我不思考別的，將全副心思都集中在「亞克托・德卡」的土黃色機體──

『約拿！你這臭小子搞什麼！』

忽然闖來的現實叫喊聲，讓我分了心。「隊長……？」我如此驚呼，接近警報頓時響起，

逼至跟前的「完全型傑鋼」隊長占滿全景式螢幕的視野了。

『臭小子！你果然是本部派來的諜報員嗎！』

雅各的吼聲貫入耳中，同一時間，挺身撞上來的隊長機讓駕駛艙激烈震盪。我連忙讓光

劍停止發振，想操控機體手腳甩開糾纏的隊長機。用雙手環抱軀幹的隊長機不肯輕易放手，

「亞克托・德卡」趁隙溜進鷹架內部。為了調整尚未徹底完工的「那東西」，鷹架裡留著幾

名作業員。「亞克托・德卡」便在他們誘導之下，朝「那東西」靠近。「那東西」將一部分

裝甲伸展開來，用騰出的空位裝載「亞克托・德卡」的機體。宛如雌蕊授粉一般，藉此完備

的機體將「核心」吞入──

「不行啊！隊長，有敵機……！」

『什麼敵機！狀況到底怎麼樣了，給我說明！』

依舊交纏的兩架「完全型傑鋼」，從瀰漫著各種碎片的虛空中飄過。我待在駕駛艙，卻能用客觀的角度觀察其樣相，更看見那東四在鷹架中動了起來。我並不是感覺到的。彷彿腦裡頭打開了另一塊視野，讓我同時看見那些光景。

「那東西」推開鋼筋外殼，在鷹架中活動筋骨。哪怕折彎的鋼筋彈飛，害那些作業員被壓扁，它也毫不介意。擔任「核心」的「亞克托·德卡」亮起單眼感應器，「那東西」便揮動它巨大的手臂。圍繞在周圍的鋼筋連連彈飛，長方體鷹架由內側遭到扯裂。異樣突出的雙肩從中挺起，把擔任「核心」的「亞克托·德卡」當成頭部組件的身軀隨之現形以後，彈飛的大量鋼筋就如雲霞般飄散到虛空。

「那艘艦打哪裡來的！你把它擊沉的嗎！它是哪一方的艦艇？」

雅各毫未察覺近在背後的異狀，還看著姆薩卡級的殘骸大發雷霆。「正常人」看事物的視野，是多麼狹隘啊。我一邊掙扎著想擺脫隊長機，「新吉翁啊！」一邊如此吼了回去。

「它原本要前往『工業七號』。為了把『那東西』送交弗爾·伏朗托。」

『弗爾·伏朗托？那傢伙是誰？你在說些什麼！』

「我也不知道啦！麗妲，想點辦法！」

連我自己都不能將「既有認知」掌握清楚，自然無法轉達給他人理解。我朝虛空尋求「邪凰」看不見的機影，並且大叫。青色燐光發出「叮」一聲的清響，飛舞於半空的黃金色機體映入腦海內那片視野。

──我能做的，就是看到最後而已。「聲音」只能傳達給聽得見的人……

「那未免……！」

──不行。它要醒過來了。

剎那間，腦袋忽然閃過受重物壓迫般的劇痛，我冒出了像青蛙被輾平的呻吟聲。

「那東西」對我與「聲音」pressure相接的神經造成擠壓，還將釋出的壓力從頭頂傳達到全身骨肉。光是存在著，就能釋出強大壓力。雅各好像總算察覺到了，『搞啥啊，那是什麼玩意！』

我一邊從無線電聽他如此大喊，一邊用現實的視覺捕捉「那玩意」。

長了腳的金字塔，是我對它的第一印象。如此龐大，如此難以接近。若仔細觀察，金字塔頂點是突出呈銳角的肩膀，形成了兩座陡峭的山脈。夾在當中的軀體，則在相當於胸口的部位收容著「核心」，直接把「亞克托‧德卡」的頭部迎為首級。和全身相比實在太過嬌小的頭部底下，有滿載擴散MEGA粒子砲砲口的軀幹，以及讓人聯想成巨大裙襬的下半身，

從裙底有兩座燃料槽伸出如雙腿。兼為噴射座的推進劑儲藏槽，光是該處應該就長達五十公尺。

最為異樣的，是籠罩著那山丘般巨體的裝甲色彩。紅……而且暗如血色。因循在一年戰爭時打響紅色彗星之名的王牌駕駛員，同時又主導了第二次新吉翁戰爭的夏亞‧阿茲那布爾，新吉翁的艦艇大多以紅色為基調，但眼前這種紅的陰慘感覺別具一格。彷彿由以往人類在宇宙所流的血凝聚而成，猶如巨大瘡痂的紅色異形──

『戰艦……不，那是MA嗎？』

雅各戰慄地嘀咕。MA非屬MS那樣的人型，而是在狀似戰鬥艇的本體配上格鬥用手臂，或機動用腿部的機動兵器，但這座超脫常軌的異形是否合乎其範疇並不好說。剛這麼想，尚留原形的姆薩卡級機具產生一陣爆炸，飛散的燃料與碎片碰巧落到了異形腳邊。

在烤熱的鐵片熔化裝甲表面，促使內藏的大量推進著火以前，將兩道燃料槽切離的異形便急速上升。引爆的燃料槽化為火球，與鷹架殘骸一同蒸發；喪失兩腳的異形將那看在眼底，緩緩地舉起雙臂。那傢伙終究只是失去了外連噴射座，裙甲底下仍內藏著無數推進器。

受腳邊的爆炸光芒照耀，然後浮現虛空的紅色異形，在我看來就像東洋佛像。酷似盤腿於蓮花上坐禪的東洋之神……人稱佛陀或釋迦且眼睛半睜的神明。

『簡直跟「吉昂」一樣啊……』

雅各聲音發抖地說，而我重新望向了紅色異形。吉翁軍於一年戰爭末期投入的精神感應

機體「吉昂」之名，我也有聽過。據說那也沒有雙腳——

「新吉翁的『吉昂』……『新吉昂』……?」

我不自覺地嘀咕，擔任「核心」的「亞克托・德卡」就像有了反應一樣地亮起單眼。紅

色異形——「新吉昂」將手臂朝向這裡，我看見有如五指的MEGA粒子砲砲管在蠢動，就

立刻提腿踹了隊長機的軀體。

「快躲開!」

同時，我也讓推進器噴發並脫離現場。隊長機被踹得翻上半圈，隨即也靠著脊椎反射之

快採取了脫離的舉動，但「新吉昂」的砲管發射得更快。

發射的並非光束。而是砲管本身被射出，還拖著纏線的尾巴飛了過來。有線式的

遙控砲台，或者跟「海蛇」一樣的電擊兵裝?我一面躲開接連射出的四五道砲管，一面提防

感應砲特有的全方位攻擊而眼觀四方，緊接著發生的狀況卻超乎想像。射出的砲管直直衝向

隊長機，如實體彈一般撞上其機體，而且陷了進去。

『唔喔!』雅各的慘叫聲如此閃過無線電。「隊長……!」這麼大喊的我順勢讓光劍發

感應砲

All-Range

174

振，想接近砲管陷進胸部的隊長機。我有不好的預感。要盡快斬斷纜線，救出隊長機才行。

從哪裡救？如此思索的腦袋並未運作，用火神砲率制緊迫而來的其他四門砲管的我，就讓機體朝旁邊飛身逃過了全方位的包圍。我立刻靠 AMBAC 控制住機體姿勢，將靜止於虛空的隊長納入視野。然而在此時，隊長機已經不是隊長機了。

陷入胸部的砲管冒出放射狀龜裂，隊長機的裝甲逐漸浮現樣似血管的皺痕。痛苦般地讓頭部後仰，手腳也隨之抽搐的隊長機，用古怪扭曲的姿勢把主攝影機轉過來了。我無條件地拉起操縱桿，採取了迴避行動。

點燃噴嘴，幾乎以直角變換航道的「完全型傑鋼」身旁，被隊長機發射的光束光軸掠過。

飛彈跟著從雙肩發射槽射出，在驚險躲過的我腳邊綻放出爆炸光輪。衝擊穿過駕駛艙，飛散的碎片在裝甲鑿出無數傷痕。毫無間隔地抵達的第二發飛彈也啟動接近引信，熱能、衝擊波與碎片的激流朝我這架「完全型傑鋼」襲來了。

「隊長……！」

『不行啊，機體不聽控制……！』

隊長機無視於雅各近乎慘叫的聲音，以屍體般的平靜態度扣下狙擊槍扳機。另外四門砲

管也從上至左右射出光束，光躲就費盡心力的我，在錯綜複雜的十字火線另一端看見「新吉昂」了。是那傢伙，那傢伙在操控。它用貌似感應砲的那道砲管當媒介纏住隊長機，再透過電子手段竊佔機體的操控系統。

只是癱瘓機體也就罷了，居然還能隨意操控，多麼驚人的運算能力——這也是精神感應框架身為電腦晶片集成體的技術性應用嗎？我體會到分不出是自己或他人的「既有認知」，並隔著交錯的火線單單凝視隊長機。將陷入機體的砲管纜線認清，趁火線停歇的短瞬噴發推進器。只要砍斷那條纜線……當我在心中如此祈念，並揮下光劍的剎那，從旁飛來的光束就命中左肩了。

左掌連根扯飛，變成獨臂的「完全型傑鋼」陷入旋衝狀態。電路系統似乎也壞了，全景式螢幕的左半邊已經轉黑，我咬緊牙關死抓住操縱桿。點燃姿勢協調噴嘴，背部安定翼忙著上下擺動的機體勉強重新站穩陣腳。此時光束的火線又傾盆而下，隊長機持續機械性射擊的身影在流動的視野中映了出來。

長射程的狙擊槍接二連三從槍口發出閃光，要阻止我的「完全型傑鋼」接近。這種狀況下，實在辦不到貼上去之後只砍斷纜線的把戲。我胡亂射擊頭部裝備的火神砲，一邊做空虛的牽制，一邊大喊：「隊長，趕快逃生！」隊長機挨中了火神砲的流彈，卻還是躲都不躲地

176

繼續射擊。

『逃生艙無法啟動。艙門也打不開。約拿，朝我開火！』

趁我愕然僵住的破綻，四門砲管發動全方位攻擊。鑽過錯雜的纜線，用光劍砍斷了其中一條的我，被隊長的狙擊逼得放棄再切第二條。當減成三門的砲管令光束光軸交錯，想包圍我這架失去一邊手臂的「完全型傑鋼」時，『快動手！』雅各怒吼的聲音就如此蓋過來。

『你會被對方幹掉！』

「我辦不到！只要逃到彈藥耗完……！」

從「新吉昂」直接供給能源的砲管姑且不提，隊長機的狙擊槍只要能源管耗盡就沒戲唱了。我們會有救的，我用自己也聽得見的聲音說道，『你有那麼高的手腕嗎！』雅各卻毫不停頓地吼回來了。

『不要緊的。我明白，約拿。我也聽得見。』

不搭調的平靜嗓音立刻接續說下去，我毛骨悚然。隊長機仍持續射擊，擦過的光束殘粒在我的機體刻下焦痕。

『……這個嘛。要到什麼地方，是由內心決定。我不怕。我已經不害怕了……』

我以外的人在跟「聲音」交流的講話聲，從無線電流過。我看見青色燐光在隊長機頭上

閃爍，然後劃弧飛翔。之前都被我置之度外的「邪凰」所綻放的光芒。它盤旋於隊長機頭上，彷彿來迎接一樣。

「隊長……！」

『對不起，娘親。是我把自己封閉起來……連孫子都沒能讓妳抱到……』

他沒有聽見我的聲音。雅各·哈卡納的心，已經開始接納自己是「整體」的一部分。腦海裡的「既有認知」變成既有認知傳播到全身，我抬頭看了遙遙飛過的青色燐光。黃金色的不死鳥都沒有俯望這裡，只是在虛空持續飛翔。以對人類意志會產生反應的金屬，具象成的

靈魂之鳥——

「……妳做了什麼？麗姐，妳做了些什麼！」

——我能做的，就是看到最後而已。「聲音」只能傳達給聽得見的人……

「叮」的一聲，青色燐光迸散。

我發出潰不成聲的聲音，並且把光劍扔向隊長機。

同時，我齊射火神砲打在呈發振狀態扔出去的光劍上。旋飛劃出光輪的光束受火神砲的實體彈干涉，使得火花在周圍炸出整片的光芒。即使這是唬小孩的障眼法，能讓隊長機射擊晚一拍就夠了。抽出備用光劍的我，趁著彈道偏移的那一瞬朝隊長機衝去。

隊長並不是被逼著聽的。這種事強迫不得。他已經做好了聽「聲音」的準備；**被拖到那**

一邊去了。早在十年前就——我一邊體會流入腦中的「既有認知」，一邊將光劍持於腰際。

不停扣扳機的隊長機來到眼前，在我從幻覺中看見雅各身處駕駛艙的那瞬間，就將光劍向前捅出了。

高熱粒子束穿破複合陶瓷裝甲，瞬時貫透駕駛艙。鋼鐵融化的聲音，還有聽似雅各的血與骨蒸發的衝擊聲也傳到自機駕駛艙，使我握著操縱桿的手打起哆嗦。隊長機最後又開了一槍，接著才放開狙擊槍，像人對人拍肩一樣地碰了我這架機體的肩膀。這樣就好——彷彿如此表達完的隊長機緩緩地遠去，我完成了助其安息所該做的事。

從隊長機腹部拔出光劍後，我用雙腿使勁將它踹開。遵從作用力反作用力的原則，雙方朝相反方向遠離，而我一面目不轉睛地看著隊長機被踹開後的去向。在它前方有「新吉昂」——令纜線撓曲，直直地朝那邊飛去的隊長機，比「新吉昂」採取脫離行動早零點一秒，將內部發電機引爆然後化成火球了。

膨發的爆炸光芒包裹住「新吉昂」，還扯斷從前端伸出五道纜線的其中一條手臂。那名駕駛員尚未適應機體⋯⋯不，對他來說，「新吉昂」這架機體原本就是負擔太過沉重的妖魔鬼怪。我一面望著「新吉昂」失去一臂，好似在痛苦扭身的模樣，一面將積存已久的氣吐出。

被連根拔起的砲管失去機能，變得只會拖著纏線的尾巴在虛空飄浮。大概是受到爆炸的衝擊波推送，隊長機放開的狙擊槍飄到了我這邊，細長槍身緩緩地迴轉著。

「隊長……」

這是餞別──我讓機體伸掌接住好似如此送上來的那玩意，並且將手指放上扳機。「新吉昂」還沒死。儘管它對預料外的重創產生動搖，仍決心反擊而將單眼轉向這裡。

──那顆「核心」是代用品。趁現在就能將它轟沉。

「聲音」說道。連聽都不用聽了。相對於深紅的「新吉昂」，成為其「核心」的「亞克托·德卡」是黯淡的土黃色。有如品味低劣的碎花布，唯獨該處打亂了色彩的調和。那架機體及駕駛員都是測試用的，能充分發揮「新吉昂」機能的正牌受領者另有其人。我確認手裡拿的狙擊槍和機體契合以後，就凌空飛去。「新吉昂」也抬起殘留的手臂，將五指的光束砲管一起射出。

分散後從四周發射的光束殺到我面前。其彈道還有砲管本身的移動軌道，都被視為「既有認知」，我便穿過火線的空隙朝「新吉昂」接近了。機體輕盈。明明反應速度並沒有提升，感覺卻像變成了自己的手腳。機體喪失一臂的質量均衡，狙擊槍重量造成的負擔，全都可以當成自己的身體來知覺。我明白自己的知覺是以最佳的均衡狀態在驅策機體，比操控系統輔

助得更快。

——繞到那傢伙的正下方。剛才那陣爆炸，讓它的Ｉ力場出現死角了。

雅各的提醒聲化為「聲音」響起。Ｉ力場具備讓光束偏向的特性，因此當成抗光束的護罩也能發揮作用。我忍受Ｇ力撲來的重壓，將機體腳程提升到極限。

「你們這些傢伙全在自說自話……！」

我鑽過交錯的光束光軸，繞到「新吉昂」正下方。疑似有所警覺的「新吉昂」，用不合乎龐大身軀的速度翻了身，用裝設於腹部的大口徑ＭＥＧＡ粒子砲開火。凌駕艦砲的粗大光軸將黑暗虛空一直線撕開，不花一秒就讓路徑上的殘骸蒸發了。千鈞一髮地閃開的我讓爆炸光芒落在腳邊，潛到了「新吉昂」的正下方。

「你們可別對我……」

我讓機體急煞，把單手拿著的狙擊槍指向「新吉昂」。密集的噴嘴在裙甲中閃爍，「新吉昂」急忙想令龐大的身軀逃離。

「期待得太多！」

我吶喊，並且扣下扳機。爆光湧現，目睹「新吉昂」剩下的另一條手臂也被奪走的我，隨即拋開狙擊裙甲扎入側腹。爆光湧現，目睹「新吉昂」剩下的另一條手臂也被奪走的我，隨即拋開狙擊槍。ＭＥＧＡ粒子從狙擊槍射出，伸長的光條貫穿了「新吉昂」的

槍。

「得手了！」

我一說完就抽出光劍，躍向因爆壓而扭身的「新吉昂」面前。I力場產生器已經摧毀。

那架機體再無手段抵禦光束兵器。目標只有一處，裝載於頭部的核心MS「亞克托‧德卡」。

我反握劍柄，打算將光刃插入其腹部——

「什麼……！」

當我察覺從左右逼近的壓迫感，打算朝後方急退時已經晚了。四道巨大的結構物在轉眼間壓上來，使我動彈不得。

藏在「新吉昂」背後的結構物——可發揮隱藏臂功能的四道手臂組件同時動作，將「完全型傑鋼」的機體從兩旁擒制住了。單是一道手臂的質量就高過MS，加重壓迫力道的四臂好似要將掐緊的「完全型傑鋼」擠扁，負荷過重的可動式框體發出猶若慘叫的吱嘎聲響。手腳的關節構造遭折碎，扭曲的框體擠壓到駕駛艙，覆蓋內壁的全景式螢幕面板陸續破裂。

逃生艙的發射裝置也未啟動，我立刻將手伸向駕駛艙艙門的強迫開啟柄，終究撐到極限的駕駛艙卻先壓壞了。

線性座椅的支柱折斷，連同座椅重重撞上地駕駛艙內壁的我，便什麼也不顧地慘叫出聲。

這樣會死。我也會去麗妲與隊長所在之處。即使從「既有認知」見過死後的事相——不，正因為見過才難以忍受。我實在無法像隊長那樣接納。我還沒有盡到職責。明明我並不是為了一死才來到這裡。

——約拿。

全景式螢幕的面板完全碎裂，駕駛艙被黑暗包圍。鐵塊吱嘎變形的聲音隔著一道牆響起，我緊緊地閉上了眼睛。

——約拿。

在黑暗中有青色燐光飛舞，飄過頭頂的黃金鳥緩緩接近過來。我已經連眼睛是否閉著都分不清楚，只是茫然地凝望以平緩弧度飛翔的不死鳥。獨角豎立於額前的「邪凰」，正一面用狀似翅膀的背部莢艙散發燐光，一面逼近到占滿視野——

——約拿！

那「聲音」之急切，讓我回神睜開眼睛了。

陰沉黯淡的天空，遠方迷濛的水平線。當年的我一邊聽著海鳥啼聲，一邊坐在當年的海

狩獵不死鳥

灘。沙子微微帶著熱度的觸感，還有撫弄臉頰的海風氣味都絲毫沒變。而且在我旁邊──

『欸，你覺得天國真的存在嗎？』

搶先發問的麗妲，不等我回答就起身了。在她拔腿跑去的方向，有海鳥們同時飛起，好幾道鼓翅聲重疊在一塊。

『下次投胎，我想變成鳥。約拿你呢？』

停步以後，回頭望過來的麗妲頭上，有無數的海鳥飛舞。當中的一隻靈敏地飛過她面前，還從拍動的翅膀灑落青色燐光。

『我……』

又來了。我又要失去她了。我舉起十分沉重的手臂，朝佇立於燐光另一端的麗妲伸了手。

我明白為時已晚。可是，我想說。我想告訴她。即使事情彌補不了，即使什麼也不能挽救。我就是為此而來的。為了將當時該告訴妳的話，傳達給已經無法觸及的妳。

麗妲披著沁眼的燐光，默默地在等待。我拚命伸手，把十二年來都收於內心的話講出聲音。

『假如妳會成為鳥，那我……』

豁足力氣伸出的手將強迫開啟柄抓住，然後一舉扳起。起爆栓啟動後，駕駛艙門立即向

外彈飛，我和機內空氣一起被啟真空吸了出去。

隨後，駕駛艙徹底壓垮，飛散的碎片從艙口噴出。我把身體縮成一團來應付，等身體跟

碎片一起被砸向「新吉昂」的機體以後，我蹬了它的裝甲讓身體往下飄。掠過腹部的ＭＥＧ

Ａ粒子砲口，紅色裝甲間斷之後，我朝著再過去的虛空伸手。

好似為了回應我，披著青色燐光的「邪凰」現身以後，就停在我伸出的手前頭。發現其

存在的「新吉昂」放開已成廢鐵的「完全型傑鋼」，從背後更傳來四道手臂組件高舉的動靜。

「邪凰」沒有動。它在等我。載著麗姐的靈魂，在虛空遊蕩了半年之久的金色不色鳥。沒錯，

假如妳會成為鳥——

「那我……」

在獨角矗立的頭部底下，腹部駕駛艙的艙門打開了。我將身體蜷縮得有如胎兒，飛進了

「邪凰」的腹部之中。

特性在於強化過抗Ｇ力機能的線性座椅，搭配全景式螢幕。駕駛艙裡的構造，與制式聯

邦軍機差別不大。坐進無人駕駛艙的同時，顯示面板便點亮，啟動的全景式螢幕保住

三百六十度的視野。有麗姐的氣味，這種想法只出現了一瞬。我握起操縱桿，與麗姐轉世而

成的不死鳥合為一體了。

「那我……也要成為鳥！」

艙門關上，「邪凰」由全身噴湧青色燐光。只見從裝甲縫隙冒出的那種光逐漸提升亮度，而後擴散至虛空，讓全身裝甲板迸裂似的伸展了。

胸、肩、腰的裝甲伸展開啟，露出精神感應框體閃耀於內側的底色。腿部裝甲也伸展擴張，「邪凰」的機體變得大了一圈後，收在背包的兩支光劍就連同支架一塊升起。

面罩被翻開收納，雙眼的複目式攝影機顯露出來，會聯想到人臉的「面孔」隨之亮相。

模仿不死鳥頭羽的獨角左右開啟，展開為V字，同時「新吉昂」的手臂組件就揮下來了。

殲滅模式——獲得「鋼彈」外型的「邪凰」讓全身的精神感應框體綻放輝芒，並將雙臂水平舉起。「新吉昂」從左右揮下的手臂組件被它用手掌擋住，變得無法動彈。「邪凰」直接招碎了構成「新吉昂」五指的光束砲管，然後在另一雙手臂組件揮下來以前當場脫離。閃耀的精神感應框體拖著青色殘光尾巴，旋即溶入虛空。

擔任「核心」的「亞克托·德卡」顯露動搖，將單眼左右擺動，更用射出的光束砲管追擊「邪凰」。在解放真正力量的「邪凰」眼中看來，動作遲緩得形同慢動作。我輕鬆閃避從四周射出的光束，一面也把背部的武裝裝甲ＤＥ連接至雙臂，將前端的ＭＥＧＡ加農砲齊射

位於背部發揮翅膀作用的兩片莢艙，從前端射出高功率的MEGA粒子彈。兩道光軸刺穿「完全型傑鋼」飄浮於虛空的殘骸，促使發電機爆炸，將近在旁邊的「新吉昂」包入熾熱光輪中。有幾條光束砲管的纜線被燒斷，「新吉昂」巨碩的軀體陣腳大亂，我則用冷冷的眼光俯視著它。不該存在於這個世界的東西……要收拾它，非得由活在這個世界的人親手為之。

一輪。

——生命所引發的事，只能靠生命補償。所以……

「為了打倒那東西，妳才呼喚我的嗎？」

——那是不該存在於這個世界的東西。它會讓沒有做好準備的人看見「時刻」。

「『時刻』……看見時間……？」

憑這具肉體無法承受的「既有認知」流入腦神經，使其感到喧噪。無所謂。那就是麗妲的贖罪——無論那是不是遭「邪凰」吞噬，還奪走眾多性命的人被要求償還的罪，既然她希望就提供助力吧。我願用連接上彼世的這副性命與肉體來體現世理，排除不該存在的東西給她看。那才是新人類——我不與如此細語的「既有認知」多攪和，便揮動雙手所攜的武裝裝甲DE，將收斂過功率的MEGA加農砲連續齊射。

斷斷續續發射的光彈灑向四面八方，擊破「新吉翁」派來的成群砲管以後，漆黑真空中綻放出無數光輪。即使如此，殘餘的砲管數目仍在十門以上。我從複數視野內看見有成群砲管讓纜線如觸手般蠕動，打算將「邪凰」包圍住，就將武裝裝甲收回背部並縱向虛空。

立起收納於雙手前臂的光劍，將其固定在支架讓粒子束發振。我亮出從手臂前端直接伸出的光刃，將逼近而來的數根觸手熔斷，並且一舉拉近與「新吉翁」之間的距離。對付感應砲之類的遙控兵器，只要欺近至母機懷裡就能讓它們作廢。我躲開由肩部齊射的擴散MEGA粒子砲，一度行經「新吉昂」頭上，再讓機體劃出幾乎呈直角的軌道調頭。遍及背部武裝裝甲的精神感應框體迸發青色燐光，令機體產生足以推進的斥力。「新吉昂」也呼應似的從機體內發出金光，把剩下的砲管都派向這裡了。

那傢伙也是由精神感應框體構成。對人類意志產生反應的金屬……只要意志過度聚集就會在飽和後引起發光現象，甚至將人類意志轉換成物理性能量的金屬。如今這架「邪凰」的兄弟機RX─0一號機脫離軍方韁繩，逐漸讓真正的力量醒覺，也難怪軍方會急著出面回收「邪凰」了。因為他們只是隱約察覺精神感應框體似乎有未知的特性，對於其意義──這般物質偶然被發明出來的意義，仍沒有從本質上得到理解。

未知之物是危險的，危險便能有效地當作兵器。連「彼世」都還無法認知的現世人們，

不會有更深的理解。和他們將新人類視為危險，卻又造出強化人是一樣的道理。人類明明沒有做好準備，卻打算憑技術之力在世界的分界面鑽孔——

不到一秒的「既有認知」閃過。因為如此，它尚不應該存在。能將精神感應框體之力發揮到極限的那座紅色容器，非得除去才行。我望向「新吉昂」的深紅巨軀，身心只接納到這項理解，便在錯身之際將兩支光劍一閃而過。

其中一道手臂組件被連根斬斷，由「新吉昂」的本體分離。從中伸出的五門砲管也一併失去功能，「怎樣……！」我如此喊道。只要將剩下的手臂都砍斷，這傢伙就跟尋常艦艇一樣只能任人宰割。我在交會後立刻讓機體調頭，準備再次發動攻擊。

——不可以。快離開它。

好險有銳利的「聲音」貫穿頭頂，讓我打消念頭。霎時間，從「新吉昂」發出的光芒耀眼度爆發性提升，「邪凰」被幾乎可說是衝擊波的光波彈飛了。

埋藏於「新吉昂」肩部的框體——看起來只像平弧形鋼筋的某種裝置，脫離機體肩膀開展於背部。從腰部裙甲也有同樣形狀的物體釋出，共計八塊裝置配置到半空之後，就在「新吉昂」背後形成破碎的正圓形。它們各自散發著金色光芒，還灑下有如燐光的光粉，顯現了幾乎讓人以為有太陽升起的光輪。

那無疑是精神感應框體體的光芒，但不只如此。釋出的燐光並未擴散，好似要填補配置成環狀的框體空隙而聚集，還逐漸在虛空形成透明結晶體。精神感應框體體中封藏的，那些金屬粒子般大的電腦晶片──奈米尺寸的積體迴路經過散播，在精神感應框體體製造的力場內結晶化，在半空催生出虛擬的精神感應框體體了。

自我複製後，逐步增殖的精神感應框體碎片。憑著偶然發現，連意義都不明白的技術令奇蹟具現化，還打算在世界的分界面鑽孔。沒錯，那正是──

「不應存在於這個世界的東西……就是這玩意嗎……」

結晶體填滿空隙，讓「新吉昂」背後形成完整的正圓形。它劇烈發光，成為名副其實的光環並照出「新吉昂」的身影後，就有某種凶猛氣息化作波動穿透了我的身體。

不妙──本能正如此高喊。我令機體後退，將武裝裝甲ＤＥ連接到雙臂；加農砲口朝向

「新吉昂」，準備狙擊其「核心」，我卻發現ＭＥＧＡ粒子的電容正異常發熱。

沒空思考為什麼。我將兩具武裝裝甲ＤＥ切離，然後當場逃離。兩具武裝裝甲在半空飄流不到一瞬，便從內側炸開，亦可當護盾的板狀外形碎得稀巴爛。接著光劍的電容也開始發熱，我不得不把那些都從機體上去除。

背包兩支、雙前臂兩支，共四支光劍從機體切離後，同樣陸續爆炸。真面目不明的干涉

波──想從「邪凰」身上扒掉所有武裝的干涉波，所影響到的不僅是光束兵裝。頭部火神砲的六十公厘彈倉也發出高熱，我不予瞄準就胡亂射擊火神砲了。

我本來想趁爆炸前將那射完，但是來不及。六十公厘彈在消耗到百分之七十時爆炸，頭部兩側的火神砲口噴湧出爆光。「邪凰」像挨了揍一樣地仰身，我也跟著在駕駛艙慘叫。腦袋會覺得遭榔頭重擊，並非錯覺。將我的感應波遍布至全身的「邪凰」，讓機體損傷回饋到我的肉體了。

「可惡，到底怎麼了……！」

我甩了甩昏花的腦袋，然後望向背著光環的「新吉昂」。精神感應框體製造的力場，精神感應力場。該現象需要兩人以上的意志『共鳴』才會發生，那道光環卻能憑一己之力，刻意將其製造出來。具現那人意志的精神力場──別開玩笑了。我對流入腦內的「既有認知」咒罵，盲目地讓一切武裝都被剝奪的「邪凰」衝向「新吉昂」。

既然如此，支配這道力場的就是位於「核心」裡的駕駛員。連自己在做什麼都不明白，就賀然搖撼世界分界面的愚蠢傢伙。我要痛扁他，除此之外沒有思考其他事的我，只管讓失去翅膀的「邪凰」一直線急衝。失去鋪設於武裝裝甲的精神感應框體，機動力相對低落，但我不在乎。只要抱著同歸於盡的覺悟撞上去，憑這架「邪凰」就能粉碎「核心」才對。

一擊必殺。我握緊與肉體連動的機體拳頭，將思維集中於擔任「核心」的「亞克托‧德卡」艙內那名駕駛員。於是，我看見從對方駕駛艙有某種波動化為漣漪擴散，還在虛空中透出模糊的人影。

身穿深紅軍裝，披散著豐茂金髮的男子身影幽幽現形。看似與「新吉昂」重疊的那道形影，戴著從眼睛罩到額頭的面具，隔著開在眼前的防眩濾鏡將視線——

「面具……夏亞……弗爾……伏朗托……？」

——他不在這裡。只是那名駕駛員投影出來的。

無法完全承受「既有認知」而聲音發抖地嘀咕的我，腦裡有「聲音」響起。我一面對「投影」這個詞感到瑟瑟發寒，一面望向面具男子後頭的「新吉昂」核心，細聽那名駕駛員位於艙內的氣息。

聽得見怦通、怦通的脈搏。男子耗費神經管控機體，讓肩膀起伏的呼吸聲也能明確聽見。那裡肯定有個人類。穿著新吉翁的駕駛裝，待在駕駛艙中的人類——然而，看不見是人類。

他的臉孔。被頭盔的面罩蓋著……不，他所投影的面具男子印象太強烈，使我看不見他的臉。

「那傢伙怎麼搞的……空空如也……他是人偶嗎？」

位於具現自身意志的精神感應力場中心，其意志、存在卻絲毫看不見。

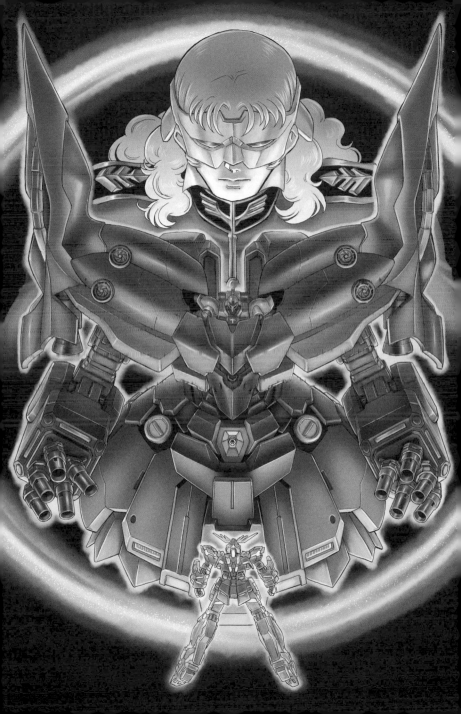

——那個人也跟我一樣。為了與機體相連，頭腦的一部分被清為空白了。

「頭腦被……？」

——並不是頭腦孕育出心靈的。頭腦是心靈的容器。如果容器受到扭曲，心靈就不能存活。

什麼嘛，果然跟機械和電力的關係一樣。意識深處的我，坐在那塊海灘的十三歲的我嘀咕，坐到我旁邊的麗姐微微點頭。並不是機械產生出電力，要通電才能讓機器運作。就算切掉開關，電力本身也不會消滅；只不過，那具機械就無法通電了。

另一方面，機械也有即使通了電，還是不會運作的故障情形。亦有讓它蓄積電力，功用酷似於電源的技術存在。新人類、強化人、精神感應框體……答案近在眼前，人類卻不肯察覺。摧殘同族，獲得移動星辰的力量，卻連眾多宗教暗示過的真相都接近不了。思考與心靈皆為電流交錯於大腦的產物，答案不是已經猜到這一步了嗎？為什麼想不出來？既然如此，電力是從哪裡流入的呢——

——幫助他解脫。只要來到這裡，相互交融，他的心就能取回原形。那個戴面具的人，同樣馬上會——

「聲音」說道。沒錯，事態正如此推展。連我這個容量淺薄的行動裝置，也能知覺其他

的RX-0逐漸迎向的歸結。靠著與『彼世』鄰接的這道力場，其歸結也有傳達給那名駕駛員。

只不過，他沒辦法理解。因為強大的銘記效應阻礙到知覺，拖累了判斷能力。因為與機體相配合的腦區被清空，使對方淪為投射他人思維的道具。如果容器受到扭曲，心靈就無法存活。

明明是他的心造出力場，這裡卻只有那個面具男子的形影。

人不應當對人做出這種事。誰把你弄成那樣了？這般疑問，從心頭喚起了有如身受刀割的後悔之念，我無意識地握緊了右拳。與我連動的『邪凰』徐徐抬起右臂，五指僵硬握起。

「麗姐……原來，妳也一樣……」

從機體露出的精神感應框體添了些許亮度，青光逐漸摻入其他色調。『新吉昂』的光環也呼應似的更為閃耀，剩餘的砲管被同時射出，但我明白不必躲了。精神感應框體的光由青色轉為淡綠色，好似要迸發七色燐光，靜止於虛空的『邪凰』周圍便形成不可視的力場。只見呈球狀圍繞著機體的那股力量，在『新吉昂』製造的力場中漸漸膨脹，將虹彩光輝擴張開來了。

「曾被人操弄頭腦、操弄心靈，然後成了人偶嗎……」

這並非憤怒。自己沒有憤怒的資格。並非來自惡意，而是遵照名為社會、名為組織的總體邏輯才犯下罪過的人們──和雅各或艾斯凱勒他們一樣。硬要喚起憤怒，矛頭只會向著自

己。他們不知情。就算知情，也無可奈何。但我們確實就在那之中，用各自的方式參與了同件事。身不由己⋯⋯透過容許一切，讓自身內心窒息的詛咒話語。

成群砲管射出光束。理應直擊「邪魔」的那些砲火，受了球狀的力場干涉而令彈道扭曲，將粉紅色光軸散播到四面八方。仍讓機體伸出右拳的我，直接朝「新吉翁」前進了。透迤著纜線接近，還嘗試要撞上來的成群砲管，都在接觸力場後陸續炸散。

即使有看見，我也沒有將那一幕納入眼底。我向前伸拳，垂著臉龐，在駕駛艙內頻頻發抖。不曾試著去了解。不曾試著去抵抗。隨波逐流的我，就那麼讓妳走了——

「或許我可以阻止的。當時⋯⋯當時要是我⋯⋯」

——我有聽見，都有。

溫柔的「聲音」翩然降臨，我忍不住抬起臉龐。

在全景式螢幕另一端，以幾乎占滿整面的「新吉翁」巨軀為背景，忽然有張床飄到半空。

沒有圖樣裝飾，類似醫院所用的死板床舖。在那上面，有個十三四歲的少女橫躺著。

「麗妲⋯⋯！」

受到呼喚，少女慵懶似的動了頭，把臉轉向這裡。

她的頭髮被剃得精光，小小的禿頭上大刺刺地標著手術用的記號。

196

因絕望與藥物而混濁的眼睛無神地轉動，回望站在枕邊的我。約拿——看得出她的嘴唇

是這樣在動，我陷入混亂了。

不可能。這是夢。這是腦袋連接到包含麗如記憶的「既有認知」後，擅自捏造的幻影。

我人在駕駛艙；穿著駕駛裝，位於離地球有數十萬公里之遙的宇宙空間。從眼睛冒出的淚珠

沒有從臉頰流落，而是凝成顆粒飄到半空，不就是證據嗎？我會待在地球的某處，而且還是

時光回溯了十年以上的新人類研究所，沒道理會是現實——

然而，少女凝望著我。我真的有聽見喔，她的眼睛如此對我訴說。我跟你一樣，糟蹋了

唯一的機會。但是不要緊。因為我在全部忘掉以前，又跟你見了一面，約拿。

這便是極限……我們在「既有認知」中如此領悟。過去無法改變。除非變成真正的新人

類，不然我們就只能透過可視化的「時刻」互望彼此。她馬上就會接受手術，失去對我的記

憶。與機體連動用不上的記憶將一律清除，在經過十年光陰後成為「邪凰」的駕駛員。接著

就——

什麼都不會變。更沒有任何救贖。這是從最初就再明白不過的事。我明知如此還來到這

裡，才不是為了體現世理。我將原本緊握的右拳轉到手心那一面，緩緩地張開五指。

從完全張開的掌心，有銀鳥胸針微微地浮現。些許詫異之色由少女凝望的眼睛閃過，被

檢測器線材連接的那隻手朝空中摸索。從纖弱的手臂上看到好幾道針孔，應該很痛吧⋯⋯這麼想的我閉上眼睛，感覺到又有幾顆淚珠飄向半空。少女天真地伸手，觸及浮在半空的胸針。

就此失去力氣，差點垂下的手掌被我用手掌接住，兩個人的手便隔著胸針合握了。

「對不起⋯⋯我對不起妳⋯⋯」

不是這樣。我另有該表達的話。即使明白也說不出口，湧上的嗚咽讓我全身發抖。只要一句話，足以表達內心的話，為何會說不出。麗姐，我要告訴妳，我──

──我聽見了喔。

消瘦的臉頰放鬆，少女臉上現出一絲絲笑意。當時沒能握著的手，我實實在在地握到了。

在兩人相連的手中，鳥胸針綻發溫暖光芒。那道光從指縫溢出，包裹了我們倆，燦爛地注滿兩人用靈魂創造的這塊地方。

「邪凰」張到最開的右手掌，觸及擔任「核心」的「亞克托·德卡」胸前裝甲。可以感覺到有看不見的漣漪從中擴散，散播至「新吉昂」機體各個角落。

早被「邪凰」用力場吞沒的巨大軀體，痛苦掙扎似的仰身，並且抬頭向天。在背後閃耀的光輪劇烈閃爍，從金色轉為虹色，讓光通過的結晶板就冒出龜裂了。

宛如暴露於過載的振動，結晶板在下個瞬間破得粉碎，猶若碎玻璃的精神碎片被撒向虛空。看似直接流散的碎片，一片片都蘊藏著虹色輝芒打旋，形成光之洪流，流到了「邪凰」背後。

無數碎片流動、交錯，逐步聚集至精神感應框體閃耀著的「邪凰」背後。即使那不定形，光之洪流仍水平地擴散，凝聚到足以辨識其形狀，在黃金色「鋼彈」背上顯現出一雙巨大的翅膀。

「邪凰」揹著直徑應超過一百公尺，以無機物塑造而成的有機性翅膀，將雙臂朝天張開。

接著它緩緩放下手臂，在胸口前交錯，配合其動作的翅膀就把「新吉昂」捧進懷裡闔上了。

被翅膀擁抱的巨軀發出鐵塊吱嘎聲響，面具男子的幻影看似困惑地後退。那成了導火線。幻影一消失，支撐機體的力量也急速衰退，「新吉昂」開始從內側瓦解。

連接巨大組件的磁力彷彿消失了，肩膀、手臂、腰部裙甲逐漸分離，一塊塊的組件分解成瑣碎零件。可匹敵艦艇的質量崩解，變得七零八落，讓大量鐵屑散亂到虛空，擔任「核心」的「亞克托·德卡」亦飄舞於那陣鐵之洪流當中。

仍保有機體形象的人形，朝默然佇立的「邪凰」伸出手臂。好似想反撲，也好似在求救的指頭就要觸及「邪凰」時，遂逐步分解。連從中飛散的幾許光之碎片也予以吸收，實際獲

得不死鳥樣貌的「邪凰」，悠然地展翅了。

廣大的翅膀燦爛閃耀，讓原本構成「新吉昂」的那些鐵屑瞬間蒸發。暗礁宙域一隅冒出與爆炸有所區別的光芒，讓周圍殘骸隨之浮現後，就不留餘韻地消逝了。

波浪打向沙灘。潮濕的海風撫弄臉頰，海鳥啼聲混進反覆的浪聲。

我在微微散發熱度的沙灘坐下來，一臉茫然地望著海。並非當年的我。是現在的我。雖然沒有戴頭盔，卻穿著駕駛裝。蠢歸蠢，既然臨終時是這身打扮，倒也無可奈何。一下子就要我適應這邊的規矩，未免強人所難。

我是不是死了？我玩味起無心間浮現的「臨終」一詞，毫無感慨地這麼想的時候，有踏在沙子上的腳步聲朝這裡接近了。我回過頭，將麗妲從白色洋裝露出的赤腳納入眼裡。

當我莫名其妙地不想看她的臉，而盯著被沙子沾到的腳時，麗妲默默地在我旁邊坐下了。她的臉龐還是模糊得像披了一層紗，沒辦法看清楚。我把視線移回大海，「為什麼，妳會找上我？」並且如此發問。麗妲仍望著海，還用與當年絲毫沒變的嗓音說：

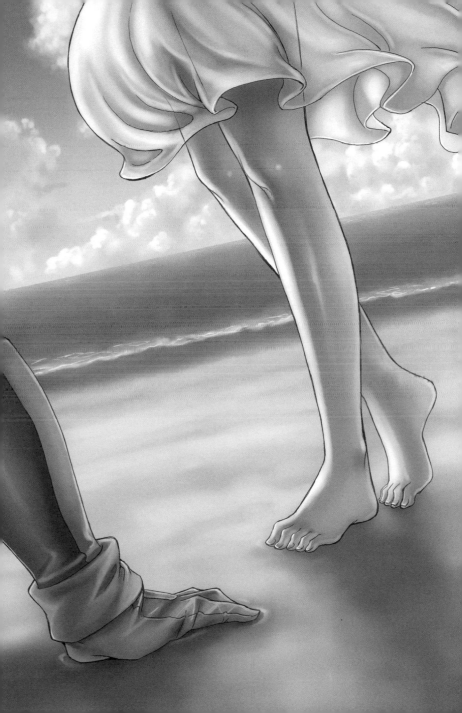

「不是我呼喚你的。約拿，因為你想起了我的事，我們才又見面的啊。」

「因為我想起妳……？」

「在這裡，對於『個人』的解讀方式是不同的。你懂吧？是你的思念，讓我維持著這模樣。」

應該是那樣沒錯。所以說，當下臉看不清楚。因為後來麗姐躺在冰冷床舖的模樣，我已經看過了。我握起乾巴巴的沙，又問……「『邪凰』呢？」

「那是容器。身體的代替品。它是用那種物質塑造出來的。即使我能寄宿在上面，也無法有所作為。所以才需要你。」

「生命所引發的事，只能靠生命補償……是嗎？」

「因為，那是還不該存在於人世的東西。」

憑著增殖的精神感應框體，增幅個人思維，擬造出精神感應力場的紅色異形。要是交到原本的主人手裡，或許那就會發揮連時空都能操控的力量，在世界交界面開出大洞。麗姐

——正確來說，是包含麗姐在內的「整體」——為了要防止那般事態，才呼喚了我。移轉到高次元的他們，即使有「邪凰」這具寄體，也還是無法干涉我們這邊的世界。並非我被選上，而是呼喚回應的人剛好是我。

因為我有與「彼世」相連的資質……有一些新人類的素養，聽見了麗姐的「聲音」所致。精確而言，是我回想起麗姐的事情，讓懊悔的心將迴路打通，才能透過麗姐的形體與「全體」連上線——

「將來，或許會有活著也能看見『時刻』的那一天。在那以前……」

不光是看見，還有支配。麗姐一方面借助「既有認知」從嘴裡嘀咕，一方面又似在非在，我對只會居高臨下地講話的她感到焦躁，「那要等到一千年後？還是一萬年後？」就如此低聲開口。麗姐光是微微垂下臉，什麼都不講。

「既然妳能看見『時刻』，就應該曉得吧！？不要用『或許』這種含糊的說法，告訴我啊。」

我拄著沙灘，凝望坐在旁邊的麗姐臉龐。眼睛附近蒙上的紗消散片刻，禿頭少女躺在床舖的臉龐隱約現形，我忍不住轉開視線了。

「人會改變嗎？會一直維持這樣嗎？我只能忍著痛苦，忍著哀傷，把將來到了那裡便能快活當成唯一的救贖，就這麼活下去嗎？倘若如此，我有什麼理由要那樣做嗎？妳告訴我啊……！」

打在沙灘的拳頭陣陣發麻，從臉頰滴落的淚珠沾濕被手套罩著的手背。什麼也救不了。什麼回報都沒有。儘管早知如此，還是會難受。麗姐、雅各，還有新吉翁的不知名士兵們，

都太淡然了。他們的生命有何意義？像這樣位於世界交界面的我呢？不，問題在非得從活著找出意義的心靈這玩意。

生而在世，活著，肉身的時間到了以後便回歸「整體」。明明只是如此，心靈卻想從這套循環中找出意義。或者說，莫非「整體」也有料到其欲求，才不停地像這樣永久反覆？直到全人類皆於將來進化為高階的存在，而能望見「時刻」的那一天。縱使要花上千年、萬年、億年的時間，對「整體」而言只是能縱觀的「時刻」層疊。當中堆積的遺憾與犧牲，意義應該連一閃即逝的星光都不如……

「妳說過……假如能投胎轉世，妳想變成鳥，對吧？」

間隔漫長的沉默，我說道。麗姐默默地望著海。

「我也一樣。我受夠當人類了。就算被賦予心靈，還不是一點好處都沒有。妳應該也是吧？我已經……覺得累了。我希望就一直像這樣……」

「可以喔。」

說得十分容易的麗姐，又稍稍垂下臉龐了。我抬起濕濕的臉，凝目望向那看起來像披著紗的眼睛。

「要一直保持這樣也可以。不過，那等於自己把自己封閉在親手打造的牢籠……」

接著，麗姐的目光忽然投注到背後。追尋其視線的我，將堤防上站的人影納入視野了。

穿著駕駛裝的人影回望我這裡。雅各隊長——當我想如此呼喚時，人影已經消失，陰天之下僅剩無人的堤防。出於罪惡意識，就一直把自己關在自己打造的牢籠的男人。假如有冥世存在，那大概就是替我安排的地獄吧⋯⋯隊長說過。

他的話鮮明地甦醒於腦海裡，我重新審視周圍。位於記憶中的，當年那片海灘。雖然一切的一切都重現得維妙維肖，那道堤防後頭肯定什麼都沒有。因為不需要。若要懷著嚐也嚐不盡的後悔，一直責怪自己——不，若要自我哀憐，無所事事地一直蜷縮，有這片沙灘就夠了。

「自己親手打造的⋯⋯這塊地方⋯⋯」

相連至遙遠水平線的大海。與那天一樣，被沉鬱雲層覆蓋的天空。

「這裡⋯⋯是我的天國⋯⋯？」

僅僅如此，什麼都沒有的世界。

從旁傳來了麗姐既不否定也不肯定，只是悄悄站起的動靜。

「麗姐⋯⋯？」

「這是由你決定的喔。我呢，不能夠待在這裡。」

「我決定？」

「你要去的地方，在那邊。」

麗姐指向堤防另一端，連目光都不與我相接地說。到剛才仍空無一物的空間浮現了建築物形影，我倒抽了一小口氣。

養護機構的建築。現實中早已拆除的那棟設施，就在那裡。位於記憶外側，堤防的另一端。作為通往外界的出口，與現實相連的出口。

我不曉得該怎麼辦。儘管心裡想著非出去不可，應該要出去才對，心思卻跟不上身體，我把迷惑的臉重新轉向麗姐了。麗姐毫不介意地挪動赤腳，朝大海邁步而去。

「麗姐……！」

我站起身，一步都踏不出地呼喚。麗姐固然是留步了，卻不打算看我這裡。

「我不能跟妳一起走嗎？」

「見到你，我很高興。」

麗姐微微地回頭，然後繼續說道。

「高興，是需要理由的嗎？」

別在她胸前的鳥胸針，映著從雲層探出的陽光而閃閃發亮。麗姐背向回答不了的我，和

那天一樣拔腿就跑。

她踹開浪頭踏進海中，一路到了抵達腰際的深度，隨即就一頭栽入水面底下。

身影消失片刻之後，有隻白鳥從海中飛起，朝陰霾的天空展翅而去了。

拖著尾巴的水花燦爛有如燐光，只見張開翅膀的鳥逐漸衝向高空。胸口梗著的感覺不知

怎地好像消退了，我無心地望著飛鳥遠去的身影。

雲層流動，替已經令我生厭的天國撇開清朗藍天。載著麗姐靈魂的鳥飛過，在當中刻下

一顆點狀痕跡。久忘太陽的海面閃閃發亮，耀眼光芒融入飛鳥的輪廓──

『喂，約拿。約拿中尉！』

接觸迴路特有的，近似振動的聲音傳入耳朵，我微微地睜開眼睛。

隔著頭盔面罩，看得見有某個探望這裡的人所戴的頭盔。對方背後是整片虛空，不會閃

爍的星辰綻放著清冽光芒。沒有地板，也沒有重力。我確認過自己疑似於宇宙空間的鬆弛身

體，左右挪動視線，然後跟厄瑪傑上尉於面罩後頭可見的眼睛四目相交了。厄瑪傑面露喜色，

『他活著！』如此發出的聲音透過相觸的頭盔響起。『這傢伙真是走運！』德勞上尉這麼說

的聲音，透過無線電傳到了我的耳朵。

其他駕駛員噴發背後扛著的地表行進器，也朝這裡聚集過來。他們後方有幾架「完全型傑鋼」飄在虛空，其身影正默默地俯望奇蹟性尋獲的飄流者。

對，這是奇蹟。失去自機，還被甩到虛空的駕駛員會被我方機體尋獲，可不是常有的事情。有搭乘逃生艙也就罷了，我似乎是單身飄流在宇宙。虧他們能找到我……如此體會到的身心陣陣發熱，我發覺眼眶又快要有淚滴冒出，驀地感到困惑而蹙起了眉頭。

又？什麼意思？我之前在哭嗎？追尋「邪凰」的途中，我碰上新吉翁的艦艇，忘我地拚命將其擊沉了。接著雅各隊長出現，然後……然後怎麼了？

『到底出了什麼狀況？隊長怎麼樣了？』

與厄瑪傑一塊把手搭到我肩膀的富蘭森上尉發出冷靜嗓音。我回答不了。

『我們從隊長傳來的無線電聽到，你好像收拾了敵艦。之後聯絡就中斷了……』

『還有「邪凰」。它到哪裡去了？果真是新吉翁的人在使用嗎？』

厄瑪傑與德勞跟著說道。分不清夢和現實的我聽了那些聲音，察覺有青光掠過眼角，就把目光轉過去了。

在殘骸飄浮的漆黑宇宙，可以看見如雲霞般凝集的星辰組成光帶。那是天河。位於銀河外圍的地球，從內側仰望到的銀河之臂。由無數恆星構成的那條河，名副其實地成了流過宇

宙的光河，呈現在我的眼前。掠過眼角的青光，則發出與星辰不同的光輝馳於天河，似乎正朝著連綿的銀河之臂另一端，朝星雲的中心逐漸飛去。

廣闊展開的翅膀灑落青色燐光，不死鳥的輪廓翩然地沿著星辰之河溯流而上。不曾感受過的喜悅從肚子裡湧上，我露出笑容目送。

因為活著才能看見。因為活著才能感受。高興，不需要理由──

「不妙啊。看來這傢伙撞到頭了。」

『有話之後再談。先回母艦吧。還要安排人手搜尋隊長……』

厄瑪傑等人的聲音逐漸遠去，變得聽不見了。我毫不厭倦地仰望巨萬繁星，一直緊盯朝銀河中心啟程的「邪凰」。

只見它載著麗妲的靈魂，逐漸融入星海。超越光，超越時間，飛得更快，飛得更遠。已經沒有任何東西束縛妳了。任意地飛吧，要到哪裡都行。我遲早會追上妳。我，還有我們，將來有一天會追上妳。

那不是多遠的事情。在這座銀河結束壽命以前，必能實現。累積好幾個時代，好幾個世紀以後，一定會的。妳不用等。屆時，我會找到妳。因為我們的狩獵不死鳥之行，才剛開始

──我朝著來自億萬年彼端的星光細語，並闔上眼皮。滿天星空不逝，沁入雙目的青色燐光

永留眼底。

機動戰士鋼彈UC (UNICORN) 11 狩獵不死鳥

作者：
福井晴敏

角色設定
安彥良和

機械設定
KATOKI HAJIME

原案
矢立肇・富野由悠季

插畫
虎哉孝征

設定考證
岡崎昭行
小倉信也
白土晴一

設定協助
関西リョウジ

協助
佐佐木新　　（SUNRISE）
志田香織　　（SUNRISE）
乾雄介　　　（SUNRISE）

日文版裝訂
住吉昭人　（fake graphics）
日文版本文設計
泉榮一郎　（fake graphics）

日文版編輯
石脇剛
鈴木康道

驚爆危機ANOTHER 1~12 待續

作者：大黑尚人　插畫：四季童子

空前絕後的ＳＦ軍事動作小說，
進入最終決戰！

　　〈Caesar〉覺醒——面對沒有靈魂的戰爭機器所施展的強大且未知的「力量」，D.O.M.S.陷入前所未有的絕境。而毫無感情的冰冷視線望向了遙遠的東京，少年少女們被迫做出各自的抉擇。在生命燃燒殆盡的苦戰後，達哉與雅德莉娜找出的答案究竟是——？

各 NT$180~220/HK$50~68

台灣角川

驚爆危機 1~23（完）

作者：賀東招二　　插畫：四季童子

集合吧！同志們！
在肉墊的羈絆下奮戰吧!!

　　千鳥要等人抵達會場時，放眼望去都是斑斑鼠！其數量約三百隻!!與各式各樣的斑斑鼠們唔唔唔地交流也只是短暫的溫馨時光，突然間，三萬名暴徒揮舞釘棒與鐵管，大喊著「呀哈！」闖進來企圖壓制全場!?三萬人VS三百隻斑斑鼠的壯烈戰役就此展開——!!

台灣角川

各 NT$160~240/HK$45~68

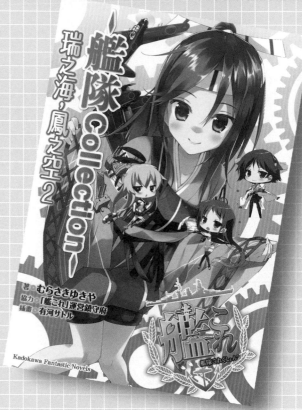

著・むらさきゆきや
協力・「艦これ」運営鎮守府
插畫・有河サトル

Kadokawa Fantastic Novels

Kadokawa Light Novels

艦隊Collection 瑞之海，鳳之空 1～2 待續

Kadokawa Fantastic Novels

作者：むらさきゆきや　協力：「艦これ」運営鎮守府　插畫：有河サトル

讓瑞鳳常伴你左右如何呢？
為了提督而努力奮鬥的每一天♡

　　於鎮守府到任的提督正為北方海域的戰況所苦，雖然選了很努
力的五月雨代替加賀擔任祕書艦……但她是個笨拙的孩子。為了慰
勞因加賀等人不必要誤會（!?）而非常辛苦的提督，瑞鳳向身邊的
人請教。究竟能不能讓提督吃到好吃的煎蛋捲呢……!?

各 **NT$190～200/HK$58～60**

台灣角川

Kadokawa Light Novels

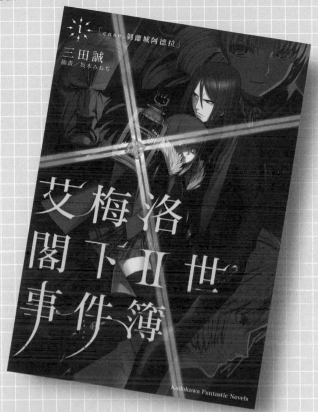

Kadokawa Fantastic Novels

艾梅洛閣下 II 世事件簿 1 待續

Kadokawa Fantastic Novels

作者：三田誠　插畫：坂本みねぢ

魔術與神祕、幻想與謎團交織而成的
艾梅洛閣下II世事件簿開幕──

　　在這座「鐘塔」擔任現代魔術科君主的艾梅洛閣下II世，被迫捲入剝離城阿德拉的遺產繼承風波，只有謎團的人才能繼承剝離城阿德拉的「遺產」。然而，那絕非單純的解謎，而是對「鐘塔」的高階魔術師們來說也過於奇幻的事件開端──

台灣角川

各 **NT$270/HK$80**

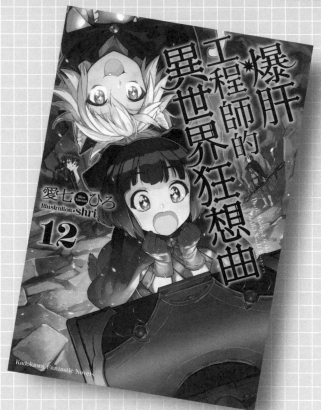

爆肝工程師的異世界狂想曲 1~12 待續

作者：愛七ひろ　插畫：shri

終於要認真進行當初的目標──攻略迷宮，
卻在前哨戰就暴露出實力不足的缺點!?

　　佐藤查出盤據迷宮都市的上級魔族並擊破。城市恢復安寧與活力，一行人終於要認真開始當初的迷宮攻略目標。儘管同伴們鬥志高昂，但在前哨戰「區域之主」的戰鬥中卻險象環生，暴露出實力不足的缺點。這時，佐藤竟提議在精靈之村和雅潔他們一起特訓!?

各 **NT$220~280/HK$68~85**

台灣角川

Fate/Prototype 蒼銀的碎片 1~5（完）

作者：櫻井 光　原作：TYPE-MOON　插畫：中原

聖杯戰爭宣告終結……
誰將是最後的勝利者？

　　狂戰士在騎兵壓倒性的力量下喪命，騎兵遭弓兵初現即成絕響的寶具消滅。槍兵因主人所賜靈藥的作用，魯莽地正面突襲劍兵而殉命。魔法師與刺客落入沙条愛歌之手，敵對使役者也終於全告出局。如今愛歌眼中，只有她最愛的劍兵。願望即將實現──

台灣角川

各 **NT$280~300/HK$85~90**

Kadokawa Light Novels

約會大作戰DATE A BULLET 赤黑新章 1～2 待續

Kadokawa Fantastic Novels

作者：東出祐一郎　原案・監修：橘公司　插畫：NOCO

狂三這回得成為偶像才能通關？
然而偶像出道之路多災多難……

　　時崎狂三抵達第九領域後，支配者絆王院瑞葉所提出的通關條件竟是成為偶像？「沒問題！狂三原本就有S級偶像的素質！」在自稱當過一流製作人的緋衣響指導下，狂三朝著AA級偶像出道之路邁進，前途卻是多災多難……好了——開始我們的戰爭吧。

各 NT$220～240/HK$68～75

台灣角川

Kadokawa Light Novels

約會大作戰 1~16 待續

作者：橘公司　插畫：つなこ

Kadokawa Fantastic Novels

狂三再次出現在五河士道面前，
兩人將展開一場第二次戰爭！

　　最邪惡精靈時崎狂三再次出現在五河士道的面前。士道想要封印狂三的靈力，狂三則垂涎士道過去封印的所有精靈靈力。「我和你，誰先讓對方動心，誰就獲勝……這個方法如何？」情人節即將來臨，狂三與士道將展開一場背水一戰的第二次戰爭！

台灣角川

各 **NT$200~240/HK$55~75**

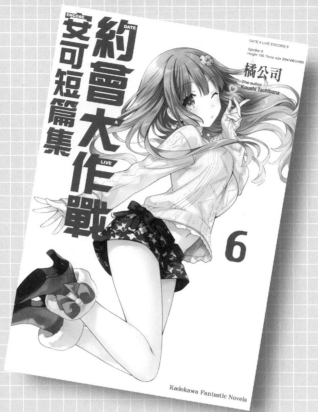

約會大作戰DATE A LIVE 安可短篇集 1~6 待續

Kadokawa Fantastic Novels

作者：橘公司　插畫：つなこ

約會忙翻天！士道迎接最大試煉！
這次將展開恢復安穩日常大作戰！

　　新年參拜結束，五河家展開一場自製雙六桌遊對決。破關超高難度美少女遊戲；挑戰動畫配音；擊退在網路遊戲猖獗的惡劣玩家殺手；迎接最大試煉——士道決定剪掉六喰的頭髮，卻因某件意外而剪太短？必須趁六喰還沒發現，展開恢復安穩日常大作戰！

各 NT$200~250/HK$60~75

台灣角川

DATE A LIVE MATERIAL
Spirit No. 10
Astral Dress-Princess Type Weapon-Throne Type [Sandalphon]

Fantasia文庫編輯部：編輯
橘公司：原作
Original story : Koushi Tachibana

約會大作戰DATE A LIVE 官方極祕解說集

編輯：Fantasia文庫編輯部　原作：橘公司　插畫：つなこ

《約會大作戰》官方解說集登場！
各式檔案＆新故事＆創作祕辛滿載！

　　精靈們的能力值和天使設定，還有揭發少女祕密的隱私情報即將公開。徹底介紹登場角色，甚至是只有在短篇裡登場的人物！還有橘公司×つなこ對談等創作祕辛，更完整收錄第０集小故事等難以入手的三篇短篇，以及在本書才看得到的新創作小說！

NT$230/HK$70

台灣角川

末日時
在做什麼？

4

Akira Kareno 枯野 瑛
illustration ue

Do you have what THE END?
May I meet you
once again?

能不能
再見一面？

Kadokawa Fantastic Novels

Kadokawa Light Novels

末日時在做什麼？能不能再見一面？ 1~4 待續

作者：枯野 瑛　插畫：ue

Kadokawa
Fantastic
Novels

「費奧多爾，我終於下定決心了──我要阻撓你！」
《末日時在做什麼？》新系列第四集登場！

　　在與妖精兵緹亞忒的對峙中負傷的墮鬼族，前往昔日的戰場科
里拿第爾契市。在巴洛尼‧馬基希一等憲兵武官的安排下，緹亞忒
前往當地，並遇到了朱紅色頭髮的妖精兵學姊等人。另一方面，妖
精倉庫的管理者食人鬼也同時來到當地……

各 NT$190~200/HK$58~60

台灣角川

Kadokawa Light Novels

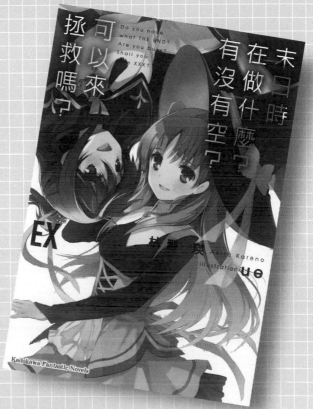

末日時在做什麼？有沒有空？可以來拯救嗎？ EX

作者：枯野 瑛　插畫：ue

Kadokawa Fantastic Novels

《末日時在做什麼？》第一部的外傳故事登場。

　　妖精菈琪旭捧著《聖劍》瑟尼歐里斯陷入遐想——正規勇者黎拉、準勇者威廉平日的生活既荒唐又多采多姿；那是稍早前發生的事。註定赴死的成體妖精兵珂朵莉，以及二等咒器技官威廉。受思慕的每一分每一秒，都將成為他們倆難以忘懷的夢。

NT$210/HK$65

國家圖書館出版品預行編目資料

機動戰士鋼彈UC. 11：狩獵不死鳥 / 矢立肇, 富
野由悠季原案；福井晴敏作；鄭人彥譯. -- 初版.
-- 臺北市：臺灣角川, 2018.10
　　面；　公分. -- (Kadokawa fantastic novels)
譯自；機動戰士ガンダムUC. 11, 不死鳥狩り
ISBN 978-957-564-469-7(平裝)

861.57　　　　　　　　　　　107013877

Kadokawa
Fantastic
Novels

機動戰士鋼彈UC 11 狩獵不死鳥

（原著名：機動戰士ガンダムUC 11　不死鳥狩り）

作　　者：：福井晴敏

原　　案：：矢立肇・富野由悠季

角色設定：：安彥良和

機械設定：：KATOKI HAJIME

插　　畫：：虎哉孝征

譯　　者：：鄭人彥

2024年6月26日　二版第1刷發行

發 行 人：：台灣角川股份有限公司

總　　監：：呂慧君

總　　編　　輯：：蔡佩芬

主　　編：：林秀儒

設計指導：：陳晞叡

美術設計：：黃永漢

印　　務：：李明修（主任）、張加恩（主任）、張凱棋、潘尚琪

發 行 所：：台灣角川股份有限公司

地　　址：：104台北市中山區松江路223號3樓

電　　話：：（02）2515-3000

傳　　真：：（02）2515-0033

網　　址：：www.kadokawa.com.tw

劃撥帳戶：：台灣角川股份有限公司

劃撥帳號：：19487412

法律顧問：：有澤法律事務所

製　　版：：巨茂科技印刷有限公司

ＩＳＢＮ：：978-957-564-469-7

※版權所有，未經許可，不許轉載。

※本書如有破損、裝訂錯誤，請持購買憑證回原購買處或連同憑證寄回出版社更換。